建築為何是這樣

藤森照信建築史的解題

藤森照信 ◆ 著

黃俊銘 ◆ 譯

譯序——建築大哉問的藤森流解題

黃俊銘

這真是一本很有趣的書，由多篇的短篇專文集結而成，原本以適合電車通勤族的口袋書形式出版，所以深入淺出，既適合建築專業者閱讀，思考建築設計創作的原點，亦適合一般讀者，作為理解建築的入門書。由於都是短篇文章，文短可以隨時隨地閱讀，各篇文章各有主題，亦可分開來閱讀，沒有連貫性的問題，讀來毫無壓力。

作者藤森照信，為日本東京大學名譽教授，現任江戶東京博物館館長，也是仍在持續創作的著名建築家。他的著作已有多本中譯出版發行，其中的《日本近代建築》（五南出版）是關於日本近代建築歷史的經典之作，也是理解台灣近代建築不能不讀的參考書。另一本膾炙人口的著作《藤森照信論建築》（遠流出版），既是一本討論建築歷史與創作理論的書籍，也是關於他本人獨特的建築創作路線的解碼書。

而本書《建築為何是這樣：藤森照信建築史的解題》，原題為《建築史のモンダイ》，意指建築的歷史性問題，是針對建築發展的根本問題，藉由作者獨特的觀察、考證與歷史觀點，提供我們理解建築的方法。於是本文由〈建築是什麼？〉打開話題，討

002

論建築之所以成為建築的條件、建築與住宅的差異、住宅的原型，以及建築起於塵土也歸於塵土的設計觀點。

接著由多篇短文分為三章，分別討論西方建築的源流與日本建築的差異問題，日本建築發展的獨特性問題，以及建築構法材料發展的關鍵問題。表面上看起來多在談論日本建築，實際上論述的範圍卻由日本地域擴及全球，由史前時期談論到近代與當代，由西方建築連結到東方建築。

這些問題其實都是大哉問，而藤森照信在走遍世界建築遺址，博覽東西方建築群籍，路上觀察市街的世相百態，遍訪職人匠師與建築家，經歷各樣建築創作之後，提出了東西方建築的重要歷史議題，並以獨特的「藤森流」文筆，簡單易懂的敘事性方式，引人入勝的導引讀者深入思考，時而幽默詼諧的自我嘲解，一路閱讀下來，已經豁然開朗，看到問題的出口。

同時由於作者本人也是有名的建築家，此書許多地方也加入建築設計的視點，論及建築原創的開啟與後續的發展，閱讀此書實在具有啟發性。藤森照信在台灣也有不少建築創作，例如在華山1914文創園區的「森文茶庵」、「望北茶亭」，在宜蘭羅東文化工場的「老懂軒」等具有公共性的茶室建築，但可惜還有部份的私人茶室、別墅作品並未公開。若能閱讀本書，並對照閱讀他的建築作品，一定十分有趣。

目次

第一章
建築是什麼？

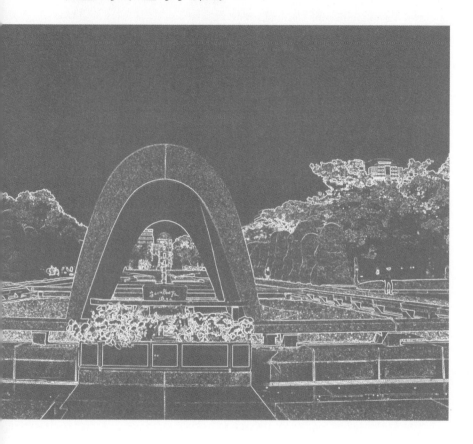

建築與住宅的不同之處

人類能夠解讀自然界狀態的能力之一，就是感受美的視覺。
而這種對自然的解讀能力，終將轉而面對所謂建築這樣的人造物。

人類最初建造的建築是什麼？我長年在這個問題的相關領域繞來繞去，已經過了漫長的歲月，但現在仍徘徊其中。

是為了神明所建造的神殿較早呢？還是自己的住宅較早呢？為了向神祈求的空間，就算未形成建築的形式，單單只是立起石頭或木頭的柱子，或者畫出圍繞神聖的場所，這都是人類最早的時期進行的方式。

另一方面，認為自己的住宅應該優先也是理所當然的。如果不先建造住宅，就不可能有每天安定的生活，也不可能發展出祈禱儀式和神明信仰吧。

就算是熊也會為自己整理冬眠的洞穴，鳥也會自己築巢。這麼想來，人類築出自己住處也應該是非常古遠的事。

例如，在大樹幹的根部之處，用撿拾收集的樹枝斜插豎立起來，然後在上面覆蓋草，就足以防止風雨侵襲。我曾在非洲撒哈拉沙漠地區見過遊牧民

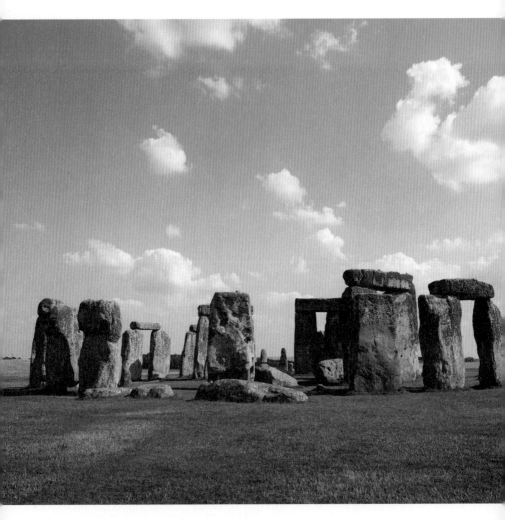

為了信仰而建造的美麗而神聖的建物，環型巨石陣。

族的例子，是在原野的土地上，以細小的樹枝插出直徑2公尺左右的圓形，樹枝上方彎曲編組成半球狀，上面排列小樹枝，放上草葉，再用牛糞塗上去就完成了。更簡單的例子，是大家都知道的電影《上帝也瘋狂》的「布希曼人（Bushman，灌木叢的人）」，如同其名稱一樣，在灌木樹蔭下，只是插上樹枝架起來，就做成人工的灌木屋，然後鑽到裡面活動。

確實人類的住宅應該是比較早建造的沒錯，不過希望對我在最前頭提出的問題再看清楚一下，寫的是「最初建造的建築」。不是最初的住宅，是最初的建築這個問題。

住宅與建築是不同的。至少在我的思索中是不同的。布希曼人的灌木屋，或是沙漠遊牧民族用牛糞做的半球體也是住宅沒錯，雖然很想卻無法稱它們為建築，並不是因為它們小而簡陋所以才這樣說。舉例而言，現在從我工作室往窗外望，可以看見一大片郊外住宅區，這棟住宅、那棟公寓、那棟集合住宅，能夠列入建築的房屋少之又少。這個例子可能不太好，但我只是想說明，實用性的住宅並不屬於建築這個範疇。

那棟住宅、這棟公寓……我並非因為這些住宅是「民家」所以就看輕它們。在「民家」當中，以前草葺屋頂的農家或者是瓦葺屋頂的街屋，就是名

符其實的建築。這些民居不見得是由名師設計，但房子本身就足以成為建築。因為它們實在很美，不論是外觀也好或給觀者的印象也好，都讓人覺得很賞心悅目。也有人會對著拍照，或是拿筆把它畫下來。

建築之所以為建築的首要條件是，會讓人放下矜持毫不保留的讚美這棟建物，正對著它說：

「真是美啊！」

如果這樣說會被認為過於憑印象評論的話，那麼換成說：

「在視覺上具有秩序。」

也是可以的，都是一樣吧。

小而簡陋的草葺屋頂農家，映在眼簾裡心曠神怡，也許就這樣讓人陷入了以為只是因為現代人固有的自然主義美學所導致的想法，簡單換個想法，在十三世紀曾出現「遠眺無花亦無楓紅 海灣茅屋之秋夕陽暹暮」的詩句。

小而簡陋的草屋之所以讓人覺得心情舒暢，是因為形式與材料皆有秩序，於是建築的秩序也與周邊環境保有一致性。

更具體說明的話，即使是簡陋的民家這類事物，長久以來都是遵循著屋頂的形式、比例、附加緣側廊道的作法、窗戶的開法等等，長久以來既定的

秩序，在那個狀況下下意識的產生了美感。製作出這樣建築形式的是木頭、泥土、石頭或草等自然素材，而這些材料都是由山川孕育而來的，所以材料本身就融入了與自然界一貫的秩序之中。草與木材、土與石材，在視覺上絕對不會不相容。

若是所謂的自然界不具備視覺秩序的一致性，那麼我的說法到這裡就站不住腳了。但這件事我是絕對不會擔心的。為什麼呢？因為我想，人類在視覺上能夠感知的秩序與統一感，是源自於自然界的狀態，在認識那個狀態的過程中產生感知的。自然界在長久之間，無論是地球的歷史，或者是生命的進化，皆是長期間蛻變所形成的平衡狀態。在那樣保有平衡狀態的面前，人類或許感受到了美感。在自然界能見的秩序與統一性之中，人的眼睛看到了美這件事。

人類一定是在進化的過程中獲得美的感知能力，並且逐漸強化。也可以說，只有擁有美的感知能力的人，才能在自然淘汰的波濤洶湧間生存下來。為什麼呢？擁有此種能力者，對於自然界的秩序或統一性的混亂，或者平衡的崩潰，能夠提前看到徵兆，能注意到並提出對策。

古代人類的領袖們在穿過原野、越過山陵的每日生活中，凝視眼前的光

景，由其中讀取眾多的事情。凝視一眼就可以知道嗎？這樣問的話，答案是肯定的。例如尋覓菌類時，達人在雜草叢生的落葉與枯枝散落的山中，只要凝視一眼就可知道下面是否隱藏著松茸。人類的影像辨識能力，並非詳細檢視每個角落，而是很輕鬆地從某個地方和一般不同或哪裡起了異常的變化而察覺到的。

眺望著平衡的原野、山陵、河川之時，人類因察覺美而感到安心。當眼睛看到平衡有問題的原野、山陵、河川的景象時，人類會預感到危機，變得不安。

人類能夠解讀自然界狀態的能力之一，就是從感受美的視覺入手。如果是這樣的話，終究會將這種對自然的解讀能力，轉而面對所謂建築這樣的人造物吧。如此人類最初面對的建物，就是我所思考的「人類最初的建築」。

在牛糞固結的住宅上，並沒有這樣的美感能力。即便同樣是塗上牛糞，如果加上起碼的鋸齒狀紋樣，或者在周邊捏出什麼樣形狀的造型，只要做一件能超越實用而無用的事情，那就另當別論……。

人類在建築物上所做的，像超越脫離實用的的事情，畢竟還是要等到抱

持著對神明的信仰之後才做的吧。在日本的話，就是繩紋時代。繩紋時代從全世界來說的話，就是新石器時代，是開始農耕的時代。進入這個時代之後，在全世界為了神明或信仰，建造出大量美麗而神聖的建造物。就像環形巨石陣（Stone Circle），或是圍繞出神聖場所，或者是指向天空的獨立石柱或木柱。

在那之前的舊石器時代，是否也有什麼樣的東西？與住宅相關的比較不能期待會有什麼，那麼對神的信仰這方面呢？在舊石器時代的歐洲有一種。很可惜的，在亞洲仍未被發現，就是在當時人類先進地區的西歐，有好幾個裝飾著非常優美壁畫的石窟。其中以西班牙的阿爾塔米拉洞窟（Altamira Cave），和法國的拉斯科洞窟（Grotte de Lascaux）最為有名。

阿爾塔米拉或者拉斯科周邊，並不是只有畫了壁畫的洞窟而已，也有人類居住的洞窟。人類所居住的洞窟，原以為只是空空的而已，沒想到卻有人為加工而令人感動，這是牛糞糊的住宅所沒有的感動。

思考住宅的原型

如果建築的外觀是在野外陽光下孕育出來的，
那麼可以說建築的內觀就是在洞窟裡頭產生的吧。

洞窟。是何等響亮的詞。然而，回顧過去，意外的在我們生活史之中並未登場。大概只有稍微提到戰爭期間的防空壕吧。在意象上與洞窟對比存在的是樹屋（樹上的家），與最近樹屋的人氣程度相比，洞窟是孤寂的，洞窟的寫真集或者是洞窟的挖掘方法這類的書籍，完全沒有要出版的跡象。

然而，在思索人類最初建造的建築為何時，不能忘記洞窟的存在。與其這樣說，不如說人類最初所建造的建築，至今仍然能夠親身體驗的，也只剩洞窟了。在舊石器時期，人類最初建造建築之時，曾有各樣的形式。華麗的有以西伯利亞的長毛象象牙組裝成的「象牙之家」，只是，被發現的時候並不是想像力沸騰的這種狀態。然而，幸運的是這洞窟仍然保有以前的狀況。與其說是因為人選擇了岩穴，所以數萬年後理所當然還能保存下來。周圍的地形或是景色也殘留了下來，或許是因為在那

之後的文明發達而被遺棄的場所吧。

如果談到舊石器時期的洞窟，首先可以列舉法國南部的拉斯科洞窟，其次是西班牙北部的阿爾塔米拉洞窟。如果順著年代先後的話，阿爾塔米拉洞窟是比較早的。應該先是在阿爾塔米拉壁畫被畫了下來，然後往拉斯科方面擴展的吧。

我拜訪了阿爾塔米拉和拉斯科，當然是為了去看洞窟的壁畫。那時也就跟著看了洞窟的住居，結果大開眼界。

首先發現的是，繪著壁畫的洞窟與人類居住的洞窟間的差異。原先總認為人類圍著火生活的洞窟裡面的岩壁上畫著壁畫，但是其實居住過的洞窟與畫了壁畫的洞窟完全不同，即便是在同一座洞窟內，人類居住的是在洞窟入口附近，壁畫是畫在洞窟深處。二者幾乎完全可以說是不同的洞窟那樣，條件全然不同。

壁畫是不會畫在輕易被人指指點點說「你看！」那樣容易被發現的地方。所以遲至二十世紀才被發現（拉斯科的發現是在一九四〇年九月），要乘坐小型台車往地下鑽數十分鐘後，好不容易才能和長毛象群相遇，沒去看過之前完全不知道這些事。並不是在光線會照到或不會照到的差異程度，而

是潛入地下好幾公里的那端，畫在那個地方。拉斯科的話是先潛入地下，再往橫向延伸的洞窟，繪畫在天花板與壁面上。阿爾塔米拉也是一樣。

雖說是洞窟，如果順著當時克羅馬儂（Cro-Magnon）人的感覺來說，應該是地下的另一個世界。在一片漆黑之中，藉由油燈的光線來繪畫，被描繪的野牛、大鹿、長毛象，好像從暗黑之中浮現上來的。

日本自古以來，在地下洞穴的深處存在著另一個世界，那個被稱為「黃泉」的國度，被視為是死者的世界。克羅馬儂人也將地下視為是另一個世界，卻在那裡畫上了栩栩如生的長毛象、野牛、大鹿等這些獵物群。黃泉那邊雖是死亡的世界、克羅馬儂人卻畫上生物。我們雖容易將生死想成不同的事情、但古時候的人類卻將生與死，視為相互不可或缺的一對，所以黃泉之國是與克羅馬儂人居住的洞窟深處相通的。精靈們由那裡而生，死後那裡也是回歸的國度。

祈求長毛象或是野牛或是大鹿這些獵物豐收是生命的空間，懸吊狩獵得來的獵物之處是死亡的空間，但我想祈求由生到死，由死到生的瞬間，循環所帶來的豐饒是最好的吧。克羅馬儂人應該在狩獵前與後，躲在這裡祈禱吧。

如此陰暗的洞窟人類是不可能居住的。只能住在要更淺的，入口上方的光線斜照下來附近的地方。與其說是住在洞窟之中，不如說是在稍微凹進去，雨不會打到的地方比較正確。在那時候同樣是洞窟，陰暗的洞窟與光亮的洞窟卻是分開的。

直到探訪石器時代的洞窟居住遺跡之前，我對洞窟的形狀是誤解的。原先認為是入口狹小而深入內部很寬的地窖形狀那樣，事實上不會住在那樣潮濕而令人無法喘息的地方生活。當時人類是選擇入口半開、就像水桶橫放倒下那樣的洞窟在生活。

洞窟的居住生活，意外的是半開放的。雖然同樣都是洞窟，但與豎穴式的住居比起來，幾乎可以說是半野外那樣的開放。

還有一件事情令人意外，就是從洞窟向外看的視野相當好。選擇從平地稍微向上爬的地方，有開口的洞窟。仔細想想確實應該如此，太靠近平地的洞窟，下大雨水就會灌進來，空氣變得潮濕，而最重要的是不利於眺望。

也許有人會覺得，眺望在石器時期會是個問題嗎？我看到的是當時的人比現代的我們更為敏感。眺望自然，在那個時代要出外採集狩獵，若無法掌握四周的狀況，就無法存活下來。對於季節的變化、獵物的出現、最好的出

路、天地變異等等，能夠藉由山野微妙的變化或特異之處讀取發現者，才從淘汰之中生存下來。早上起來，就站在洞窟前面，凝視展開在眼前的光景，閱讀山、川、空氣的微妙變化，必定是領導者每日的功課無疑。現在早上起來，就要打開新聞報紙，或打開電視開關，只是那時是站在洞窟前面眺望。

洞窟住居與它的名稱的意象不同，要開放性的、視野好的才行。這點和樹上的住居是類似的。

然而日落之後，事態就驟然改變。外面與地底下同樣，都龑罩在黑暗之中。內側的三面是牆，外側黑幕低垂。隨著日落，人們用對外的感覺面對裡面，開始內向性的時間。面對內側的感覺前方有火。人藉著洞窟之中的點燃的火，凝視著別人。火是雄辯的，所以人無言也不會覺得無聊。

在封閉的空間裡有火，有人。人與火在一個空間裡面。除了人與火，別無他物。

在這樣的情況下，什麼事情也不會發生，是可以想像的吧。

過去千利休曾不斷凝縮有火的四疊半空間，直到面積相當於兩疊榻榻米的大小就停住了，視此為茶室的極限。這麼一來，千利休劃定了建築空間的極限。

人類的祖先們，在洞窟之中得到了什麼呢？

在火的四周有人，背後被牆壁圍繞著。視覺上首先會注意到的現象是，從人類的顏面開始，身體的上半部分好像浮起來了。強化了與白天不同的表面性景象。比這個更有趣的是，浮在牆壁上的影子的存在。人的姿態，成為黑影，映射在從牆壁到頭頂上的壁面上，還會動。確實人類的姿態，用手摸也不會有厚度。如同不存在，而只是映射著身體的姿勢。

出現像布幕那樣的牆壁。我想人類在當時，恐怕已經了解所謂「表皮性」（Surface）這件事情。圍在火四周的人們，了解到的不是所謂牆體的實在，而是被包覆在實與虛之間的皮膜裡的事情。

透過影子知道此事，從而產生了洞窟的繪畫，到底是不是這樣並未可知。假如真是這樣的話，應該是洞窟住居在先，洞窟繪畫在後的順序吧。

透過影子，人類了解在虛實之間的皮膜的存在。然後有可能由此產生了所謂室內（Interial）的新的感覺吧。

建築的外觀（Surface）是在野外由陽光孕育出來而成的，如果是這樣的話，那麼可以說建築的內觀（Interial）就是在洞窟裡頭產生的吧。

建築之所以為建築

地面生成建築物的實在感，使得建築成為建築。
建築物與地面接觸的那一點的設計，決定了建築是否真實存在於那裡。

建築是人所建造的，這是理所當然的。因為是人所建造的，所以有好有壞，也有應該要表現什麼的問題。但因為是人造的，就像在繪畫或雕刻上表現自我實踐的完成性一樣，建築也有這樣的情形，所以基本上要讓人可以安心觀賞。有問題的話，都是在這之前發生的。

建築並不能像繪畫或是雕刻那樣，在工作室裡面創作之後，在某個地方的展覽會上展示。因為是人所造的緣故，應該是自我實踐完成的建築，卻不能隨意放置在哪裡，一定要放置在地球上某一個特定的地方，而且也只能建造在那一個地方。與繪畫或是雕刻不同，這是因為所謂的建築與廣大的大地，以及特定的某一地點，是不可分離地連結在一起。

這樣一講，當然會感到驚慌失措。對我而言，進入建築這一行將近二十年，只活在建築史研究的生活當中，所以不曾刻意思考過這樣的問題。建築

物蓋在敷地上，到底哪裡有問題啊？在土地上做基礎，在基礎上設基座，在上面豎起柱子和牆壁成為建築，這樣到底哪個地方會有值得思考的議題呢？

但現在不同了。就像空氣或重力那樣，原本是一般人所不太意識到的事情，而我卻察覺到了。在土地上乘放基礎與基座的這一點，就是在土地與建築物接觸的這一點上，產生了決定性的議題。

至於是在什麼時候、什麼地方發覺的，我仍然記憶鮮明。這是一九九一年三月的事情。那時我最初設計的茅野市神長官守矢史料館的建築工程剛完成，敷地內的植栽也種完了，只等之後開幕期間的某個週日，我到了工地現場，在沒有旁人的敷地稍遠處，眺望著如預期蓋起來的處女作。雖然是在那之前已經看過好幾次的景象，不知為何那時背脊突然閃過「不可以！」的感覺。那是從事建築偵探二十幾年期間，我從未體會過的感覺。在眼前矗立的並不是真正的建築。感覺就只是做得很好的模型，被放大到實體大小而已。

把接近恐怖的心情暫時放下之後，我不停凝視，然後思考。我在認真的時候一直都是這樣的，眺望與思考，可以在片刻將混亂混雜發生的原因釐清。建造得像倉庫那部分的土牆立起來的地方，是呈現淺淺的帶狀凹陷，因為這樣產生陰影，使得土牆和地面之間看起來像被切開來的樣子。那或許是

長野縣茅野市神長官守矢史料館，1991 年。

視覺上模型化的原因吧。如果你家是木造的話，希望你走出去確認一下。在混凝土的基礎上，牆壁應該是垂直立起來的，但牆壁的部分一定會從基礎往外側突出數公分。我的處女作就是採取了相同突出的做法，因而生出陰影，損及上面的建築物與下面的地面之間的親和性、連續性。這麼一想，立刻拿起鑿子，把土堆到基座的周圍，消除陰影，回到原來的位置眺望，實物大的模型立刻就實物化了，建築物看起來是從地面豎立起來的。

分辨建築與模型的地方，並不在建築物本身的做法，而是建築物與地面的關係。地面生成建築物的實在感，使得建築成為建築。建築物與地面接觸的那一點的設計，決定了建築是否真實存在於那裡。

雖然發現了建築與地面關係的秘密，那麼，不管是觀看周遭的人也好，回顧過去也好，想不起來有任何論述這樣問題的先例。當然，「應該先研究地形而後建造建築，必須配合周邊的自然環境來配置。因為在大地上有該地固有的地靈。」如此的論述，在近十幾年的建築界屢見不鮮，像我這樣開始從事設計，也只能做到這樣地步的人是無須論述的，我一直以來都避免捲入這樣論述的圈圈裡。就像建築蓋在敷地上說不定是真有地靈的想法那樣，如果說裝模作樣的話，對於我這個裡面住著地靈的人而言，或更誇張說的話，

對於「擁有內在地靈」之身的我而言，問題是或許有寄宿在地上的地靈（在歐美據說是稱為Genius Loci），與人類建造的建築物有關係，那麼呈現這樣關係的設計重點到底在哪裡？只要這件事情不弄清楚，建築物作為物質，對於只有能力為它創造形式的建築家而言，實在是困惑的事情。

看看周遭都只有場所精神（Genius Loci）論，毫無具體而重要的設計批判。依照「如果不具體就形同沒有」的建築憲法來判斷的話，在我發覺的「建築與地面的接點才是重要」的論說上，它的創新性與重要性兩件事情，希望得到讀者諸賢的認同。那麼，儘管可以隨興地說先說先贏，還是希望和至今的名建築與建築大師做完全的切割。一般讀者不知道的事情也許不少，但請暫時忍耐一下。

首先，先從柯比意大師開始。在二十世紀建築界鼎鼎有名，也是日本的上野國立西洋美術館的設計者。嫡系弟子眾多，如果說戰後日本的建築是以柯比意為軸心，由前川國男（嫡系弟子）、坂倉準三（同上）、吉阪隆正（同上），然後是丹下健三（二代弟子）所開展出來的話，這個說法是不會有錯的。

說到柯比意最初的名作，當推在巴黎近郊一九二九年落成的薩伏伊別

墅，這建築真糟糕。對建築與地面論而言是最壞的範本，在地面上居然可以蓋成這樣，真是欺騙當時注目世界建築的年輕人，聲稱什麼底層挑高（pilotis），什麼空中花園來的。雖然說是庭園，不過是在屋頂上不在場證明式的種上點點綠意而已吧。說到底層挑高對外開放的獨立柱與它的空間，被塗白細細的圓柱，說來就像火柴棒，或者從比例來說就像紙捲香菸並排在一起，彷彿與地面的關係就是「無意識」的。他年輕的時候因為見到帕德嫩神殿，而放棄當畫家，轉而想當個建築家，這些好像只是說來好聽的。一生一次想批判柯比意的話，什麼話都會泉湧出來的，就先到此為止。不好意思的是，對於三十多年前讀到的唯一喜愛的法語著作而全部讀完的《邁向建築（VERS UNE ARCHITECTURE）》作者，真是對不起。

包浩斯的葛羅培斯又是如何呢？以白色的箱子與連續的大片落地玻璃窗而留名青史，但若看到代表作的包浩斯校舍的話，只有一樓的部分不是白色

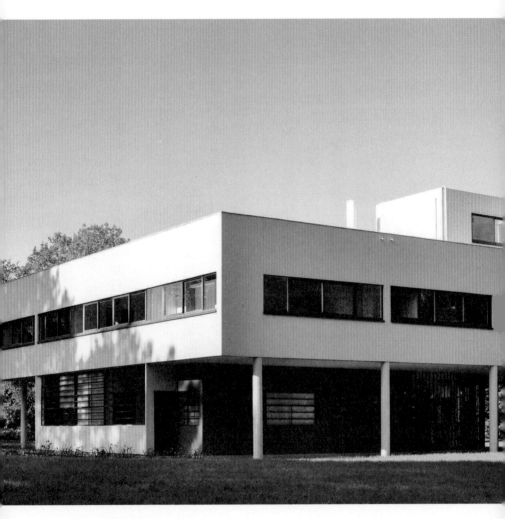

巴黎近郊薩伏伊別墅，1929 年。

的，僅用灰色的水泥粉刷結束，也不用連續窗而顯露出柱型，而且比二樓以上的部分還退縮進去（正確地說應該是二樓以上比一樓還凸出去）。這彷彿是我在此文最初的地方所舉的惡例，和日本普通木造住宅的基礎一樣不是嗎？

成為柯比意與葛羅培斯的白色箱型住宅根源的是，一九二四年荷蘭風格派（De Stijl）蒙德里安也是它的成員之一）運動的里特費爾德（Gerrit Thomas Rietveld）著手設計的施洛德住宅（Schröder House），感覺上卻像是只是堆積在地面上的白色積木那樣。

引領一九二○至一九三○年代的白色箱子加上大玻璃的現代建築，概括來說是毫無例外的，在建築與地面的接觸點上是毫不在乎的。葛羅培斯也好，柯比意也好，主張二十世紀是科學技術的時代，摸索著符合那個時代的合理的、機能的，並且是國際性的建築表現是理所當然的。和地面、場所也好，和血肉、大地也好的關係，離科學技術時代的精神也太遠了，執著於各個土地也無法成為國際性，當時大家都是這麼想的。

在引領一九二○、一九三○年代的建築家當中，最早脫離白色箱型建築的是一九三○年代初期的柯比意。果不其然，我們的柯比意大師是與帕德嫩

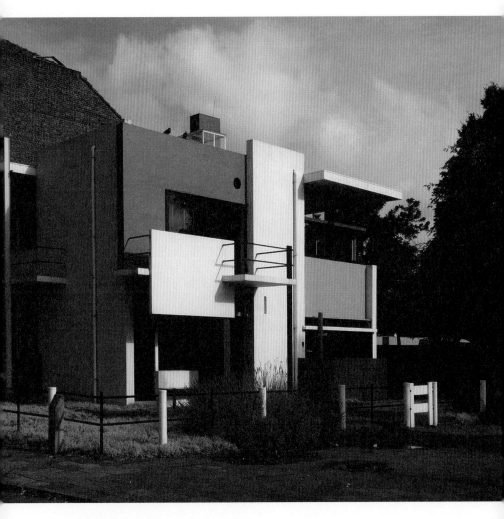

柯比意與葛羅培斯的白色箱型住宅的根源，
施洛德住宅，1924 年。

神殿相遇之後而才走上建築這條路的。把無論到什麼時候都無法察覺地面與大地的重要性的葛羅培斯丟在背後，開始轉而注意到建築腳下，注目到大地這重點。

對於大地的愛，對他而言，正確地說應該是對地中海大地的愛，是託付在兩件事情上的。一個是清水混凝土的外表，另一個是pilotis柱腳的新形式。

首先從清水混凝土開始。在一九三三年的瑞士學生會館，柯比意開始使用清水混凝土，強而有力的混凝土牆不再被白色的灰泥包覆而顯現出來。爾後，變成一味的使用清水混凝土了，為何如此？令人意外的，他並未正式而理論性的做過說明。柯比意在曾和包浩斯聯手的純粹主義（Purism）時期是那樣的雄辯，對於對立的保守勢力的古典主義陣營，甚至喊出自己是「建築十字軍」的口號，為何在脫離純粹主義之後，創造出從今天的觀點看來只有柯比意才做得出來的無數傑作。而進入人生後半段之後，凌厲的口舌卻變得穩重了。所謂知者不言，言者無知。

他在清水混凝土上看到了什麼，推測這件事情的線索，同樣存在於瑞士學生會館的牆上。在混凝土的牆壁中，堆砌嵌入著被切割而肌理粗糙的自然

石塊。雖然未確認這些石塊的產地，卻是常見於意大利等地混著土色的大理石。在清水混凝土中置入等同於大地碎片的自然石材，推測他所注目是和這些相通的東西，應該是不會錯的吧。

接下來關於pilotis的形式。瑞士學生會館的pilotis支柱，放棄了在這之前慣用的細柱變成粗厚的，在建築中間化為一排並列的壁柱，但在形狀上垂直還是不變的。清水混凝土的壁柱強而有力，支撐著上層的地板。開始意識到建築的腳下一定是沒錯的，但符合這樣意識的形式還沒產生。發明並展現出任何人看了都會想模仿的造型的當然是柯比意，只是必須等到那個時候的到來。要等到戰後，一九五二年的集合住宅馬賽公寓（L'unité d'habitation de Marseille）。

在馬賽公寓，柯比意將厚重壁柱的下方收束變小，做成逆三角形。彷彿是楔子擊入大地一樣。眺望的人的視線，也沿著倒三角形的形狀往下，就那樣順勢被吸入地裡頭。二十世紀的科學技術所造就的鋼筋混凝土技術，被完全的使用，而且是嵌入大地與它成為一體化的形式。看到如此的展現，不禁自己撫胸放心，幸好不是與他生在同一時代。

以上是在現代主義的建築之中，關於在歐洲的大地如何被發現過程的素

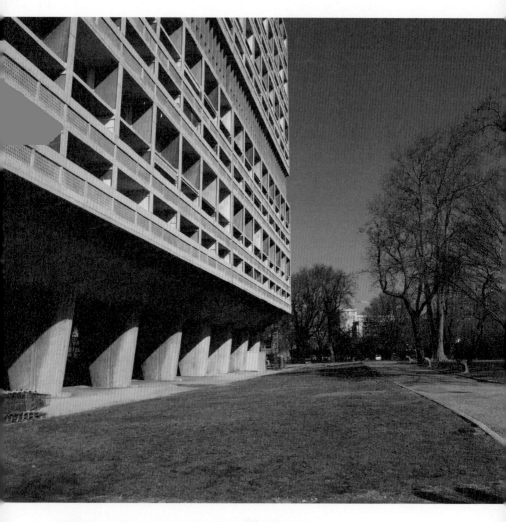

馬賽公寓，1952 年。下方收束變小的逆三角形厚重壁柱，
彷彿是楔子擊入大地一樣。

描。

　那麼，在日本又是如何呢？因為一位在日本的美國建築家而意外的大地很早就被發現。如同在第四章的清水混凝土所述說的那樣，安東尼‧雷蒙是在全世界上最早言明「清水混凝土是大地的一部分」的人。

　接續雷蒙的是丹下健三，他在一九三八年的畢業設計上，嘗試使用了學自瑞士學生會館的自然石壁，又在戰後的一九五二年他的出世作品「廣島和平中心」，實現了他在馬賽公寓施工期間參觀時感銘深受的楔形壁柱。更進一步的是柯比意的愛徒吉阪隆正，將他在馬賽公寓施工現場工作時體驗身受的逆三角形，採用在一九六五年的大學研修中心（Inter-University Seminar House）本館的整體造型上。

　為了將大地與建築結合而構思出來的清水混凝土造的逆三角形，由丹下健三與吉阪隆正繼承，而在日本也得以實現。

　爾後，雖然同樣作法的人不再出現，但有意識地認為建築與大地的關係是美好的建築家雖少，卻細涓長流而脈脈相承，直到今日。

　近年來，生態保育派的建築家開始探尋大地與建築的關係，但他們除了一部分人之外，概括而言，不知為何對設計的關心薄弱，缺乏具體形式的觀

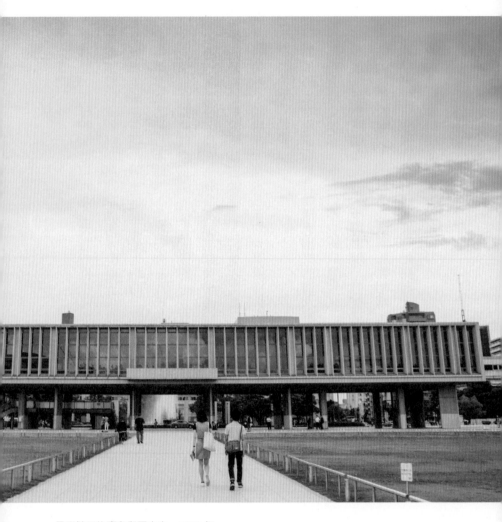

丹下健三的廣島和平中心，1952 年。

察力與創造力。

那麼，目擊柯比意回歸到大地的葛羅培斯或是密斯的所謂「包浩斯派建築家」的反應如何呢？二人被「血與大地」的納粹追殺而來到美國，成為戰後美國建築界的中心人物，但對於大地的覺醒終究是沒有的。

數年前才過世，被稱為美國最後的建築大師的路易斯康，在日本頗有人氣，也是以清水混凝土的作手著稱，確實洋溢著獨創的造型，但映在我眼中的只有一個缺點。那就是建築基腳的作法，可以說看得出來他在建築與大地間接點上作法的迷惘，或許也可以說他缺乏應該如何設計的原理。與建築物上部明確的設計相較，這地方過於軟弱而曖昧。

葛羅培斯與路易斯康都是猶太人，也許因此缺乏對大地的意識也說不定。此外，在近代的建築大師之中，從大地吸取養分而確立自己作風的柯比意、萊特與高第，任何一位都是與土地密切連著的。

建築生於土歸於土

所有的物質裡面，泥土是人手最熟稔的，
比起木材或石材等任何材料，也比較容易留下手的痕跡。

直到如今漫長的歲月裡，我有意識地以建築為志業已有四十年，如果將即將收尾在建築的建築小頑童時期的體驗也算在內的話已有五十餘年，最後陷入建物的製作裡頭。然後在兩年前，迎接了六十花甲之年。

伐木之後又削、又豎立、又組合，移動石頭來堆積、疊砌、排列、張貼。我首先使用的材料是木頭，然後是石頭。僅限於木材與石材。然而就像清水次郎長的手下，遠州森町村的石松常說的：「是不是忘記還有一種呢？」是的，是土。

使用土的經驗趨近於零。雖然挖過土穴，也玩過泥巴，也曾在建築物表面塗過泥土。但還沒有用土造過建築的經驗，甚至連一道土牆也沒動手做過。

自古以來，東洋有五行之說，認為萬物皆由木、火、土、金、水等五個元素所組成。木或金（石）我雖已試過，土卻未做過。

036

過去已經發覺這是非常大的缺憾，想說總有那麼一天會拿來做做看。我有預感，說不定土才是最極致的建築材料。應該更多更多累積木頭和石頭的經驗……就這樣想而一直先跳過了，但現狀是不能容許再這樣延遲下去的。

其一是，在最新創作的養老昆蟲館上面嘗試做了泥土固有的設計，用土塊打破了屋頂而堆高起來。在屋頂之下泥土總是很多的，但泥土的表情出現在屋頂之上，這在日本是第一次。即使這麼說，真正的泥土是會因為下雨而崩陷的，所以是在鋼筋混凝土上附著數十公分厚的發泡苯乙烯，在那上面處理底塗之後，再塗上真正的泥土做裝修。

另一次是，在朝日新聞正在連載的「奇想遺產」的專欄，寫作材料不足而被追稿時，就用了《傑內的泥造大清真寺》（Great Mosque of Djenné）去刊登。

作品與文章兩方面，已經把自己放在這條路上，先一步向著泥土的方向邁進。我自己原想正式的調查，先做好心理準備再來，然而我賴以維生的畫圖和撰寫原稿的兩支鉛筆已經先向前開跑了，只能既往不咎。只好直追別無他法。

然後，突發地飛往巴黎，跨越地中海與撒哈拉沙漠進入非洲。雖想這樣

說，其實是搭飛機降落在馬利共和國的首都巴馬科（Bamako），從那裡改搭三菱的吉普車，搖搖晃晃的進入尼日河（Niger River）的水運城市傑內（Djenné），終於和終日思念著何時才能見到的「泥造的大清真寺」直接面對面了。

將泥土做成日曬磚，然後疊砌起來，在上面塗上泥土做裝修，這樣建造起來的泥與土的建築稱為「土坯」（Adobe）。但土坯分布在全世界的乾燥地帶，不論是印度或中國，連中東地區也廣泛的分布，在北美洲以普韋布洛（Pueblo）的印地安最為有名，但再怎麼說，提到土與泥的建築，非洲地區還是最獨特而擅長的地方。在這樣獨擅之處，還是以撒哈拉沙漠以南一帶為黃金地帶。其中最為出類拔萃的，就是在傑內的泥造大清真寺。

雖然曾經看過照片，即使這樣，當實物出現在眼前時，不禁想說這是幻景。小孩子赤腳從前面通過，羊群緩緩走向廣場的那邊，寬50公尺、高20公尺的泥土牆聳立在眼前，蔚藍的天空、光輝明亮的太陽，一切都是乾燥的。

驚奇和暑氣都使得頭暈眩起來。

雖然全世界的土坯為數不少，為何能超越其他房子蓋的如此豪華？馬利現在是世界上最貧困的國家。傑內雖然人口接近二萬人，幾乎沒有可以稱為

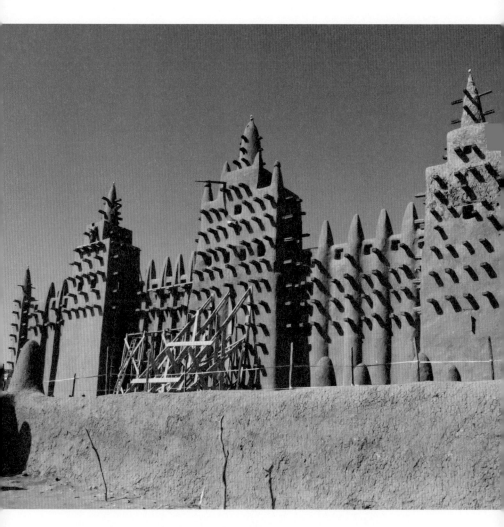

傑內的大清真寺，整體的形狀與細部帶著圓弧的味道，即使是日曬塼造，外觀仍然具有泥塑的建築特徵。

是產業的產業，觀光客是唯一的依賴。然而以前並不是這樣的，尼日河流域的黃金與象牙集中於此地，再經由通布圖（Tombouctou）越過撒哈拉沙漠運送到摩洛哥，相對的，從摩洛哥運送棉織物到這裡。藉由駱駝背負貨物，地中海世界得與黑暗非洲世界之間相連結，因而傑內成為非洲最大的交易城市，而大大繁榮起來的。

是黃金與象牙化為泥土的。若是由黃金與象牙轉變為泥土的話，有這麼大規模的清真寺一點也不奇怪。

總之，盡是令人吃驚的事。只要是異教徒就不行，會被拒絕入場，這時候就要請內行人出手相助了。進入一看，這真的可以稱為是建築物嗎？還是只是泥土的凝結物呢？比起空著的空間，由泥土柱子所佔據的體積還比較大。雖說是柱子，剖面達到榻榻米一枚大小的柱子就有90根，不斷不斷的往上延伸。大家坐在昏暗的空際之間的泥土地上，向著麥加的方向祈禱。

擁有如此厚度的牆與像牆壁一樣的柱子的土坯，是怎樣被建造起來的呢？

首先是由材料的調度開始。從大清真寺步行不到幾分鐘，就走出去到了尼日河的氾濫平原。雖然是乾燥地帶也是有雨季，在雨季大地的母親尼日河

就會溢流，氾濫平原將近日本列島一半那麼廣大，使微粒的泥土沉澱下來。到了乾季，河底顯露出來，那些泥土就可以做日曬磚了。「煉瓦」的稱呼對它並不合宜。雖然加了牛糞混合以增加強度，根本上就像煉瓦那樣的四方型，然而只是個土塊而已。這極小的土塊，以泥當黏著劑，堆積做成牆壁，然後作柱子，表面塗上泥土裝修。然後在上面蓋上屋頂，說是屋頂，其實是把牆壁與柱子之間的樹枝交互穿插，樹枝上放上混合很多牛糞的泥土之後，再塗上泥土就結束了。雖然是平屋頂，總之有做排水坡度，當雨水過多，屋頂泥土的水分飽和時，多餘的水就會流經排水管向外排出。

因為是這樣的做法，很容易就會壞掉，只要能突破改善屋頂上不像防水的防水作法的缺點就可以。實際上發生的情況是，有位國王即位時，對於前任國王很看重的大清真寺並不喜歡，想要遷址重建清真寺，那時要破壞舊的這棟的做法，只是用泥巴塞住屋頂上的排水管。在多雨的日子，屋頂變成水池，咚的一聲屋頂就掉下來了，在那之後只要每次下雨，牆壁和柱子就一點點的崩落，不久之後就還原變成泥土了。因為這樣那樣的事件，傑內的大清真寺幾次還原歸土，又在那土堆的基礎上再次建造起來，幾經反覆，現在的清真寺是在成為法國殖民地之後，一九〇七年所建造的。

由清真寺到一般的住宅，現在都還是在使用日曬磚，但我想古時候並非如此。我想，在撒哈拉沙漠以南純粹的暗黑非洲，也許原來並無日曬磚的。

那是因為到了十四世紀，拒絕了由撒哈拉北側地中海方面與鏢局商團（caravan）一起進來的伊斯蘭教，如往昔一樣堅持泛靈信仰（animism）而知名的多貢（Dogon）族，並未使用日曬磚建造房屋的緣故。

直到今日，「泥」與「日曬磚」是二種說法。土加上水成為泥，將這個泥乾燥之後成為日曬磚。說一樣雖是一樣，說不一樣確實也是不一樣。從相異的方向思考的話，是可以將日曬磚疊砌的作法，與泥土未乾的黏土狀態以階梯狀逐漸堆高的作法，區別分開為二種的。

多貢族用的是後者。在泥中混入牛糞或草的纖維加以強化，在地面上逐漸堆高做成牆壁的。雖說是家屋，其實也是很小，所以先堆高一次，等水氣某個程度蒸發變硬了以後，再進行下一回合的堆積，如此重複堆到差不多背部高度的牆之後，在超過背部以上的牆內側開始用圓滾方式，就這樣形成緩和的穹窿狀後封頂。或許可以說是用泥土做成的蛋殼。在專業用詞上稱為薄殼構造。

在這個蛋的殼上，用樹枝做成帳篷覆蓋在上面，再用草葺成屋頂。

看看傑內的古繪圖的話，泥土的上面蓋著尖頂草帽的小住宅成群體建造在一起，然後到處有日曬磚砌造平屋頂的伊斯蘭商人的家混雜在其中。用泥造的薄殼只能蓋小的建築物。這個缺點是日曬磚可以克服的。

或許在十四世紀，伊斯蘭教藉由駱駝搖搖晃晃越過如海一般的沙漠傳進來時，日曬磚的技術也一起搖晃的進入此地。地中海方面的土造家屋，由埃及為首，自古代以來以日曬磚建造是廣為所知的。但對於黑暗非洲而言，卻是個舶來的新技術。

在這裡邊寫邊想像時，首次看清了土造建築的世界。撰寫的工作，在整理思考上面是不可缺少的。

土造的建築，可以畫分為泥塑的建築與日曬磚的建築兩類。

在起源上，泥塑的比較早。像埃及或是美索不達米亞那樣，日曬磚被當作是一般的建材（特別的建築當然是石造）而形成的古代文明世界，在文明化之前也一定是泥塑的建築。

泥塑的建築，手的痕跡常留在上面。揉捻泥土然後用手塗抹固定，所以當然會留痕跡。所有的物質裡面，泥土是人手最熟稔的。具體的形狀，較少直線或直角，角隅也都帶有圓弧的味道。與日曬磚相較就不用說，比起木材

或石材等任何材料，也是比較容易留下手的痕跡。

另外一方面，日曬磚的建築，裝修成四角形。日曬磚也可以說是土的塊狀物，都是同樣的四角形，以直線與直角為基準是較容易疊砌的，建築物的形狀就順勢成為四角形。裝修也是呈直角。

整理以上的想法之後，再次回顧傑內的大清真寺。大清真寺雖是日曬磚所建造的，但整體的形狀也好，細部也好，全部都帶著圓弧的味道。即便是日曬磚造的，外觀仍然具有泥塑的建築特徵。在這裡要特別說明，這是位於日曬磚原產地的撒哈拉以北的埃及或是美索不達米亞方面所沒有的特徵。為何變成這樣呢？直到伊斯蘭教傳入的十四世紀之前，在撒哈拉以南的地區只有泥塑的建築，伊斯蘭教傳入之後，該傳統仍被長久承繼下來，至今仍然蓬勃的存續著。恐怕是因為，即使合理而效率高的建築也可能變成使用日曬磚，但說穿了就是構造體雖是新的做法，但建築的表現還是嚴守著泥塑的傳統做法。

在馬利的傳統深處，有著非比尋常的東西，以最為嚴格遵守傳統而著名的多貢族，今天仍然承襲學習著割禮。女子的割禮（陰蒂的切除）終究是廢除了，但男子的割禮（陰莖包皮的切除）卻仍然代代承續著。

第二章
和洋的鴻溝

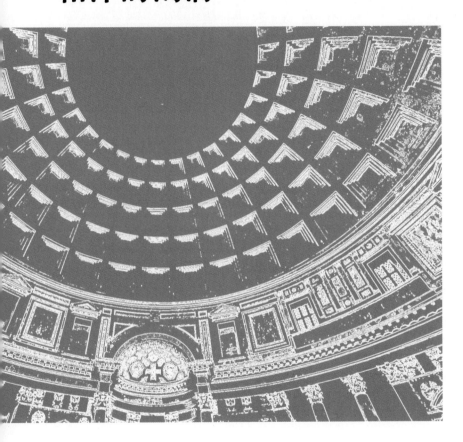

日本與西洋建築樣式上根本的不同

在歐洲，建築樣式是不依從用途區分的；
在日本，建築樣式不是跟著時代，而是跟著用途來思考的。

最近幾年有件事讓我很開心。當然是關於建築的發現，正確地說，是關於日本近代建築史的一個謎題解開了。

首先說明長久以來未能解開的謎題本身。在明治期之後，歐洲傳來的西洋館建築引進日本時，我們好幾代以前的祖先是怎樣接受西洋館這類建築的呢？這實在是件奇妙的事情。如果是官廳、學校或醫院等公共設施方面，當時的設計師是以邊參觀邊模仿學習的方式設計出洋風建築，這一點大家都能理解。讓人不解的是住宅。

當時住宅積極採用洋式風格的是權勢者，例如明治維新的元勳、成立銀行的實業家，或者是擁有公侯伯子男等爵位的貴族，這些人多半在歷史悠久的華麗和風宅邸一旁蓋起洋館，為和洋並陳的方式。

日常生活空間在佔地寬廣的和館，接待客人的地方則在洋館，因此稱為

046

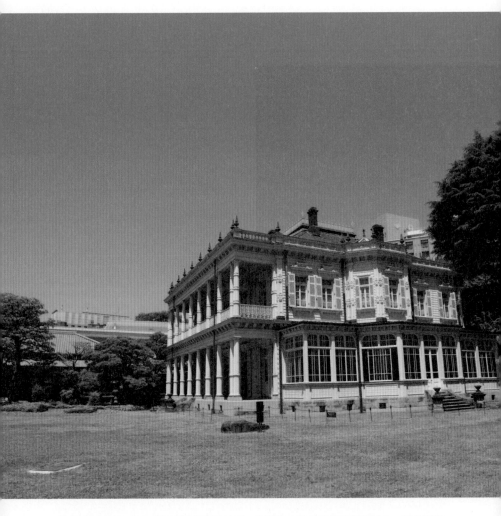

舊岩崎久彌邸為明治時期和洋併置的範例，和館的旁邊並排著英國詹姆士一世時期樣式的洋館。

「和洋併置式」的住宅。

這種作法不是很理所當然嗎？年長的讀者或許會這麼認為。但另一方面，年輕人說不定這麼想的，「喂……這未免太不協調了」，因而討厭也說不定。其實雙方看法都是正確的。

二戰前所蓋的和洋併置式住宅，直到三十多年前全國各地仍然有很多殘留下來。但是現在，除了以文化財被保存的以外，已經很難得見到，幾乎都消滅掉了。以今天來看的話，或許「這未免太不協調了」的判斷才是正確的。

和館與洋館併置這種作法，是從明治到昭和的戰前時期僅見於日本的現象，日本之外並無他例。比方說，就算是鄰近的中國，在上海等地充斥著中國的資本家，他們接受西式風格生活的同時，並不會在中式宅院的一角蓋起洋館，而是家屋整體在洋式風格化之後，在裡面加點中國風元素。也許在他們眼裡，日本和洋併置的作法算是種苟且的作法吧。其他像是東南亞、印度也好，於傳統住宅一旁蓋洋館來生活的行為，在我長久的田野調查中至今未曾目擊過的。不僅是亞洲而已，英國即使在文藝復興時期，文藝復興的樣式由義大利跨海而來時，保守而怒吼的英國紳士，也不曾在傳統的哥德樣式建

築隔鄰讓文藝復興樣式建築直接併列，而是建造出融合哥德與文藝復興樣式的新形式。

明治時期的日本到底是怎麼回事？關於這個不解之謎，我持續思考了三十年。當然，在這期間我也曾經作出回答。例如：源自於石造的西洋館，與源自於木造的和館之間的鴻溝過大了，無法像外國那樣將兩者混雜融合，只能併置別無他法……等等之類的說法。

雖然不是錯誤的答案，但思維的深度未免也太淺了。直到最近，在針對外國讀者撰寫原稿時，我突然領悟。記得自己當時撰寫的題目是：「關於日本建築的樣式」。

這個題目對於日本建築史學家而言也不容易說明。所謂樣式，也就是風格（Style），在西方世界是以希臘、羅馬、仿羅馬、哥德、文藝復興、巴洛克、洛可可等風格的發展過程來述說建築歷史。不論是住宅、教會、官廳、王宮或城市，甚至連橋梁的造型也可以隨著各時代形式的變遷來述說，如此就可以清楚說明。然而，在日本卻無法這樣解說。飛鳥樣式、奈良樣式、平安樣式、鎌倉樣式、室町樣式、戰國樣式、江戶樣式等等，這樣用各時代來切割樣式的論述是行不通的。因為飛鳥時代、奈良時代的建築，接著

平安、鎌倉、室町、江戶時代的建築，都是一脈相傳的。

日本建築史的研究，一開始是以歐洲建築史為範本，然而結果卻無法以各時代的樣式變遷來書寫歷史。出發點相同，但達成的結果卻是相異。為什麼呢？

難道是因為日本建築沒有樣式嗎？沒有這回事。例如，神社建築當中的伊勢神宮獨特的風格被稱為「唯一神明造」，代表春日大社是「春日造」。茶室有樣式，而日本城堡也有，書院造與數寄屋造也各有風格。

藉由建築基本要素的構造、平面、造形，一個獨特的形式被確認時，就被認定風格成立了。這樣看來，日本的建築也不會輸給歐洲，具有很棒的風格。這世上應該沒有日本人判別不出茶室、日本城與有如神轎般的小型春日造之間的區別。任何人都可一眼就看出那些姿態形式的差異。

即使這樣，為何日本建築歷史無法用風格的變遷來述說呢？

因為日本雖然有建築風格，但是風格卻不會因為時代的變遷而改變，所以不能用時代區隔。例如以唯一神明造為例，它是採取古墳時代建築風格的做法，每二十年一次，週而復始的重複著「式年遷宮」的營造過程，延續一

伊勢神宮正殿樣式為：架高圓柱支撐地面，切妻式屋頂，正門為平入形式。
其他神社禁止使用這種樣式，所以稱為「唯一神明造」。

千數百年後，那個形式至今仍然持續著，根本超越了時代。春日造也是一樣。

說到茶室，千利休決定了今日的基本形式之後，堅守了四百年，至今仍持續建造。戰國時代末期形成的基本型，經過了江戶、明治、大正、昭和仍舊存活著，到了平成時代還是蓬勃發展。

千利休應該不是刻意決定那個固定的型。因為在同時代他的弟子們，無論是小堀遠州[1]也好，或是織田有樂齋[2]也好，他們也各自創造了與利休相當不同的茶室。曾幾何時千利休的茶室變成了固定的型，是後繼者的智慧，還是怠惰呢？

因應時代，新的風格當然是可以成立的，茶室也是如此。而書院造就是受到茶室的影響而變化，形成了數寄屋造。以前的事物變化之後形成了新的東西，到這個階段為止，日本和歐洲的建築是一樣的，再往前發展就不同了。若是歐洲建築，還會往前變化；若是日本建築，某個形式一旦形成，就會存續下去。數寄屋造生成之後，書院造還是沒變而充滿生氣。有時候在一戶家屋裡面，書院造、數寄屋造、茶室依序並排在一起。

日本的建築風格，並不會像歐洲那樣依隨於某個時代。那麼是基於什麼

1 小堀遠州（Kobori Enshū, 1579-1647）：安土桃山時代至江戶前期的大名、茶人、建築家、作庭家（庭園景觀設計），多才多藝。為遠州流茶道之祖，小至茶室大至天守閣的建築皆有參與。

2 織田有樂齋（Oda Urakusai, 1548-1622）：安土桃山時代至江戶前期的大名、茶人。織田信長之弟。曾向千利休學習茶道，後來自創有樂流茶道。曾重建京都建仁寺的正傳院，並興建茶室如庵。如庵於一九五一年指定為國寶，現移築至愛知縣犬山市。

呢？是基於建築的用途。唯一神明造是作為天皇家的神社建築這個用途，數寄屋造僅被採用於有遊樂之心的人所居住的住宅，或者追求能夠滿足遊樂心情的料理亭的話，數寄屋就不會消失。

對於這種說法，也許有人會提出「那麼日本城這種建築又是怎麼回事」的相反論點。城堡是存在於戰國時代，江戶時代的形式是從屬於武士的時代。確實表面上看起來是這樣，但是樣式是否真的從屬於時代的問題，我想不是的。重點還是在於用途。這個證據，可以從明治時期之後看出，城堡不是隨著失去用途而消失了嗎!?日本城只是偶然剛好在時代與用途上一致罷了。

在歐洲，樣式是不依從用途的。基督教堂是很好的例子，羅馬帝國的時期採取羅馬建築的風格，進入中世紀之後，十一、十二世紀是仿羅馬建築，十三、十四世紀變成哥德樣式，然後到了十五世紀的文藝復興時期，就變成以古代羅馬為範本的文藝復興樣式。在那之後，接著是矯飾主義與巴洛克風格。

日本的古墳時代相當於歐洲羅馬帝國的末期。伊勢神宮至今仍然以當時

的形式持續建造著，但是歐洲人應該難以想像仍然以古代羅馬的樣式建造現代的新基督教堂吧！

再回到原先的話題。

在明治時期，為何日本人可以無所謂地在傳統的和館一旁，並排地蓋起新式洋館，平心靜氣地膽敢做出這種與全世界相異的案例呢？

答案就是，日本的建築形式不是跟著時代，而是跟著用途來思考的吧。

不是嗎？日常生活的部分就像往常一樣，所以生活部分的空間使用和館就可以。然而在公共的世界，學校也好、市役所也好、公司會社也好，因為都歐洲化了，作為公共接觸之處的待客空間就做成洋館吧。私生活的用途採用和式，對外的用途就使用洋風，應該是這樣，只是依隨著用途來區別形式的使用方式。

除了從事建築相關工作的人之外，幾乎所有的日本人都不會發覺和洋併置是世界上不可思議的事情。如果參觀約書亞‧孔德[3]設計的湯島岩崎久彌邸（明治二十九年竣工）的話，大規模和館的旁邊，並排著英國詹姆士一世時期樣式[4]的洋館，還在它的一旁接續建造著瑞士小木屋樣式的撞球室。無論場所、或是成立的時期，彷彿是完全不同的三個樣式併置在一起，但是跑

3
約書亞‧孔德（Josiah Conder, 1852-1920）：出身英國倫敦的建築師，受聘至日本參與明治新政府的建築設計工作，並於工部大學校（現今東京大學工學部）任教，培育辰野金吾、片山東熊、曾禰達藏等多位英才，為明治以後的日本建築界奠下基礎，被譽為日本近代建築之父。

4
詹姆士一世時期樣式（Jacobean Style）：十七世紀前期受文藝復興建築影響而在英國開始盛行的建築風格。

去參訪的老先生老太太們，都好像理所當然的眺望著。像那樣深層地思考樣

式依循用途的想法，是根植在我們日本文化之中的。

不管在歷史上是哪個時期，只要曾經一度根植下來的樣式，只要不是像

城堡那樣已經失去它的用途，不然是不會消失而持續下來的。就像歌舞伎

座，或是能樂堂、國技館，不都是以鋼筋混凝土建造的同時，做到讓人可以

知道像以前某個樣式。

如果是這樣的話，樣式就會接二連三的存續累積下來的，會讓人擔心的

只是數量會越來越多而已。雖然事實也是如此，但我想那是日本的宿命。不

要違抗宿命會比較好喔。

教堂是圓的

基督教教堂的原點是「洗禮用的帳篷」。

於是，基督教教堂就成為圓形的了。

這幾年，我特別抽出時間到歐洲各地參觀，走訪各座基督教教堂。雖然像這樣到處探訪教堂，但我可沒有從融合自然與佛教信仰的狀態轉向基督教信仰，反而是對於自然信仰與日俱增，對於不承認自然之中有靈性的基督教教義則越來越不關心。說到基督教教堂，在全世界現在分布最為廣泛的並非尖屋頂的哥德樣式系列。雖然有點突然，但還是談及基督教會建築的發展歷程。基督教教堂由初期基督教樣式，演變為仿羅馬樣式，到哥德樣式時到達高峰，爾後發展到文藝復興時期，再接續到巴洛克風格。然而教會建築逐漸將它在建築界的頂尖地位讓給了公共建築或是住宅，即便仍有些哥德樣式的中小型教堂建造，卻已失去它的重要性，一直到現在。而我拚命走訪的，是到達高峰期的哥德樣式之前的初期基督教堂以及仿羅馬樣式的教堂。

為何我突然變得像個西洋建築史學者呢？都是因為插手設計的緣故。開

056

始設計建築之後，無論如何就會對於建築的本質，或作為物件的建築與物質所包圍的空間本質相關的事情左思右想。比如說，開始從事美術館設計，在決定展示室的平面時，就會開始煩惱：細長的格局好呢或者是正方形的比較好呢？還是採用圓形呢？諸如此類的困惑。作為過去人類的重要場所，讓人站在其中就能夠洗滌心靈的空間，我想知道過去到底是怎麼建造的。就這樣，思考各式各樣的疑惑時，問題就逐漸聚焦於這個問題上──

「建築是如何產生的？」

那麼，為何非研究基督教的教堂不可？因為它們不僅有悠久的歷史，而且今日仍舊存在。很可惜的，無論是佛教、儒教或者印度教也好，誕生的時期到成長的時期的建築並未完整存留下來，例如印度的佛教，已經失去了最重要的信仰。古代的埃及也好，希臘也好，基督教形成之前的羅馬也好，雖然厚重壯大的宗教遺構仍傳承至今，但這些卻是信仰的部分並未傳承下來，就像是器物破碎後裡面盛裝的東西流失殆盡，變成中空的了，完全沒有內涵。中國的情形剛好相反，在佛教傳入之前，儒教的思想已經被傳承下來，但是古老的儒教建築卻未存留下來，中國的佛教建築甚至比法隆寺還要晚百年以上。

在器皿和內涵兩方面，能夠超越文明史的轉變，而一直持續到現在的，僅有歐洲的基督教與日本的神道教而已。這兩個宗教都能意識到內涵，同時思考它的用途，能往器皿的根源逼近。

我所探訪的初期基督教會的教堂與仿羅馬的教堂，所在位置南至義大利半島的南端，北到挪威的峽灣深處。在這期間，我唯一可以確信的事情，想在此披露出來。

是有關平面的問題。當在平面上豎立柱子、搭蓋屋頂，理所當然的平面也是與外觀直接相關的，所以對建築而言很重要。建築史的教科書至今仍尊崇中庸之道，關於基督教堂形成時的平面型態，是以二案並存的方式呈現。不，正確地說，應該是書中先提出一種平面，其次才補充說明還有另外一種平面。

第一種是「巴西利卡式」（basilica），由入口角度來看的話，左右有柱列並列，直到深處的底端設有祭壇的長方形平面，現在廣泛分布全世界的就是這種平面。接著，書上會補充說明還有「集中式」的平面，為圓形、八角形或是正方形，由入口進去時來看，祭壇設置在正面，但是平面縱深不大，往往橫向發展，所以視線要往哪裡放真是困惑。恐怕大部分日本的基督教信

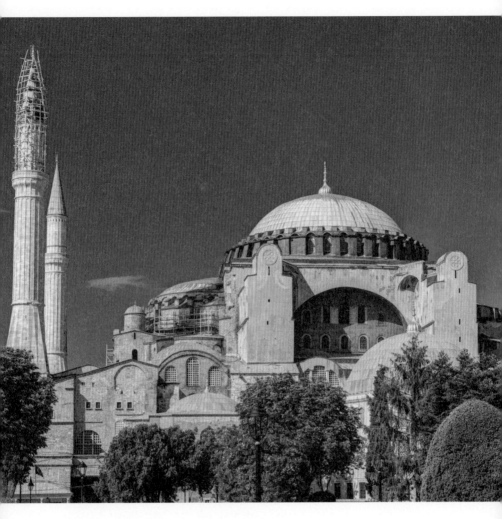

聖索菲亞大教堂是具有代表性的集中式教堂。

徒，是不曾進去過這樣奇怪的教堂吧。與「巴西利卡式」相較，「集中式」的案例雖少，但是日本應該是全世界少有的、眾多非基督教徒親身造訪過集中式教堂的國家。海外旅行時如果去過威尼斯、伊斯坦堡的人，必定體驗過集中式教堂。長途旅行即便是很累，也會被導遊帶去參觀。是的，希望你回想一下，建立在聖馬可廣場上的聖馬可大教堂[1]。正面雖然寬大，卻是缺乏縱深，進去後也不是柱列一直往深處延伸的狀態。伊斯坦堡的聖索菲亞大教堂[2]，現在雖為伊斯蘭教堂，原來卻是東羅馬帝國的大聖堂，不是應該要有更大的縱深才對嗎？像這樣壯麗的祭壇要放在哪裡好？真是令人迷惑。這幾座都是具有代表性的集中式教堂。

基督教的教堂原本是縱長的，還是具代表性的集中式的圓形呢？

現在全世界殘留的初期基督教建築遺構，最古老的也只能遠溯到四世紀而已。從基督教誕生開始最早的三百年，到底是在哪裡、舉行什麼樣的宗教儀式，還是隱密在暗中進行呢？基督教在中東誕生時，不過是被猶太教排擠壓迫而流浪的新宗教而已，然後逐漸往西延伸，將據點移到羅馬之後，仍然隱身於地下墓穴的陰暗處，是羅馬帝國禁止的秘密教團。更精確的說法是，羅馬帝國當初雖然對基督教比較寬容，可是基督的弟子彼得或是保羅都是在

1
聖馬可大教堂（Saint Mark's Basilica）：世界知名的教堂之一，是義大利威尼斯的天主教主教座堂，也是天主教的宗座聖殿。

2
聖索菲亞大教堂（Hagia Sophia）：位於現今土耳其伊斯坦堡的宗教建築，因其巨大的穹頂而聞名於世，馬賽克鑲嵌畫、大理石柱子及裝飾等內景布置極具藝術價值。

羅馬迫害的，雖說無論如何應該是有專用設施的，但是在三世紀的強烈鎮壓下，不管是信眾或是設施應該都潛入地下了。沒有長遠的、恆久的設施，粗略地來說是個沒有建物盒子裝載的宗教。身為建築家對此雖然感到困擾，但不可否認那時期信仰的純度極高。

公元三一三年，羅馬帝國皇帝君士坦丁頒發了《米蘭敕令》，公開支持基督教的信仰自由，在那之後才開始有正式的基督教教堂歷史。

一般公認由四世紀到七世紀為止的基督教建築，對照到日本是相當於古墳時代到大和朝廷的成立為止，當時殘留下來的堪稱建築的實物極稀少，可能不超過二十棟吧。其中一大半集中在義大利，其他零星分布在法國、西班牙、希臘、土耳其、敘利亞。我看了其中的十七棟。稍作休息之後，為了其中一棟也應該去一趟敘利亞吧……。

大概現在所見的感覺是：

「基督教堂是圓的」。

十七棟的當中，有幾棟我想算是集中式的吧。據說羅馬最古老的聖塔科斯坦莎教堂（Santa Costanza），是真正的圓形，由此開始數來集中式的確實有十棟。如果學說是依民主方式表決的話，圓形已超過半數。

只是這裡希望讀者注意的是，初期的基督教教堂，是以禮拜堂和洗禮堂這二個設施為中心，但隨著基督教的成長，重點逐漸移到禮拜堂這邊。仿羅馬時期仍然殘留著建造大禮拜堂的習慣，例如以比薩斜塔著名的比薩主教座堂是仿羅馬時期的，巴西利卡式禮拜堂前方的這個圓堂就是洗禮堂。然而進入哥德時期之後，洗禮堂再也不是獨立的設施，變成在禮拜堂陰暗角落不起眼的附屬設施。如果到稍微古老的教堂的話，會放置著有水的台子，那就是洗禮堂的下落。現在甚至有些教堂沒有洗禮堂，也可以說與水的關係疏離了。

這就是過去基督教會的歷史。

如果以探究之眼看初期基督教的禮拜堂與洗禮堂到底是採巴西利卡式還是集中式，會發現很有趣的現象，雖然集中式用在禮拜堂也用在洗禮堂上，但巴西利卡式通常只用在禮拜堂。有幾座洗禮堂隨著教團的成長，轉用成禮拜堂了。

如果用理性和統計性的眼光來看基督教教堂的發展過程，檢視初期的基督教到哥德時期為止的話，隨著教團的成長，巴西利卡式的比重也越發增大，越往源流追溯的話，洗禮堂與集中式教堂就出現越多。

將此消長曲線延伸到沒有實例的西元三世紀陰暗地下教堂，在那裡可以

比薩主教座堂的內部。

看見什麼嗎？就理性來看，應該是圓形的洗禮堂。

初期基督教的洗禮堂，無論哪個都是同樣的建造法，中央有個大水槽，有時就像井一樣往下挖掘嵌在那裡，往上看的話穹窿緩和的包覆著，上面以馬賽克或者是濕壁畫3描繪著耶穌的形像。

在基督教有著「基督的崛舍」這樣的話語。崛舍讀成「akusya」，意指著帳幕（tent）。基督並未追求華麗的設施，教會是從簡陋的帳篷開始，此語以這樣的含意被使用著，這個話語是否傳達了當時的事實呢？

基督教成立之初，最重視的儀式就是洗禮了。相信接受洗禮才開始重生為真正的人，所以想當然爾，即使現在不少信徒仍述說著受洗當天的感動。

在當時只不過是流浪於中東乾燥地區的宗教團體，洗禮是怎樣舉行的呢？要用怎樣的方法有水，人們能聚集在四周，上面拉張著帳篷，然後在那下面舉行吧。在乾燥地區水是十分貴重的，同時有許多住在帳篷生活的遊牧民族。水也好，帳篷也好，在基督教裡意味著他們流浪的乾燥地區的美好事物。

遊牧民族飲水維生，睡在帳篷底下。

基督教堂，是由「為了洗禮搭建的帳篷開始的」，這並非是無法想像吧。

那麼，基督教堂就成為圓形的了。

3 濕壁畫（fresco）：濕壁畫泛指在鋪上灰泥的牆壁及天花板上繪製的畫作，不易剝落、龜裂、色彩鮮明而保持長久為其優點。

064

仿羅馬教堂宛如一本聖經

天花板、牆壁甚至柱子上描繪著多色彩的灰泥壁畫，
教會建築就像扮演一本聖經那樣的角色。

關於基督教的教會建築的平面變化，已如前所述。古時候是集中式（圓形、八角形、多角形）以及縱長的巴西利卡式這二種廣為人知，但或許根源於帳篷的集中形式才是原始的吧。

這次針對於在這平面形式上所畫立的建築表現，想做各樣的思索。建築物與繪畫、雕刻不同，分有內外，具有外觀與室內設計的表現，那麼這次討論哪一方面呢？還是談室內設計

聖馬可大教堂的立面。

吧。這是因為在基督教堂，「外觀的產生」是意外的晚，這樣的念頭一直揮之不去的緣故。說到現在的基督教堂，首先腦海會浮現堂堂的正面[1]，那是在十三、十四世紀的哥德時期，教堂面對廣場所造成的。在那之前的十一、十二世紀的仿羅馬時代，正面還是缺乏設計，很多教堂正面也沒有清楚的強調重點。一直追溯到四、五世紀的初期基督教會時代，幾乎很多教堂讓人搞不清楚哪個方向才是正面的狀態。巴西利卡式還算好，集中式不知為何要繞一圈，好不容易才知道入口在哪裡。在基督教堂方面，似乎越往以前的時代回溯，對外觀越漠不關心似的。

或許，原始的基督教開始建造像設施那類東西的時候，應該是沒有所謂的外觀的。當然，無論什麼設施做出來的時候，自然而然就會形成外觀，但如此僅有結果性的外觀，而沒有意識性的、有意義的外觀。

就只有內部。就像前面所述，基督教最初具精神意義的象徵設施不是禮拜堂，而是洗禮堂，就我的立場而言，因為贊成這樣的學說所以當然如此認同。人們是透過洗禮才開始成為基督教徒的，成為教徒之後才做禮拜，從洗禮到做禮拜的順序而言，這也是正確的。作為基督教會建築最初出現的是洗禮堂，所以內部設計以洗禮堂為主。那是什麼樣子呢？

1 正面（facade）：也稱立面，意指建築物的正面，但亦可指側面或背面。這個詞彙源自法文，意思是房子的正面或面孔。

至今歐洲所遺留下來洗禮堂的地方，就只有義大利的羅馬與拉溫納（Ranenna）、法國的波堤葉（Poitiers）等幾處遺構而已，總之先全部參訪了再說。無論何者，形制都一樣，平面採取了圓形或者是八角形、多角形的集中式，在中央設置了水槽。現在洗禮儀式只是從水盤取水按在額頭上，以前是教徒撲通一聲全身浸在水槽裡。曾經做過挖掘調查的波堤葉聖約翰洗禮堂，使用的並不是水槽而是水井，正式的從河川引水而來，相較於水槽，這樣的作法應該才是更原始的吧。泉水也好，井水也好，河水也好，並不是從某處汲水注滿水槽的作法，而是運用在大地流動或是由大地湧流出來的水，這種活水比較新鮮而靈驗吧。

可以說，水槽是基督教教堂的肚臍，因為只是凹下去而已，所以內部設計只有這個的話有點貧瘠。波堤葉的教堂甚至只有一個洞而已。然而，舉目抬頭向上看的話，在那裡是寬廣的上帝世界。集中式的洗禮堂是固定的會蓋上半球型的穹窿，基督就畫在穹窿裡面。像似漂浮在宇宙中，攤開雙手俯視信徒，底面塗著青藍色，也有些畫上星星的，所以是神光耀天空的光景沒錯。

在穹窿底下，人們重生成為神之子耶穌基督的子女。

若身處於這樣初期基督教洗禮堂的原始空間之中，連異教徒的我也會心裡有所觸動，基督教建築的原始並非是禮拜堂而是洗禮堂的學說，我認為是正確的。

在穹窿裡神的世界，具體而言是使用什麼畫起來的呢？現在遺留下來的例子是在灰泥（漆喰）的表面上，用濕壁畫的繪畫工具所描繪的。然而華麗的地方，我想一定是使用馬賽克來描繪的。為什麼呢？那是在初期基督教建築之中，華麗的禮拜堂或者是廟宇，一定是使用黃金底色的馬賽克的緣故。

馬賽克是以骰子狀的著色大理石、彩色的寶石、玻璃，以及敷上金箔的石頭等等並排來描繪，是眾所周知的技巧。然而這和我們小學時代繪圖工藝課時在蛋殼上著色這種課程是不同的，而是真實的描繪。伊斯坦堡的聖索菲亞大教堂所留下來的基督像，連憂心的面容都栩栩如生，令人驚奇。接收大教堂的伊斯蘭教徒，在修改建教堂時也曾猶豫是否要把這樣的圖像削除，就是這麼驚人的高水準作品。

那麼，如上所述的，建築、藝術達到高水準的洗禮堂內部，在那之後到底變成怎樣呢？之前曾說，隨著基督教建築的主力重點移到禮拜堂之後，洗禮堂的地位也越來越低下，不久之後化為只是個水盤，但是我想基督教教堂

聖索菲亞大教堂的精美壁畫。

的演出不會只是到達這樣的水準，把內部就這樣輕易的捨棄。

從洗禮堂往禮拜堂發展的潮流中，系統一分為二。其中之一是拜占庭，也就是東方基督教的教會，現在來說是稱為希臘正教、俄羅斯東正教的系統，這些禮拜堂終究是偏好集中式，所以是以洗禮堂而成立的（這是洗禮堂優先論者所思考的），上帝與基督光耀的穹窿，就這樣原封不動的移到禮拜堂。既使是現在，俄羅斯東正教在禮拜堂也是規定要蓋上穹窿，以穹窿來代表神在天上的國度。

從集中式往長方形的巴西利卡式禮拜堂發展的趨勢中，以羅馬為中心的西方基督教的教會，也就是現今的歐洲大部分的基督教會是如何處理洗禮堂的內觀呢？假如可以的話，請容許我從這裡開始提高個人的觀點說法的比例。對於讓大量信徒聚會而言，確實長方形的空間比較方便而無誤，曾被作為羅馬市民的集會堂、市場的巴西利卡式空間，轉而運用在宗教設施上是致命性的缺陷，一點也不榮耀。上帝的國度到哪裡去了，基督在何方？

即便是現在，我仍然不習慣長而深邃的基督教教堂，彷彿就是單調的在走廊行走，向著神不斷往前行進的形式。為何不能更自然的和上帝相遇？為何不能像寺廟（但只限於東方的）或神社那樣橫長向的構成來接納信徒……

當年改信基督教的羅馬市民不知道會不會這樣想。但為了克服不能沒有巴西利卡式空間的宗教性，終於想到另一個方法，某人突然拍著膝蓋說……

「對了！把洗禮堂的穹窿垂直切成兩半，接在巴西利卡式的前端就好了啊！」

這個說明在歷史上是否正確是無法可知，但是在參訪過所有初期基督教會的巴西利卡式教堂，在我的眼中看到的就是這樣的事情，所以就這樣說明。巴西利卡式的中央往裡面一直前進的話，就會碰到祭壇，然後祭壇的背

後是做成半圓型，也就是小型的集中式對半切開凹進去，上面一半是穹窿，基督被描繪在上面，祭壇一定是非常簡單的做法，被描繪在穹窿上面的基督像，就成為視覺的焦點。

假設，起源於洗禮堂的集中式神聖穹窿，與起源於市民集會所的機能性巴西利卡式的平面結合的話，就出現了今日基督教教堂的縱長平面的基本型。

話說到這裡也可以告一段落，然而這數年，我對基督教教堂的形成感到關心，從初期基督教，經過仿羅馬之前的教堂，到仿羅馬的教堂，也就是哥德之前的教堂，親自走訪參觀過後，最後也想簡略的談談在那之後的事。

在初期基督教時期藉由穹窿與巴西利卡式空間結合而確立了基本型之後，首先發生的事是穹窿的聖畫往巴西利卡式空間的牆面與天花板面擴大的現象。當時的信徒和現在不同，對於神聖的圖像極度關心，所以教堂內部快速地被聖畫像淹沒是無庸置疑的。比起聖經的話語，那時更優先考慮運用圖像。農民或商人或工匠都不識字，在沒有印刷技術的時代，聖經的內容只能透過圖像滲透進入人群之間。

聖畫佔據教會，使仿羅馬建築達到巔峰。如果拜訪法國的鄉間，保存狀態仍然良好，並且有良好修補的仿羅馬教會，就會看到天花板、牆壁甚至柱

子上描繪著多色彩的灰泥壁畫，全身被驚嚇到起雞皮疙瘩的狀態，教會建築就像扮演一本聖經那樣的腳色，是可以想像而不無可能的。

「仿羅馬教堂是一本聖經」。

連自己都覺得是很好的說法，但希望先稍微注意的是，它與今天聖經的內容相當不同之處，是在仿羅馬教堂的圖像之中，有眾多不知所以然的奇怪之物。女性的乳房下垂，頭栽入了像蛇那樣的性器官之中，或者兩手攤開像在開示什麼，或是相互攪和咬合的怪獸與怪鳥等等。這些都是基督教之前凱爾特人（Celt）的德魯伊教（Druidism）的圖像混在其中，到了現在已經不知道在傳達什麼，意義不明的東西。

總之，在仿羅馬的教會之中，充滿灰泥壁畫的圖像與石頭雕出來的雕像。

然而，在那之後的哥德基督教教堂會是什麼樣子呢？各位讀者如果到歐洲旅行，希望你們能夠回想起巴黎聖母院等教堂，裡面應該是沒有灰泥壁畫的。取而代之的是描繪著聖畫的彩色鑲嵌玻璃。仿羅馬的壁畫、天花板畫，都被哥德的鑲嵌玻璃取代了。

我推測這件事情，不就是仿羅馬的聖畫自己的矛盾引起的嗎？無論哪裡

巴黎聖母院的玫瑰窗與彩色鑲嵌玻璃。

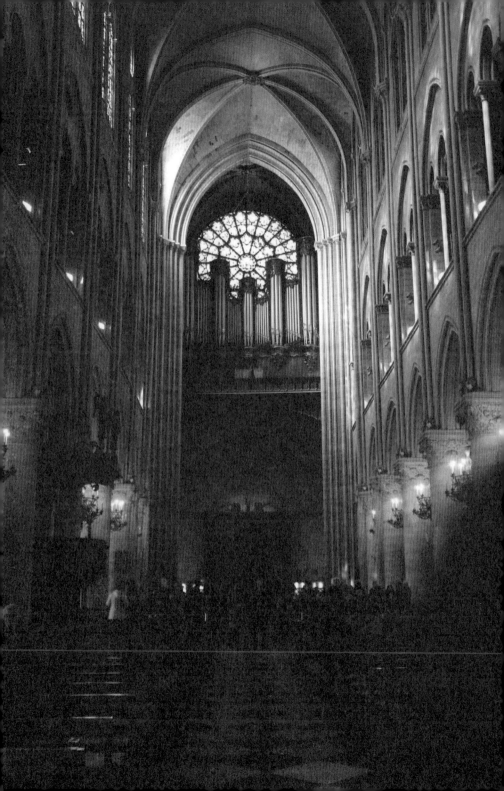

的仿羅馬教堂裡面都是昏暗的，刻意畫出的聖畫如果沒有用心看的話就看不出來。玻璃的價格昂貴所以沒辦法，當時的人想必希望有「更多的光」吧。

隨後，在經濟上或技術上有餘力之後，窗戶逐漸被擴大，隨著室內變得更明亮的時候，矛盾也就發生了。確實壁畫可以看得更清楚了，但擴大的窗戶面積侵蝕到更多灰泥壁畫的面積了。比這個更大的問題是，教堂整體變明亮好，但逆光也更嚴重，相對的灰泥壁畫就更不醒目了。在視覺上，壁面與窗面的力學關係也逆轉了。變成這樣的話，原本關注聖畫的眼光就只能移轉到更醒目的玻璃窗面，於是乎哥德的鑲嵌玻璃就這樣成立了。這樣的觀點各位覺得如何呢？

橫長方向是惡魔的形式?!

佛教寺院的結構，以越南、柬埔寨為界線，

往印度方向趨於縱長形式，往中國方向則趨於橫長形式。

泰國的寺廟曾使我思考了很多事情。

我的研究室在這十幾年來，以亞洲的建築與都市的近代化研究為議題，從鄰近的國家，韓國、中國、台灣、越南等國依序進行田野調查，現在正進行泰國的第二年調查，然而泰國寺廟的樣子好像有些奇怪，怎麼說就是格格不入。

在進入泰國調查之前，曾有個期待。

從韓國到泰國的田野調查，在這些國家的都市中，讓我覺得不僅是過去，既使現在的佛教寺院的影子也是很單薄的。在韓國被儒教的勢力壓迫，到了只有進入山區才能找到佛教寺院的立足之地。在那樣的感覺下探索中國，大都市裡也是只有一間寺廟左右的程度。同樣的感覺，在越南探詢的結果，在都市裡發現會有幾間，並不會像日本的都市那樣。日本到處都建立寺

廟，甚至在市街裡形成所謂「寺町」那樣，擴展為一個充斥寺廟的街廓。

走在日本的都市裡頭，如果想要稍作休息，想說找到寺廟或神社，在那裡會有個安靜的開放空間或者陰涼的樹林讓人休憩，但越南其實缺乏這樣的地方。

泰國比起日本更是佛教國家，是世界上少數以佛教為國教的國家，所以市街所到之處都有寺廟，到處隱藏著安靜的開放空間，帶著這樣的期待，去了一看卻是……。

泰國雖然市街隨處都有佛教寺院，但與日本佛教寺廟境內樣子不同。首先是，寺院內並不安靜。泰國人民依賴佛教的熱烈程度，日本完全比不上。參拜的人群就像擠沙丁魚的狀態，每天就像日本正月的時候到成田山寺廟或者淺草寺的參拜人潮那樣。看到坐在佛像前面，貫注全副心神顫抖膜拜的女信眾，會不禁往後倒退一步。

佛像金光閃閃，寺廟也不輸給佛像那般的華麗。看到同樣是佛教光景卻是如此不同而大吃一驚的日本遊客並不少，但我感受到的強烈違和感卻不是在這裡。是一般人所不太會發覺到的，建築平面形成的方式令我吃驚。

寺廟是縱長向的。

不論是日本，或是在韓國、中國，連越南也一樣，縱長向平面的是基督教堂，橫長向平面的是佛教寺院，這是一定的，並無例外。但是當進入泰國的瞬間，看到寺廟像大砲那樣對著自己，是縱長向的構成。進入裡面也是和基督教教堂相同，縱向很深，底端坐著佛像。如果說和基督教堂有何不同的話，大概只有要脫鞋上去這樣的事情而已。

嗯，這到底是怎麼回事？

我的建築知識開始混亂。過去在南蠻時代，基督教教會第一次流傳進入東亞，此地區最高的宣教負責人，是耶穌會士的大巡迴傳教士范禮安（Alessandro Valignano）。關於教會建築應有的方式，他訂定了「范禮安建築規則」。在這之前，基督教教堂都是純歐洲的形式，雖然曾經對於是否應該配合當地的條件來興建有所爭議，但後來由范禮安決定順應當地設計的基本路線，例如沒有座椅也沒關係，男女座位之間豎立隔屏也可以，屋頂也好牆壁也好使用當地的材料和技術來建造也沒關係等等。其中僅有一件事是被告誡絕對禁止，是關於縱長向或橫長向的事情。

「橫長向是惡魔的形式。」

如此批判程度的規範。范禮安了解從佛教寺廟開始的東亞各種傳統宗教

建築，各式各樣都是橫長向的。經過和基督教教士們激烈爭辯的范禮安，在他眼中要區別以佛教為首的亞洲的邪教建築，以及自己信仰的神聖基督教教堂之間非常接近的些許差異上，看到了縱長與橫長的這一點。

如此的建築知識已經浸透了我的腦袋，所以對於縱長向的泰國寺院嚇了一跳。

於是我急急忙忙確認佛教建築的原產地印度建築的資料。印度的佛教曾被印度教及伊斯蘭教毀滅，所以印度已經沒有現存使用中的古佛教寺廟，全部成為廢墟、遺跡了。把這些廢墟和遺跡全部檢視之後，沒有例外，你猜是哪種形式呢？

嗯……嗯，這到底又是怎麼一回事？

是縱長向！雖然也有正方形，但縱長向佔大多數，完全沒有橫長向。似乎四方形最為古老，逐漸往縱長向發展的樣子。

轉過寺廟的山門就來到很清爽的、清掃乾淨的空地，在那對面的本堂以橫長向穩穩的座落在那裡，強而有力的承受著參拜者的虔誠心意。像這樣的日本寺廟的橫長形式，並不是從佛教的根源地傳來的！泰國寺廟才是接近它的原型。

在這種想法下重新調查的結果，佛教寺院的縱長與橫長問題，是以越南、柬埔寨為界線，往印度方向是縱長的，往中國方向是橫長的形式。

來調查看看佛教以外的世界主要宗教。

首先看到基督教教堂的歷史，當初僅僅是以所謂「基督的帳幕（tent）」的狀態，從圓形到多角形（集中式）的帳篷開始，不久在羅馬時代成為縱長形的巴西利卡形式而定型化。

伊斯蘭教是以正方形為基本，印度教也是一樣，但與正方形並行地發展出縱長形。

猶太教是正方形。

在宗教上已經滅亡的基督教之前的古希臘、古羅馬的神殿，就像在希臘神殿看到的那樣是縱長的，而古代羅馬的萬神殿（Pantheon）是圓形的。

經過調查之後才知道，所謂宗教建築這樣的東西，基本上是正方形、圓形或是縱長形。仔細思考的話，是理所當然的事，成為信仰對象的神聖之物，是無法被取代的，當然放在最深處才是應該的。日本的神社或寺院，以整體基地來說的話是相同的，不斷的往深處走去，來到縱長向軌跡的底端，拍手合掌參拜。

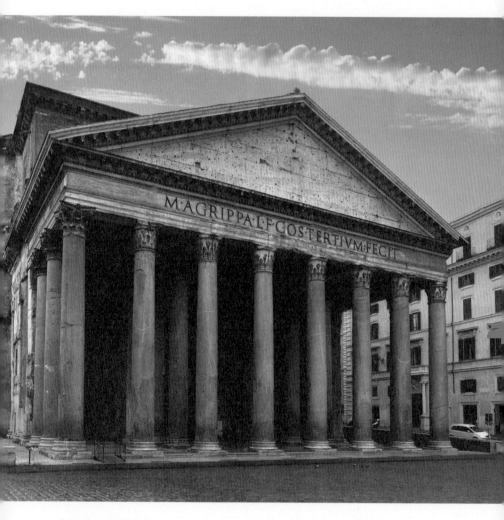

圓形的古羅馬萬神殿。

既然這樣，為何神社的本殿也好，寺廟的本堂也好，只有建築物是橫長形的呢？

在全世界當中，從越南到日本的佛教建築，為何是例外的橫長形呢？

印度的縱長形佛教寺院，為何進入中國的時候，變成橫長形的呢？

今年也即將前往泰國，再來左右推敲想想看吧。

建築史的縱向與橫向問題

接續前節的內容繼續思考。
是關於建築平面的橫向與縱向的問題。

會思考這個問題的契機，是前節所碰觸到泰國佛教寺院的事情，它們是和日本不同，構成為縱深方向的。寫完前節的文章後，我剛好到泰國進行調查，在空暇時間拜訪了寺廟做了確認，毫無例外全是縱深的形式，若寺中有兩尊大佛像時，不像日本那樣為左右擺設，而是前後擺設，拜完前面那尊之後迂迴繞道後面，再拜另外一尊。釋迦涅槃像（臥佛）的場合，讓佛像頭部朝向入口，縱長向的臥著，參拜者必須由頭部開始迂迴繞一圈。是相當不便的。

包括佛教寺院在內，全世界的宗教建築都形成縱長或者正方形，但是為何日本不論佛寺也好神社也好，都是橫長向的呢？正確地說，為何日本、中國、韓國、越南的傳統宗教建築都是橫長向的呢？概略來說，為何只有受到中國建築影響的地方是橫長形的呢？

只能說這是個奇妙的現象。為何，宗教建築自己就會形成縱深長向的，是因為機能上的必然性被認同的緣故。

例如，關於佛教寺院的出現，回溯到印度去看的話，最初形成的是稱為「Stupa」的墳丘狀的紀念物。據說是源自於釋迦摩尼的墳墓，在土塚的周邊立起棒狀物而成形，裡面放置收納佛舍利或者佛牙等釋迦的遺骸。我小時候下都還是採土葬，墳丘的周邊一定會設立稱為「卒塔婆」的東西，是書寫梵文和戒名的木板，卒塔婆的語源就是「Stupa」。

土塚上幾層的環，付有棒狀裝飾的Stupa，不久就傳入中國，往上延伸變成了數層的塔，接著繼續經由朝鮮半島傳入日本，成為五重塔或三重塔。

日本的五重塔基本上也和Stupa同樣，在基壇的土中埋入佛舍利（法隆寺的例子是水晶球），周邊的棒狀部分裝飾著稱為「相輪」的環狀飾物。前述的卒塔婆的頭部的鋸齒狀物，就是相輪的簡略形式。

那麼，再回到印度，Stupa在最初只是單純的墳丘狀，但隨著佛教的興盛，參拜者的增加，Stupa的正面新增了參拜用的屋頂。隨著這個禮拜用的屋頂延伸出去的時候，已經決定印度佛教寺院的命運。Stupa與做禮拜的場所，一前一後併置形成了縱長的軸向。之後，這個做禮拜的部分不斷延伸，

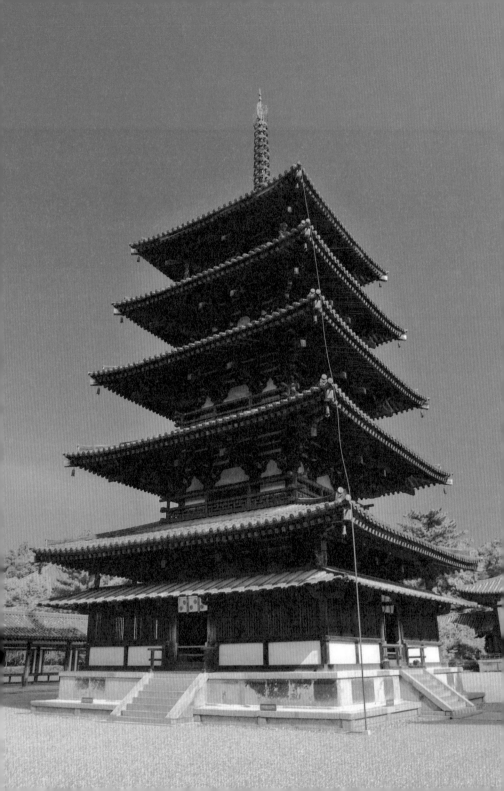

越延伸越往深處，強化了佛祖的神聖性。並且最初禮拜的對象是Stupa裡面埋藏的佛舍利，但在希臘文明的影響下產生了佛像，從此禮拜的對象變成佛像，Stupa反而被排擠到外面去了。

好像變得有點像在上建築史的課業，但還是繼續講下去吧。基督教的場合，為何變成了縱長形呢？

基督教堂當初也是圓形、正方形或是多角形，稱為集中式，它的起源推測是帳篷。就像有「基督的帳幕」的詞彙一樣，原始的基督教並無固定的建築，生活在帳篷中。這種集中形式，在靠近基督教發祥地的以色列、土耳其、希臘一帶十分盛行，以君士坦丁堡（現在的伊斯坦堡）為根據地，確立了所謂東方基督教會的樣式，現在的希臘正教與俄羅斯東正教，以正方形為基礎連結到稍微縱長化的構成。

與基督教的原型相近的東方基督教會，並未往那樣縱長化的方向發展，那麼為何現在全世界舉目所見的基督教會都是縱長向的呢？這完全是西方教會造成的。

相較於東方基督教會，位於地中海世界的西方較遲成立的羅馬教會，從早期開始基本上就是縱長的形式。在羅馬帝國的首都羅馬，禁教令解禁的時

單純的墳丘狀卒塔婆，傳入日本後轉變成五重塔的形式。

候，在那之前隱藏於地下墓穴（catacombe）繼續宗教活動的基督教教會，開始出現於地面上，將稱為巴西利卡（Basilica）的羅馬市民的集會所轉用作為教堂之用。換言之，就是在聚集在公民會館開始做禮拜的。這個教堂是縱長形的稱為巴西利卡式，成為現在全世界基督教教堂的原型。

喜好巴西利卡式，以此為基礎，基督教會因而發達的理由，其中之一就在這個縱長性。將神聖的事物放在深奧之處，與宗教空間的本質吻合。

那麼，為何只有日本、中國、韓國與越南的宗教建築是橫長形的呢？或許它的秘密就在於佛教傳入中國的時點。在佛教之前，中國曾有幾種宗教設施。祭祀孔子的儒教孔廟，與祭祀老子的道教道觀。比這些更古老的，是祭天的天壇與祭祀大地農業之神的社稷壇，以及祭祀祖先的宗廟。從建築的角度來看的話，可分為二類；天壇與社稷壇就如同文字那樣，是中間隆起的壇，並非是建築物。並且，現在北京著名觀光地的「天壇」雖是圓形的建築物，那並非是天壇的本體，而是鄰近的附屬設施，稱為「祈年殿」。

孔廟、道觀與宗廟這三項，在成立的時候就已經是橫長向的建築物。理由很容易理解，祭拜的孔子、老子或是祖先都是實際存在的人類。並不像神之子耶穌基督那樣絕對性的、超越性的存在。基本上是祭祀與自己一樣的人

086

類，所以建築物的形式不能不像住宅。孔子也好、老子也好、祖先也好，死後與生前一樣都是住在住宅裡面，希望他們繼續活著。因為是繼續活著，每天需要供奉水和食物。就像前述的這樣，中國的宗教建築是以住宅為藍本的，所以是橫長向的。

住宅呈現橫長向是全世界性的，不僅是住宅，包括辦公廳舍，世俗的建築物自古以來橫長形都是基本的。在歐洲縱長向的也只有教堂。在實用性方面，橫長形是比較方便的。

那麼，佛教進入中國的時候，佛像也是像孔子、老子、祖先的像一樣，安置在住宅形式的建築物裡。雖然也做收納遺骨的佛塔，卻不像佛教放置佛像的佛堂那樣受到重視，被放置在伽藍側邊的地方。所謂佛像，在佛教的教義中是從人類宿命的輪迴中超脫出來的、超越的、具有神性的存在，然而在中國卻是把祂當作與自己基本上相同存在的位格來祭拜的。與對自己祖先一樣的對待方式，這樣的誤解即使是今天的我們也無法取笑。希望大家看看自己家中的佛壇。在那裡除了放置佛像、掛了佛的畫之外，應該也祭拜著祖父、祖母。在中元節時，想像他們會從哪個地方回到家中，只有在日本才會有這樣對佛教的理解方式。根據佛教的教義，死者依循輪迴的宿命，前世因果報應

的結果，轉世成為豬、狗等淪入畜道或者是人類，或者藉由不斷積善修行，可以往生極樂世界，只有這兩種結果。一年還會回家一次的想法實在是⋯⋯。

如此在中國形成的世俗的佛教建築，傳到了日本，傳到了韓國，也傳到了越南。

如果，在佛教傳來之前，日本的神社能創設正式的神社建築的話，中國傳來的橫長型佛教建築，是否就會那樣原封不動的被接納就不知道了，然而無論如何，那時日本的神明都是寄身於山峰或海川之間，大岩石或老樹之上的。頂多停留在鋪著沙礫、被潔淨的一區中間立起來的檜木枝上。伊勢神宮裡面有正殿的建築，那是當佛教傳來時，神社與堂堂的佛教建築面對面，慌張之餘，把當時的地方首長階級的住宅納進來，向著佛教裝模作樣的結果。

即使現在有時也會這樣想。無論是奈良的大佛像、或是藥師寺的阿彌陀像，去參拜的時候，不是有點狹窄不方便嗎？如果採用縱長型建築物的話，更能從遠處參觀到佛像全身，然後再往前瞻仰佛像的容顏⋯⋯。

跨距的國際競爭

到底可以跨越多長的距離，自古以來全世界的建築家都在絞盡智慧。跨距的競爭也是在技術上的一較高下。

來談談關於跨距的事。

這個在日本稱為「柱間」，如同字面的意思，指的是柱子與柱子間的長度。日本雖稱之為柱間，但對於以牆壁為構造主體的外國建築而言，就成為壁間。

在國際間對於跨距是有競爭的。例如在吊橋的話，兩根支柱之間的長度就是跨距，現在是日本的明石大橋位居世界第一，跨距1991公尺。中間不加支撐，到底可以跨越多長的距離，自古以來全世界的建築家都在絞盡腦汁。一般的人，只會對於建造物尺度的大小競爭與高度感到興趣，其實跨距上的競爭在於技術上的高難度。

像金字塔這類在構造技術上實在沒什麼，只是源源不斷的把石頭堆積上去，就能達到它的高度。然而要在金字塔裡面，打開跨距10公尺的空間，又

是如何呢？這在古埃及的時代是不可能的。埃及對於石頭的技術，只會將一根長條石頭當作梁來跨越空間，數公尺已是極限。超過這個極限，石頭就會因為自體重量重而折斷。

決定跨距的，首先是材料。相較於石頭，鋼筋混凝土更好，相較於鋼筋混凝土，鐵材更好，即便同樣是金屬材，鋼最好。那麼木頭如何呢？大約是介於石頭與鋼筋混凝土之間。

會說出「之間」這樣曖昧的說法，是因為跨距不只是依據材料，而是受到那種材料用什麼樣構造形式影響很大的緣故。以梁的型式來說，木材是比不上鋼筋混凝土的，但如果組合成桁架的形式，光是自重比較輕的部分，木材就勝出。鋼筋混凝土做成薄殼（貝殼狀的構造，穹窿亦是）的話，即使跨距是100公尺也是最拿手的事情，這時薄殼厚度在邊緣只要有10公分也就夠了。就像雞蛋殼非常薄而堅強一樣。

順道一提，鋼筋混凝土的跨距與梁脊高（梁斷面的垂直向尺度）的關係的話，梁脊高約是跨距的十分之一的話就沒問題。如果先記下這個的話，自己稍作設計的時候，就很方便。設計十疊榻榻米面積大小的起居室的話，因為是二間四方，所以跨距是二間（3‧6公尺），梁脊高要控制在36公分，

它的下面人要通過，最少限度也要1.75公尺，這樣的話天花板的高度就是1.75+0.36＝2.11公尺。日本一般的公寓是這樣計算的，壓低天花板到最低限度，因為這樣可以省些建設費用。大廈也是如此。

一般大家都以為天花板很高，跨距很長的話就很寬敞，事實上不然，所以常令人困擾。埃及人因為使用大量的石頭所以用盡財富，但是對於寬敞高聳的空間並不感興趣。希臘人也是如此。然而羅馬人就不相同，創造出寬敞的形式來取代梁的形式，竟然實現了跨距40公尺、高度40公尺的大空間。就是西元二世紀初的萬神殿（Pantheon），現今仍然存在於羅馬。使用天然的水泥，將石頭與磚塊疊砌成拱狀，而拔高到40公尺的。

即使這麼說，看慣了現在各樣穹窿的眼光，也許不會再對萬神殿感到驚訝，所以這裡就提到在它之後的發展歷史。接著羅馬之後的仿羅馬時代與哥德時代，或者天才技術者輩出的文藝復興時期，也沒能打破這個紀錄，好不容易因為產業革命製鐵技術的發達，到了十九世紀末才得以超越它。一千七百年之間的獨占鰲頭。（但由日本的構造技術者川口衛博士，確認了印度的回教其實在更早已經超越它了，只是因為論文尚未發表，就先不觸及。）

一千七百年間的獨占鰲頭，同時也是最長期間沒有倒塌，我有這樣的感

覺，羅馬時代以後的人們，只是因為不需要這樣大的跨距而不做。實用上，沒有柱子也沒有牆而那麼大跨距的空間是不必要了。說到帕德嫩神殿，只是為了做出適合祭拜成千上萬的眾神們（萬神）而適度巨大化的。

實用上，變成追求大跨距的，是產業革命以後的事。首先是工廠需要的追求。以紡織開始的工廠，人與物與動力縱橫交錯是必要的，因此柱子和牆無論如何都成了阻礙。就像人口集中的都市中的市場，車站的月台都是一樣。大量而均質的物和人集中與分配的空間，無論如何大跨距都是不可或缺的。

今日的競技場是大跨距的代表，而十九世紀就是以產業設施為中心的。

然後，跨距這件事情直接衝擊到了日本的傳統。傳統的木構造技術被擊敗了，沉到了檯面下。幕府末期與隨後明治的初期，當時的政治領袖為了對歐美諸國的侵略預做準備，遽然認為日本必須振興近代的產業，著手造船、鐵工、紡織等洋式工廠的建設，無奈而令人遺憾的是，日本的傳統木構造的技術在這裡毫無用武之地。

問題是跨距。木造也好，土牆也好，只要有足夠的跨距就好。跨距就是絆腳石。

到底日本的傳統技術能做到怎樣的跨距？在大跨距方面，寺廟也好，宮

殿也好是不會去追求的，需要大的場域或空間的話，只要林立柱子就好。在江戶時期的日本，例外的、不能缺少大跨距的建築是歌舞伎座，柱子會遮住觀賞客人的視線。

支撐那座歌舞伎座的木梁稱為「牛丸太」。像牛那樣強壯非常厚重的梁。進入山中搜尋取得之後，要運到江戶或大阪是個艱難的工作。它的長度達到六間（10‧8公尺）。西式工廠不可能會搭像牛丸太那樣的構架。如果一根還好，數十根也需要的話，這裡也不是牧場，也無法轉為收購牛群的資金。

就在日本大大木匠師團團無法做到而出糗的時候，馬上登場的是在歐洲十分發達的洋式桁架的木構造形式。至今仍然可以看到戰前的車站月台的屋頂棚架，就是用木材組構成三角形的那個。是基於三角形不變的數學幾何原理所做的構造，只要非常少量的木材，就可以飛越很大的跨距。

日本的木造建築在表現上或材質上，是不會輸給歐洲的。在純技術性的、實用性的方面，輸在跨距上。

在幕府末期到明治初期跨距競爭戰敗的時機，追求大跨距的產業設施或是公共建築上就採用桁架，在沒有那個必要的住宅上就使用傳統技術，如此形成的雙重構造方式在日本定著了下來。

精靈信仰的證據在教堂裡

拜訪這棵樹，並不只是因為被建築化的樹型姿態吸引而已。
那裡就好像隱藏著什麼，有點深層意味的感覺。

從事插畫工作的林丈二有時會寄褐色的老明信片給我，似乎是從巴黎或是哪裡買來的，在上面印著建築專業書籍未曾刊載、我十分喜愛的稀奇建築物，真是珍貴的寶物。

林丈二寄來的珍奇建築舊明信片，其中之一是法國的「阿羅維爾的橡樹（Chêne d'Allouville）」。這棵樹或者應該稱為建築物，關於這棵建築化的樹，我曾由相關外國書上的一行字，得知它的存在，那時連照片或者是否還存在著的資訊都沒有而感到困擾。因此收到林丈二寄來的老明信片，就起了「這個非看不可」的念頭。然而舊明信片已經是七、八十年前的東西，究竟現在是否仍然健在也不知道。然後就為了確認而去了現場，昨天才回來，現在開始撰寫尋訪記，所以各位就成為日本最先閱讀到關於阿羅維爾之樹的讀者。

關於它所在的場所，是由專攻法國建築史的安田結子小姐調查而得知的。所謂的阿羅維爾（Allouville），是由巴黎下塞納河到諾曼第地區意維多（Yvetot）郡的村落之一，以前是個獨立的村落，現在與鄰村合併成為阿羅畢雷村（Allouville-Bellefosse）。搭列車去的話，從巴黎的聖拉查車站（Gare de Paris-Saint-Lazare）乘坐特急列車，大約一小時就到了該地的中央核心城市盧昂（Rouen），從那裡換乘支線，在意維多站下車。這樣就會來到諾曼第鄉下的車站前，搭乘唯一的一輛計程車，只要拿出照片就可以立刻出發，看來它在此地相當有名，經過春天的麥田和牧草的旱田，走了十幾分鐘車子就停了下來。

下車後就是站在阿羅畢雷的中心，教堂和幾間店面圍繞著像道路又像廣場的空地。然後，在教堂的左手邊，矗立著引人注目的物件。和舊明信片相較已有不少改變，橡樹已不見往年那樣枝繁葉茂，但是建築化的樹這件事絲毫沒有改變。

建築化的樹，具體上到底是指什麼樣的狀態？這和一般所謂的「樹屋」有很大的不同。平常樹上的家，是用梁或突出的木棒，將小屋搭建在樹上，但這裡是樹木本身變成家屋。利用直徑2‧5公尺、高15公尺左右橡樹的巨

大洞穴，在裡面建造教堂，還分為二棟、二層樓，由突出於巨木外側的迴旋階梯可以登上二樓。

我抑制住興奮的心情，花數分鐘時間眼睛觀察四周光景之後，靠近樹，過去看第一層的教堂。入口大約只有半個人高，只有一個裂縫或像洞穴的地方可以滑進去。打開勉強裝上去的門，讓身體可以鑽進去，站直之後，是一個可以稱為巨木的樹穴，裡邊十分狹窄，眼前出現小小的聖母馬利亞像。既無祭壇亦無燭台，在面前的只是白色的像。就像這樣，第一次和幾乎要擦到鼻尖的馬利亞像面對面，作為異教徒的我有點尷尬。是在黑暗的樹中，突然撞見馬利亞。就算想畫個十字，也不知道畫的順序，只好雙手合十退了出來。

在第一層之後，接著爬上往第二層的階梯。橡樹的巨木樹幹中心開始變得脆弱，外皮好像有些乾枯而開始剝落的樣子，為了防水防腐，幾乎全面釘上板狀的小木片，以圖保護。

第二層也是同樣的作法，但中間架設的像並不一樣，這邊是基督的像。可以說像一般的家，也好像寄宿宿舍那樣。母親馬利亞在一樓，兒子耶穌在二樓的小房子裡。

看了導覽書中的來歷，是說設立是在中世紀，作為宗教巡禮的對象，據說教堂化（建築化）是一六九六年的事。其實已經是三百年前了。說是還有另一棵一樣的樹，但在法國大革命的時候燒毀了。

「在中世紀是巡禮的對象」這一行字上，使我的知識有點小躍進。

「這棵樹終究是這樣的！」

在中世紀信仰虔誠的人們巡禮敬拜的時候，這棵樹還沒有建築化。

現在頂上放置著十字架，樹幹上釘著木板，附著階梯。到這個地步也是沒辦法的事，但不禁會有異樣感的是洞內的作法。牆壁圍了一圈正式的木板裝修，連天花板也釘起來。在巨大的樹中放著神聖的東西的時候，日本人也會用木板把洞穴內側裝修成正式室內的樣子嗎？會變成很不自然吧。就算要放置神聖的像，洞穴還是洞穴，不過是輕輕地放在裡面而已吧。更正確的說的話，不會做放置神像那樣的事情，而是用注連繩圈起來。日本人如果看到巨木的話，就會覺得樹本身就是神聖的，用注連繩圍起來已經很足夠了。

我刻意在忙碌的旅程中留出一天，拜訪一棵樹，並不只是因為被建築化的樹型姿態吸引而已。那裡就好像隱藏著什麼，有點深層意味的感覺。

至今三十年間建築史的研究，還有在建築偵探的生涯之中，不曾聽聞存

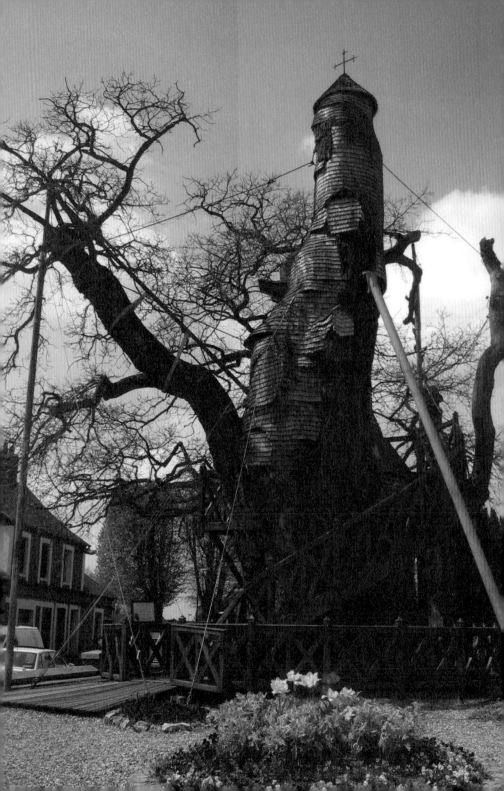

在著樹中祭拜馬利亞或基督的事情。不僅是樹木，也不曾有在自然的石頭或路的一端上設置基督教設施的。除了在希臘山中的路旁，曾經例外的看見過那樣的東西以外，像日本的祠堂那樣的東西，在基督教的世界裡是沒有的。

理由很簡單，基督教是禁止自然物的信仰，不承認自然物之中寄宿著精靈的事情。神聖的東西是要在教會或（附屬教會）禮拜堂這樣的人造物裡面祭拜的。然後這樣的人造物，不能輸給自然的樹或甚至是山，要做的更高更高，因為這樣而產生了中世紀的大聖堂（Cathedral）。

就是變成這樣，然而關於是否真的如此基督教信仰就會根植於鄉間人們的心中，我是抱著些許的懷疑。在基督教出現以前，以統治歐洲大部分土地的凱爾特人為首的土俗之民，是熱烈地以自然信仰為傲的。這樣的人改信基督教時，要完全拋棄自然的信仰是很難想像的。凱爾特人的渦卷紋樣，或起源不明的奇形怪獸的信仰，或是北方民族的聖誕節信仰，都被帶入基督教的造形表現或生活文化之中，私底下對於樹、石、川、泉這些自然物，也是留著相信有精靈的信仰吧！但總之一個實例也沒有，當時只好放棄。就在阿羅維爾的橡樹的照片寄達之後，我的知識有了一點躍進。即使是歐洲人，中世紀左右為止仍有挺拔高大的樹的話，他們當時也應該能感受得到有些神聖的

與其說是樹，倒不如說是建築化的樹更貼切。

東西吧。先有精靈的存在，然後在自然信仰之上，層疊傳進來的基督教，在洞中先是放置瑪利亞的像，不久在一六九六年之後被建築化，二樓才放置基督像的吧！今日，在鄰近大樹的地方建造了大型的石造教堂（Church），與樹那邊的附屬教堂成為相關聯的設施，但原來剛好相反，大樹才是神聖的。

也許，在現代的基督教世界，僅有一個如此殘留古老自然信仰的，就是阿羅維爾的橡樹。

從樹旁的店面買到現在的明信片，沒想到這樣的東西今天仍在販售，因為當時手中沒有林先生的住址，無法從當地寄出去覺得很可惜。現在拿在手上去寄吧。

第三章
日本的建築

日本的木造

日本雖然稱為是木造建築的國家，可是身邊的住宅區裡不論是柱子也好、牆壁也好、臥樑或是木椽也好，從外面絕對看不見木材。

日本的住宅是木造的，所以會引發大型火災。若是混凝土或鋼鐵的建築，就算發生火災也僅限於該棟大樓，不易延燒，一旦發生火災也不至於把整個街廓都燒掉。

雖說大型火災容易讓人以為是日本的特產，但一六六六年的倫敦大火告訴我們，以前的歐洲其實也是大型火災特產地。不僅是倫敦，巴黎、柏林也好，阿爾卑斯山以北的歐洲主要城市，任何地方都曾有過為大型火災而苦惱的歷史。然而現在就沒有那樣的恐懼了，理由十分單純，因為中世紀以後不再採用傳統的木造。再加上一般住宅或商店也和教堂一樣，採用磚、石材等防火的不燃化材料。即使家中堆滿了家具或是任何易燃物品，只要是磚造或石造的建築物，就不會形成大型火災。

既然如此，為何日本不像歐洲那樣放棄木造，往磚石建物的方向推進發

展呢？人們不免產生這樣的疑問，其實是有些緣由的。讓我們把近代以前的事情排除在外，過去人們基本上對於火災的感覺是和現代人是不同的，火災涉及的經濟規模影響也有不同。只要發生火災，財富就會有所損失，我個人認為，是不是應該有「火災與資本主義」的討論議題。

無論如何，日本從以前至今，幾乎是毫無疑問地繼續建蓋木造店鋪。除了過往的歐洲，現今的韓國、中國或東南亞各國一般都已不再蓋木造建築，從這樣的情形看來，日本是往相當奇怪的方向發展的。

即使繼續蓋木造建築，也絕對不能容許火災發生。日本的近代建築界就算不依靠磚石或混凝土等材料，也盡可能思考如何防止大型火災發生。在日本以外沒有任何一個地方會思考這些方法，或者想到也不會去做的。這樣看來，或許它是個奇特的手段也說不定。

說到這裡，不知各位讀者有沒有發現，現在日本的木造住宅與以前住宅的表情已經大不相同了。例如有鋁門窗框，也有鋁製的陽台，也會覺得屋簷的出挑比較淺，有洋式大門的玄關也增多了。再怎麼說，牆壁用的板材在最近更多見了。這幾年日本瓦急速的減少，可能是阪神淡路大地震災害的影響吧。

並不只是這些個別變化而已，個別變化的背後其實有著共通的現象。有沒有發現在建築的表情上面有決定性的不同呢？不要只把它當做是這本書的謎題那樣看待，希望大家馬上走出去外面，在附近的住宅區四處看看。

「在牆壁上有看到任何一根木頭的柱子嗎？」

「在屋簷下有看到任何一根木頭的橡木嗎？」

不知不覺中疑雲籠罩，日本雖然稱為是木造建築的國家，可是身邊的住宅區裡不論是柱子也好、牆壁也好、臥樑或是木橡也好，從外面絕對看不見木材。大概只有在古都的歷史保存區域，或是山中的別墅區，或是在田園中才見得到木頭。如果在都會的住宅區看見木頭的話，消防署就會馬上趕過去，提出要求改善的命令，雖然實際上還不至於如此。

日本的木造只能在屋子裡面，因為法令規範房屋外面絕對不可以看到木造。屋裡就是木造的原樣，只有屋外不要木造。這可以說是奇特的手法⋯

只有屋外不要木造的奇特手法，被賦予「準防火」的名稱。準防火，就

⋯

104

是只做了一半的防火。

怎麼說都是很日本性的，或者說是過於日本性了，這個政策是大正九年（一九二〇）訂定的，在那之後，就在讀書人談論古寺巡禮或日本的美，或是談論繩紋與彌生的對立之中，等到發現的時候，日本的木造只存在於室內了。

誇大的說，可以說是繩紋時代的變化，但是範圍過大而且發生許多曲折的事情，堆疊累積之下，人的認知變弱了也說不定，有點可惜。那不是我自認擅長的話題，但我這位建築偵探在日本四處走動之後，首次發現了此事的重大性。

創造出這個奇特手法的人是建築家內田祥三。提到這位知道的人也許並不多，不過，他是東京大學安田講堂的設計者，包含安田講堂在內的現今東京大學校園架構的規劃設計者。他後來成為東大建築學系教授，爾後擔任東京帝國大學的校長。在建築界，則是繼辰野金吾、地震學專家佐野利器之後第三代的「頭頭」而知名，領導了戰前昭和時期的建築界。如果要略為介紹他對外界社會所擴展的作品，就是他過去設計的同潤會公寓建築。

如此偉大的建築家為何參與了木造住宅的防火對策，當然這是與地震並

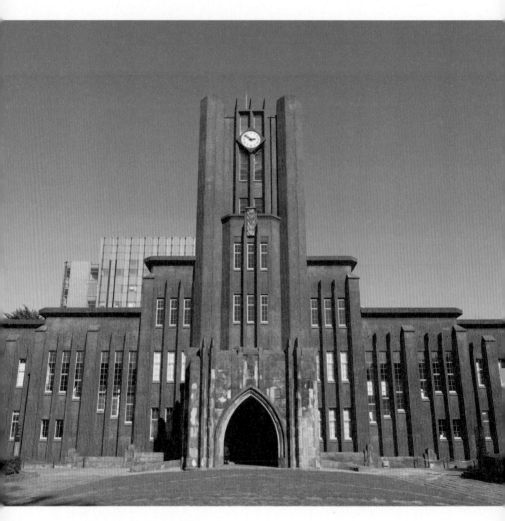

內田祥三設計的東京大學安田講堂。

列為預防都市地震災害的社會使命，但我知道並不只是如此而已。我的老師，以及老師的師長，橫跨兩代曾經對內田祥三大老進行了訪談，當時的錄音記錄還留下來。

內田祥三在孩童時期開始就喜歡觀看火災，是個一聽到火警鐘響就馬上穿上木屐飛奔出去看的少年。這個習慣就算變成知名人士之後也無法壓抑，在大學上課時聽到火警聲響，仍會心情騷動按捺不住，很想結束課程立刻跑出去。變成這樣責任並不能算在內田本人，而是因為生長背景的緣故。內田生於明治十八年（一八八五），是東京深川地區的米商之子，是在深川這個富於江戶文化氣息的地區中孕育成長的，所以沒辦法。警鐘聲一響，他體內的江戶就會隱隱作痛。

深川啊深川，原來是如此啊。在這裡發現了一件新鮮事。並非是火災，而是先前提到的有關同潤會1與內田的事。由同潤會從事的住宅改良計畫，內田從起初就參與其中，被提到最大的成果，就是將裡猿江町廣大的貧民街區，改建為鋼筋混凝土造的公寓，同潤會以此街町的改良為事業的中心據點。為何內田會做這樣的工作，前面只是解說了因為它是當時東京最大的貧民窟，但不僅是如此客觀的條件，在深川成長的內田，從孩童的時代就深知

1 同潤會：日本內務省於大正十三年（一九二四）設立的財團法人組織。設立的基金來自前一年的關東大地震捐款，在東京與橫濱供給住宅，建造了十六處集合住宅「同潤會公寓」。

深川的裡猿江町的狀況，難道不是因為這樣嗎？再怎麼說，他是只要聽到有火災，就什麼地方都會去看看的少年，也許也是因為裡猿江町周邊很多火災的緣故吧。

如果說內田不是深川的富裕米商的兒子，可能就另當別論，但絕非如此。內田家是孩子小學放學後立刻被叫到米店裡當跟班那樣規模的米商，而且父親在他小時候就過世了。據說小學的老師疼惜優秀的內田，還去說服他的家人讓他繼續升上中學。或許這麼想來，應該是在他成名之後，仍舊忘不了河川對岸的深川地區，念念不忘想改善那邊的貧民窟吧。那些證據可以由收藏在東京都公文書館裡面的大量內田文庫搜尋到，裡面有關東大震災前他頻繁進出裡猿江町，逐一為每間房屋所做的卡片紀錄，詳細調查在幾疊榻榻米的房間裡，住著幾個家人，如何生活的情形。卡片裡記載的數據真是不得了，例如在一間沒有窗戶的四疊半榻榻米房屋裡住著八個人，真是超乎想像。

話題回到準防火這件事。大正九年發布了日本最初的建築法「市街地建築物法」（現今的「建築基準法」），是由內務省委託佐野利器起草的，他將防火的項目交給內田負責。當時關於地震的理論性研究或是實驗都已在推

108

展中，但關於木造建築的火災，在建築界完全未累積任何研究的成果。木材

在幾度時會燃燒起火，或者是一棟房屋燃燒時會到達幾度左右的溫度，或者

火苗會傳到鄰屋的哪一處等等，並沒有這類的研究。當時只有實際經驗而

已，關於這一點，內田長年在火災現場的實際經驗便派上用場了。

即便是木造結構，只要牆壁的表面貼上鐵板等不燃材料，就算最後會燃

燒起來，延燒速度也會相當遲緩。只需一片不燃材，就有意外的效果。火舌

是經由房子的屋簷到屋簷之間延燒開來的。內田邊想到過去看過的現象邊起

草條文。在木造家屋的外側，應該要貼上鐵板、鋼板或是磁磚、水泥等不燃

材，一直到屋簷的前端都包起來的話就可以了。

起草條款成為法令發布到全國，特別是在震災重建的東京下町地區發揮

了威力，在神田、芝、日本橋等下町的商店街，張貼銅板或者塗上染色水泥

的「看板建築」2不斷冒出，並排建造。但是對這樣自己的成果，內田在學

術性的裡面似乎感覺不安的樣子。再怎麼說，都只有經驗而已。所以，在昭

和七年做了正式的實驗，準防火的有效性被確認。真是奇特的手法，只不過

順序是顛倒過來的。

準防火的概念在那之後經過幾次的法令修訂，仍然存活下來，直到現

2
看板建築：關東大地震
後，多數中小型規模的
商家無力負擔鐵骨混凝
土建造的房舍，於是許
多木造、外觀採取洋
風，有別於傳統町屋的
住商混合都市型住宅紛
紛建造，大部分位在人
形町、神田與上野等地
的商店街，建物前設置
看板也兼外牆功能。後
來的研究者稱之為「看
板建築」。

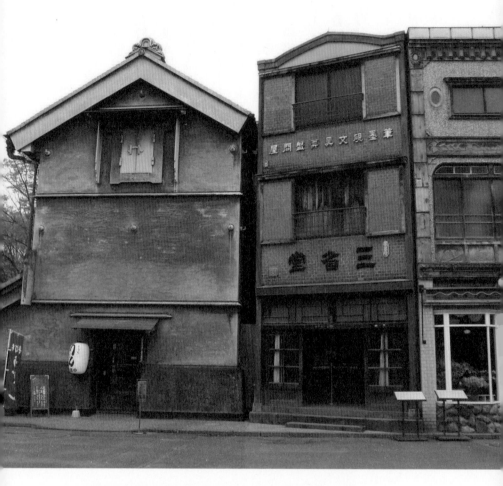

在木造家屋的外側張貼銅板或者塗上染色水泥等不燃材的看板建築。

在。然而在先前的神戶大地震時，它的效果如何呢？木造地區出火，綿延不斷燒了好幾天，死者也很多。也許大部分的人，在電視上看見那場火災光景的同時也知道內田制定的準防火規則的話，也許會認為那樣一點用處也沒有吧。然而，我有其他看法。雖然火勢延燒了，但周圍仍有圍觀的人，表示那樣程度的延燒十分很緩慢。只要燒得慢，人就可以逃出來，這點才是內田的準防火規範的重要之處。

更何況，大部分死者是因為被倒塌的建物壓住而無法逃脫的。

準防火構造是有效的。但從我工作室窗戶往外眺望住宅區的時候，禁不住會唸說：「關於防火有效這點是沒錯啦……。」這類住宅的光景綿延廣闊，但可以說它是真正的木造住宅嗎？

燒過再拿來蓋建築?!

生在杉木之國的我，為何會討厭杉木呢？建造建築物時，為何我要避開杉材，而盡可能使用橡木或是栗木呢？

我想，似乎是因為木頭上節與目紋理的緣故。和闊葉樹相較，如果木頭的纖維紋理十分明顯的話，對我而言完全不行。那麼，為何我討厭纖維紋路十分明顯的木材呢？我一直想不通的，好不容易才找到最深處的原因。

我似乎不喜歡線條。比起線條更喜歡面，比起面更喜歡塊狀。因為不清楚是為什麼，所以只好介紹下面幾個故事，作為理解這些事的切入點。

柯比意為了設計上野的國立西洋美術館，初次來到日本的時候，前川國男及坂倉準三這些門徒，想說帶他去看看日本的傳統建築，於是就帶他參觀了桂離宮。

二戰後不久，葛羅培斯來到日本，被引領參觀桂離宮而十分喜歡，感動

112

之餘的葛羅培斯還與丹下健三共同執筆寫了專書出版。戰前的陶特，只是看到桂離宮前面的竹垣就感動掉眼淚了，進到裡面參觀之後，甚至寫出「真是美得令人落淚」的文句。因為有了這些二十世紀建築大師們的前例，所以柯比意也被帶去參觀桂離宮，但結果是卻是出乎意料！這位二十世紀建築最偉大的大師情緒完全不為所動。不僅是這樣，柯比意甚至還說，比起桂離宮還是日光（東照宮）那邊比較好。

這故事我以前就知道了，但近年來還聽到更為深入的說法，是從年輕時候在坂倉手底下擔任西洋美術館的實施設計，後來的東京藝術大學名譽教授藤本忠善那裡聽來的。柯比意巡視過桂離宮之後，回到坂倉他們等候的房間，批評說不會喜歡的理由是：

「線太多了。」

柯比意說出這種想像不到的評價，真是前無古人後無來者。我想柯比意真是很有眼光的人。確實是這樣的，榻榻米上縱橫著黑色的細線；看到牆壁的話，柱子和橫樑像似粗線條分割著壁面；無論如何，帳子紙門都是線條；天花板也是，格柵上面的杉木薄板上也都走著木頭紋理的線條。日本人一般對於榻榻米或是帳子紙門的線條會視而不見，如同歌舞伎表演者裡面的

「黑子[1]」那樣，當作是看不見的，然而柯比意卻都看見了這些線條。這些線條當然是看不見的，然而柯比意卻都看見了這些線條。這些線條當然是太多而很囉唆。如果把線條當作是造形來看的話，和平面或量塊相較，很明顯是更為纖細、神經質而脆弱的。

恐怕是這方面讓柯比意無法喜歡吧。

聽到這則軼聞的時候，我想自己也了解平時討厭數寄屋的真正原因了。以桂離宮為首的數寄屋造建築的本質，在於這些線條的精妙之處，而對這個我是沒辦法喜歡的。不喜歡杉木的理由也一樣。

但是，杉木這問題也不能說不喜歡不採用就可以解決的。戰後被稱為日本山林的地區之所以很快成長，就是因為種植了杉林，半世紀之後可以採伐。價格也很便宜，幾乎可以說是到了自己入山採伐、運送的話免費的程度。業主雇用人手砍伐後運到市場上的費用不划算，使得未滿百年的杉木材不會出現在市場上，杉材就是這麼廉價。

積極的拜託消費者使用，不少時候價格便宜到打破喜歡與否的問題了。

那麼要怎麼辦呢？最近我終於想出了屬於自己的答案。

「把它燒過就好啦。」

就是在日本傳統上的「燒杉」技法。

1
黑子：歌舞伎中身著黑衣並負責舞台布置的演員。

114

如果到了鄉下，房舍或是一般居酒屋的室內腰壁，有的會整體使用具濃厚燒焦的顏色、浮出黑色木紋的板子，那就是燒杉。杉木表面燒過後，再用刷子去刷它，讓表面的炭化層脫落，使得黑炭不至於沾上物品的作法。這種不用擔心弄髒衣物的矮牆、壁面，是這樣燒完後的杉木貼上去的。原本是西日本地方的作法，現在東日本也不罕見，但在東日本有時木板只是塗上墨來呈現黑色。

「黑塀如界，見松無垠」的圍牆塗了黑墨。

話說從頭，十幾年前我設計處女作的神長官守矢史料館的時候，外牆使用了許多木板，應該怎麼做就成了問題；萬一那時候無法用古老的方式手工切割出木板的話，那該怎麼辦。我腦海馬上浮出曾經幾次在京都看過的燒杉，當場就否決了燒杉的提案。現在想起來，當時候或許只看到炭化表因為當時只留下便宜而粗糙的印象。現在想起來，當時候或許只看到炭化表層掉落的木板而已，就算是想強調出木紋，當時的我還是討厭它的。

在那之後，秋野不矩美術館的工程當中，立在大廳的粗壯柱子的表面有燒過。雖然燒的不是板材，卻是我的燒杉初體驗。當時並不清楚為何想要這樣做，也許是基於前衛精神或是想用有個性的技術的想法驅使，想做做看別

燒杉板的質地。

人沒做過的裝修法。當時委託了建設公司，不曉得為何就來了個造園的，用大型的丙烷瓦斯噴槍燒掉表面，立起來看的話，無論如何還是不喜歡。也是因為隨意燒製的緣故，只有表面是黑色的，木頭的肌理到處留下燒焦的屑，變得既不像木頭也不像木炭，有點不上不下的狀態。還好因為是立於室內，和外面相較光線昏暗沒那麼明顯。雖然還不能說是失敗，但總覺得做得還不夠好。

正因為過去這些經驗，所以我失去了對燒杉的興趣。但是我在這次完成的二棟建築上又嘗試了燒杉，其中之一是我的舊識養老孟司委託的「養老昆蟲館」，另一棟是因赤瀨川隼和赤瀨川原平兄弟的介紹，接受了大分縣的首藤勝次先生委託而建造的長湯溫泉「氣泡溫泉館」。前者是預定使用大量的木板在外牆，後者是它處於只有杉木林的山裡。這樣的話，只能使用大量的杉木了。

原本在過去不入法眼完全不考慮的燒杉，現在又回到視線焦點了。建造神長官守矢史料館時，幫我切割外牆木板的矢澤忠一也已經不在了，勉強用一般的木板來貼的話也有點無聊，那麼燒杉如何呢？然而不管是柱子還是板材，燒杉那種半吊子的感覺還是不夠好。

116

就在感到迷惑的時候，腦海浮現一個名詞，

「炭」。

燒杉的表面有層很薄的炭層。既然無法把它想成杉木板，當成炭來看待如何呢？燒杉的本質並不是將杉木的表面炭化，而是用炭將杉木包覆在裡面。杉材不行，但若是炭就行得通。我很喜歡炭這種材質。

彷彿身後有「炭」在推著我，於是開始調查燒杉的實際狀況，拜訪了岡山縣牛窗的燒杉師傅，然後就完全著迷於燒杉的魅力下。

原本最擔心的是燒杉質感會過於輕薄，後來得知，將杉板厚度增加的話就可以做到很厚實的效果。一般是使用厚度一公分左右的板子，將表面的五釐米燒成炭化，但如果用二公分厚木板，燒進去一公分的話就好。燒進去一公分表面木紋就消失，會形成與木紋垂直的凹凸波浪狀的炭。只要一公分就可以把表面的輕薄感消除，視覺上也會出現炭的表情。

專業的燒杉在長度上有限度，最長三公尺。據說不曾燒過這個以上的尺寸，也沒人會下這種訂單。在材料上越長越寬的話材質感就會變得越烈，所以如果用三公尺以上的木板，炭的印象應該就會越強。據說不曾燒過更長尺寸的了。

長湯溫泉的氣泡溫泉館，突顯燒杉「炭」材質的魅力。

接著就試燒看看。使用在養老昆蟲館和氣泡溫泉館的木板，挑戰了七公尺長的燒杉。因為有二層樓高的緣故，前者利用田野石垣之間很大的落差，後者是組裝了鷹架，召集相關人員和親友聚集來燒製，兩者都是一天以內就完成了。

在這之前曾參與建設的各樣作業，如果以興奮度來說的話，燒杉還凌駕於砍倒樹幹的瞬間。三塊厚厚的杉板，用金屬線在三個地方把木板綁成三角的筒狀，把其立起來之後，從下面塞入一張報紙然後點火，就完成了。因為煙囪效應和三塊板之間相互的熱反射效果，火苗在三角筒內部瞬間往上延燒，不曾做過的人簡直不敢相信，三分鐘之後從筒口噴射出將近一公尺高的火焰。

簡直是大砲！

沒錯！就像大炮那樣。與其說是建築時的作業，操作時的感覺就像在古代作戰一樣，將木頭變成炭的火焰作戰。

遠眺昆蟲館與溫泉館又長又大的燒杉木板牆壁，這個絕對可行喔！太棒了！

想想看全世界廣大又悠久的建築歷史中，以炭作為建築材料的，也只有日本的燒杉了。以火焰的力量，將大地孕育出來的木頭變成炭，然後用這個

炭來包住建築。應該沒有什麼不妥吧。

即使是這樣，建築師傅使用燒杉的也只有在西日本的民家而已，建築家根本不願靠近它。雖然它會被認為是輕薄而容易入手的杉板的延伸而已，然而如果以炭來思考的話，可以說它是與泥土並列的極致建材。為什麼呢？那是因為土和炭都不會再有變化的緣故。考古學告訴我們，埋在土中的炭經過幾萬年，被挖掘出來的時候還是維持那個樣子。

況且，不論是土也好炭也好，和鐵材、玻璃或者混凝土等等所謂近代技術所製造的建築材料是不搭的。能和科學技術性的世界兩極對抗的，只有土和炭了吧。

屋頂之國，日本

因為是雨國，所以屋頂相對重要，營造屋頂的材料變得豐富，
瑞穗之國的日本也成為擁有各種屋頂營造材料的國家。

鐵、銅、鉛、鋅、鈦金屬、不鏽鋼等材料並列的話，它們的共通性就是金屬。如果再把大谷石、鐵平石、天然石板、石綿板、瓦、茅草、板、檜木皮加上去的話，它們的共通性是什麼呢？答案是：

「日本鋪設屋頂現在使用的材料」。

屋頂材料的種類之多與混雜令人驚訝，然而以上表列的材料之中，有幾種會讓人產生疑惑，先在這裡說明。

大谷石是日本關東人所熟稔的，栃木縣大谷町所產的黃色石材，現在幾乎只用來做圍牆，然而在二次大戰前曾被加工成屋瓦鋪在屋頂上，在大谷町現在還有幾間民居依舊保留大谷石屋頂。像那樣到處都是孔隙而柔軟的石材，據說不會漏水，實在令人意外。

鐵平石是信州諏訪的特產，現在仍然運用在日本全國各地，地板、腰壁

信州諏訪特產的鐵平石，現仍為廣泛使用的
建材（右圖）。秋野不矩美術館也使用此舖
設屋頂（上圖）。

都有人使用。寒冬連屋瓦都會凍到裂開的諏訪地區，在戰前鐵平石完全取代屋瓦鋪在當地民居的屋頂上。即使現在到訪諏訪地區，還是可以看到許多這類的舊民居，如果想要知道最近幾年的案例，請參訪我設計的神長官守矢史料館（長野縣茅野市）、蒲公英之家（東京國分寺市）、秋野不矩美術館（靜岡縣天龍市）三件作品。去看看絕對沒有壞處喔。

就如同字面意思一樣，「板」是木板，屋頂以切成薄而短的木板鋪設，比較薄的稱為「柿」1，比較厚的稱為「杤」。這些木板像鱗片一樣的重疊鋪設。常使用在雪國的神社或民居上。

檜木皮是檜木的樹皮，京都或奈良的神社屋頂常使用，信州信濃的善光寺規模最大。除了古神社寺廟之外，茶室現在也仍在使用。

從古早以前就持續使用的植物系建材，到近年來的高級金屬板材質，屋

1
柿：板子的「柿」與水果的「柿」雖然在字面上看起來是一樣的，但板子的「柿」是意指在工法上縱向角材為一直線連續性的做法。

頂材料陣容如此龐大的國家，在世界上是看不到相當的，這是因為日本氣候高溫多雨的緣故。因為多雨所以容易漏水，因為高溫所以漏水的地方容易腐朽，如果只有這樣想的話只是素人而已。連自己設計的住家也會漏水的專家，也就是日本所有的建築師，會認為除了高溫多雨之外還要考慮颱風因素。例如某個地方危險所以用心的考量，施工也很確實，但是去年颱風的時候，屋頂與突出屋頂的茶室的接點凹處，在強風加壓之下造成雨水逆流，赤瀨川原平住家書齋的牆壁就這樣濕漉漉了。

瑞穗之國是雨國。因為是雨國，所以屋頂相對重要，葺造屋頂的材料變得豐富。瑞穗之國的日本也成為擁有各種屋頂葺造材料的國家。

其他各種葺造屋頂的材料，試著依價格的高低排比並列看看吧。

在金屬之中首先應該是鈦金屬吧。至於鋅板與銅板之間誰比較貴呢？鉛板也很貴，鐵（鋅鍍鐵板）是絕對便宜的。不論過去或是現在，石材因為很耗人力加工，所以比鈦金屬貴。植物系的茅草、柿板、檜皮這三樣很難分辨吧。茅草以前雖是最便宜的，現在像合掌造家屋在修葺的時候，需要大量的志工協助，據說也很麻煩的，而檜皮和柿板平常幾乎找不到了。

在此列出每坪的單價就能得到解答。這只是大致上的價格，和前面的推

測有點出入。

檜皮　五十萬日圓
柿板　三十萬日圓
茅草　二十萬日圓
鐵平石　十二萬日圓
大谷石　不明
鈦金屬　十萬日圓
天然石板　九萬日圓
鉛板　六萬日圓
鋅板　五・五萬日圓
銅板　五萬日圓
不鏽鋼板　三・五萬日圓
瓦　二・五萬日圓
人造石板　一・八萬日圓
鐵板　一・二萬日圓

自己家的屋頂是哪個等級的
呢？大部分人的家屋是瓦葺或人造
石葺的，所以是……。

檜皮完全是最高級的一等材。
或許搜尋全世界的任何地方都是最
貴的，只是為了防雨，應該不會有
一坪花費五十萬日幣的例子吧。善
光寺（本堂）的屋頂總面積據稱是
一千零九十坪，可以說是世界第一
高造價的屋頂。屋頂葺造界的帝王
是檜皮。

為何檜皮如此昂貴呢？
我曾經探訪過檜木皮的採集與
檜皮葺造屋頂的過程。

並非任何地方皆可採集，年輕
的檜木品質不佳，所以需要百年以

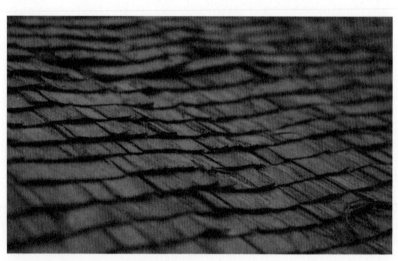

採集與舖設過程都非常辛苦的檜皮屋頂。

上的檜木。總之產地是有限的，只產於京都、奈良、吉野或木曾的山中。據說以前是丹波地區的匠師在農閒期間的工作，現在以奈良為首，會此技能的可能只有十幾個吧。

在去看之前，以為樹會被剝光光。如果不是屋頂而是牆壁使用的檜木皮，本來以為會是從砍伐下來的原木，再整圈將樹皮剝下，其實是更微妙的作法。乍看之下是一張的樹皮，仔細的看是分為上下兩層，下一層還是活的，是疏通養分的管道，柔軟而帶白色，稱之為「韌皮部」。韌皮部的上層是已經枯乾變硬，有點乾裂隙縫或剝落的外表皮，我們通常認為的樹皮，就是從外面看到的這層。

以人類的皮膚來說的話，就是皮膚最外層的角質層。為了保護裡面的韌皮部不受傷，要以棒形的刮刀剝離下來。他們曾讓我試剝看看，其實是很難剝下來的。如果想要剝厚一點的話，就會傷到韌皮部，想要避開韌皮部的話，就只能採集到薄薄的一層樹皮。

如果你去觸摸或是去剝檜木的樹皮，就會知道它和杉或松木完全不同，就像面對白皙滑順的少女，就像要剝掉她的外衣只留下包裹著她身軀的一層薄內衣那樣。「代官大人，草民真的辦不到啊。」在森林的深處，師傅們辛

苦才辦到，採集了些檜木皮。

並且在使用這些剝下的樹皮的同時，得再等候十年才能再次採集外表皮。

百年以上的檜木，十年才能採集一次檜皮。

雖然採集過程很辛苦，但將採集所得的薄薄檜木皮，在屋頂上以一公分左右的間隔逐層鋪設，而且要用竹釘重疊固定那麼多張檜木皮的施工過程，是更加辛苦的。通常看到匠師工作不會感到厭煩的我，也會在葺檜木皮時覺得不耐煩，因為感覺一點進展都沒有。所以，檜皮屋頂造價昂貴也不是沒有道理。

現在號稱全世界最昂貴的檜木皮葺，它的起源到底可以追溯到什麼時候呢？伊勢神宮也好，出雲大社也好，皆未使用。彌生住居也好，繩紋住居也好，如眾所皆知的，都是以茅草葺屋頂復原的。好像沒有什麼古老的實際案例。

然而，我卻有過一次的目擊經驗，雖然對於如此斷言還是有點躊躇，我們建築學上的天衣無縫的推論，是依據史料、知識或是具體的證據得來的，偶爾也可以依據自己狹隘的體驗來出發。這是三十幾年前年輕的時候，我在八之岳的山中的見聞。

不知是山上的工作者還是獵人，在坡地所搭建的臨時棲身之所，在僅能容下一人橫臥大小的空間上方，使用細樹枝斜插形成緩坡的屋頂，這和我們登山的基地沒有不同，而在那上面沾著雨露鋪設屋頂的並非茅草等草質的材料，而使從周邊的樹幹上剝下來的樹皮。雖然不是檜木皮，卻是由樹枝壓著固定住排列好的樹皮。

關於屋頂使用樹皮的起源，還有一件事最好先思考一下。現在已知人類最為古老的住居形式，是用細的樹木枝幹排成圓錐型，然後在上面以手邊的材料遮蓋，形成尖形帽子的形狀，美國的原住民或是北極的梅莎（Mesa）族，將此傳統傳承了下來。問題是那個遮蔽材是什麼？美國原住民是拉張獸皮形成帳篷狀，更為寒冷的地方要如何提高禦寒性能呢？似乎是在遮蔽材上面覆土的樣子。「似乎」是比較謹慎的說法，不管是繩紋時代的東日本，或是歐亞大陸的北方都是這樣做的應該沒錯。梅莎族一直到最近都還是這樣做的，而不論是中國的殷墟，或者是東日本的繩紋遺跡，不斷挖掘出泥土葺造的屋頂的住居遺跡。

在那時候，在泥土葺底下打底是茅草等草類，還是白樺或檜木或羅漢柏等油性較強的樹皮比較適合呢？要是我的話，為了生存下去，會選擇剝下樹

皮。梅莎族也是如此，在斯堪地維亞半島保存下來的傳統小木屋的屋頂也相同，在白樺樹皮的上面覆土植草。

茅草等草類如果不是相當的厚度，並且有較陡的傾斜，浸透土壤的水分就會像流過篩子的狀態一樣滲漏下來。就算屋頂再傾斜一點，也會有土壤滑落的危險。

那麼在北方活動的人類在智慧進化之後，最初使用的屋頂葺造材料，不就是動物的皮與樹木的皮嗎？我邊撰文也越加確信這件事。

寫文章是可怕的事情。是建築家也曾經擔任京都藝術大學教授的渡邊豐和，曾經有過多部著作，他說看到稍微隆起的山就像「金字塔埋在下面」、「有龍在裡面」，因為他是正式的建築家也是大學教授，就向他求證是否認真這麼認為，他說：「就在寫的當下，越來越有那樣的感覺！」

那麼，檜木皮葺的實際案例，雖然無法跟伊勢神宮、出雲大社並列那麼的古老，作為最古老的屋頂葺造材料的可能性還是有的。

那麼，檜木皮是鋪設在日本的哪種傳統建築上呢？就像前述的，以善光寺為首，室生寺五重塔或是嚴島神社等名作、大作不斷在腦海中浮現，而其中最重要的是京都御所吧。現在的建物雖是江戶時期復原再建的，仍然傳承

了古老的式樣。

伊勢神宮　茅草

出雲大社　柿板

京都御所　檜木皮

法隆寺　瓦

把這些並列來看，相當有趣。可以說是四權分立吧，四種材料各自運用在歷史緣起不同的象徵性建築上。讓人不由得思考起屋頂葺造材為何如此分歧這種意義深遠的問題，除了日本以外，沒有其他國家像這樣的吧。日本還真是屋頂之國呢。

首先，法隆寺是瓦葺的，因為瓦是與佛教一併由中國大陸傳入的，所以這點容易理解。但問題是伊勢的茅草、出雲的柿板與御所的檜木皮三權分立。法國革命或是戰後的憲法都認同三權分立是人類的智慧。

三權分立之謎如果先從植物生態切入的話，出雲不會葺檜木皮是因為這個地方的氣候不適合檜木的生長。從山陰到青森為止的日本海這邊是杉林地

帶。前年在出雲大社挖掘出土的巨大柱子也是杉木。杉的樹皮油分較少，所以並不適合做屋頂，但是把圓樹幹裁切後就可以變成很好的柿板。

九州北部、瀨戶內、近畿、東海都是檜木地帶，所以御所也可以和伊勢同樣就好了，但是為何御所是葺檜木皮，而伊勢是葺茅草呢？同樣是植物系的屋頂葺造材料，從使用的工具看起來卻大不相同，檜木皮與茅草都是沒有鐵器也可以採集到的，但如果沒有銳利的鐵器是無法切割柿板的。出雲是古代製鐵的先進之地，這件事或許有關。

那麼從技術面來看的話如何？同樣是植物系的屋頂葺造材料，從使用的

其次，來比較看看屋頂的重要關鍵——傾斜度。為了方便雨水沖刷而下，所以最需陡峭的傾斜度的就是茅葺屋頂，需要有四十五度以上。其次是柿板，最平緩也沒關係的是檜木皮。關於屋頂的傾斜度，在小規模建築物的場合是怎樣都可以的，但隨著建物越來越大，到底要做何種程度的傾斜成為大問題。茅草在四十五度葺造的時候，樓板往外延展一公尺的話，屋頂的高度就會增高一公尺。因為屋頂是立體的，以三次方的速度增加，屋頂的容積不斷的巨大化。緩坡即可葺造的檜木皮得以避免如此的巨大化問題。京都御所和伊勢神宮或出雲大社不同，室內為需要容納許多人的大規模建築，所以

132

也不至於能用茅草葺造。

如此，從植物生態上、技術上或機能上的面相，可以思考各式各樣的理由，但好像怎麼也無法吻合。

看看檜木皮屋頂的話，它的肌理像絲絨那般光滑，有著纖細而優美的曲線，屋頂前簷幾乎是平坦地伸出去，再也沒有比這個更加優美的屋頂了。眺望紫宸殿的話，就會覺得是從美學的理由選擇了檜木皮的感覺。原本天皇的家屋頂到底是何種材料葺造的呢？

平安時代的御所是和現在一樣是檜木皮葺的。那麼奈良的宮殿如何呢？大極殿等政治的場域是中國式的，在瓦葺的屋頂配塗丹紅（就是以丹土塗成朱紅色）的柱子，但是它深處的內宮就是檜木皮葺的。再往前遠溯的話，藤原京也是檜木皮葺的。天皇家族一直以來，都是居住在美感勝於茅草、柿板、瓦葺的檜木皮葺房子裡的。

科學技術在裡，自然素材在外

建築集結了各樣的技術與物資，結合各種人的能力而成，
建築家的工作終究就是將這些物資與技術統合為一，並賦予建築物表情。

建築界近年對自然素材的關心高漲起來。像是塗上土或灰泥的牆壁會吸掉室內的化學物質，或者鋪設糙葉樹木的地板會很溫暖，使用手工的和紙會使心情緩和，言傳著各種說法。相反的，對工業製品的評價有點低下，例如鐵或混凝土令人冷感，或說合板和織品會釋出乙醛物質等等……。

我也曾經那樣說過：在設計上，至今仍不斷活用自然的素材，今後還是希望繼續這樣做。但這樣並不是沒問題的。

例如在設計某縣的學生宿舍時，曾被要求在地板下放入木炭。理由是「去除濕氣」和「有益健康」兩方面。木炭有除濕功能的這件事，我也曾在家庭園藝有些經驗，而美術館的權威半澤重信，也曾在名著《博物館建築》裡這樣寫過，應該沒錯吧，但是要放多少進去才有多少效果是不明確的。用艱深的話來說，就是雖然知道定性的效果，但定量的效果卻是不明。

134

木炭在水中能吸附奇怪的物質，這是眾所周知的效果，在我家的熱水瓶裡就放了一根木炭，那真是非常有效。氯氣的臭味消失了，可能是木炭中的無機鹽（mineral）成分溶解出來的緣故吧，變成不輸給礦泉水的味道。確實可以親眼目睹木炭的吸附能力，但是要說它對室內空氣是否有淨化的效果，是可以承認它的定性效果，但不能不同時考慮定量的效果。即使說在熱水瓶裡有效，如果要以同樣比例的木炭放置在室內的話，是會引發多大的困擾啊。幾乎就像為了避開尋仇的赤穗浪士而躲進炭小屋的吉良上野介那樣，得在木炭堆中度過黑暗的日子。

關於吸附濕氣與微量物質在定性上即使是有效的，那麼其他能藉以判斷的只有「有益健康」這件事了，理由是負離子等等的說法，那是什麼卻是不清不楚的。不清不楚的卻還出了小冊子，上面還有某某博士推薦，越發讓人覺得奇怪。

除了負離子外連磁氣的說法也登場了。以前我在度假旅館設計的天花板曾經使用了木炭，木炭以外的專門領域有具體研究業績的某位學者，當場立即拿出羅盤這裡那裡到處測的結果，也告訴我們說有擺設木炭的話磁氣的流動會比較好。

木炭再怎麼用都是無害處的，所以在設計學生宿舍的時候，我也在樓板下放進了木炭，設計茶室時雖然很麻煩也是有放。如果聽這些人的話，就變成木炭信仰者或是炭原理主義者，真是令人困擾。

木炭這樣的東西拿在手上看，確實會感受到它終極性的存在。是全黑的，而且除了氧化之外是不會有反應的，所以從幾萬年前的遺址也會出土，也有充分的神秘性和哲學性。然而說因為這樣，就會產生對人體有益處的離子或是磁氣，我是不會這麼想的。

那麼我為什麼會使用自然的素材呢？不只是希望室內空氣中不要有不好的化學物質。土也好，木材也好，雖然不壞，卻會釋放幾種化學物質。說到這個世上什麼建材最不會釋放物質的，令人意外的是工業製品的玻璃，所以在診斷化學物質過敏症的人對什麼有反應時，是使用由天花板到底下全部是玻璃的房間，這在日本也只有兩間。不只是玻璃，鐵材也不會釋放化學物質，混凝土經過一年左右，硬化反應大致結束之後，也幾乎不會釋放化學物質。代表二十世紀科學技術時代的三大建築材料，眾所周知的是鐵、玻璃與混凝土，任何一種都不會釋放不好的東西。如果去掉這些構造的建築物會夏熱冬寒的問題，由鐵、玻璃和混凝土所建的家，對身體真是有益處的。

鐵、玻璃與混凝土成為建築材料是因為十八世紀的產業革命，技術發達的是十九世紀，成為建築表現的主角是在二十世紀前半葉，科學技術到這個時候都還好。在那之後，二十世紀後半變成影響健康很大的合板、織品、印刷製品或是合成樹脂那樣的二次建材；如果更正確說的話，攻擊人類的是那些作為溶劑或接著劑使用的化學物質。二十世紀前半情況還好，後半就變得嚴重了。

若是考慮有益健康這點的話，先避開寒暑的問題不談，鐵、玻璃與混凝土建蓋的現代主義住宅是最好的，那麼我為何用自然的素材呢？況且自然素材的住家，也會因為作法而出現夏熱冬寒的狀況。以前的老房子就有嚴重的這類問題。

再三思考為什麼？自然素材有那麼好嗎？也不是要吃進嘴巴裡的東西呀。

關於不會產生有害的化學物質這點，自然素材和鐵、玻璃與混凝土沒什麼不同，會不會產生夏熱冬寒，也是要看作法。混凝土的牆中設隔熱層、做雙重玻璃或是地板下置入暖房設施，雖然花錢，總是可以解決問題。

肌膚的觸感如何呢？雖然人們總覺得屋內使用自然素材比較好，但終究

還是和穿衣服不同，居住的人肌膚並不會一直接觸牆壁或天花，唯一直接碰觸的只有地板。幾乎所有鐵材、玻璃和混凝土之類的建築物，只要鋪上地毯之類的就能解決這些問題。

屋頂上綠化產生的效果，經常作為屋頂的隔熱材而被大眾提及，但如果著眼點在隔熱效果的話，還是不要這麼麻煩，使用更多的隔熱材就有同樣的效果了，費用也還更加便宜，特別是跟屋頂綠化的日後維護費用相較，更是天壤之別。

在寫這篇文章的時候，覺得自己似乎對社會風氣以及時代潮流潑了桶冷水。

雖說二十一世紀是生態的、永續的（可以持續性利用）以及綠色的時代，但是關於鐵、玻璃和混凝土不會釋出有害物質一事，或者東京都依法令規定對於一定以上面積的建築物要進行屋頂綠化，應該有更簡單的方法可作為隔熱對策，世上一般人認同的事情，我卻有相當不同的見解。舉其中一例來說，現在仍在使用的建材當中，有永續性而非木質或土質的材料，只有鐵和鋁而已，只有這兩種才被當作資源回收。寶特瓶等等的再利用雖然已經終止了，但粉碎之後埋在哪個山谷之間，許久之後挖掘出來取代石油來使用，

這樣主張的學者也有，變成這樣的氛圍了。

至今對於環境問題無疑具有貢獻的，不就只有提高屋頂、牆壁和窗的隔熱性能嗎？那也只是司空見慣的作法；將牆壁的隔熱材加厚，或者改善屋頂面的通風，或者做雙層窗等等這些既有的方法，對建築或住宅這樣的領域，具有最重要的平衡的優點，也是能被信賴的。

啊！最終還是要先強調的是，各種產業廢棄物再利用計畫的終端，最常被討論的當然就是建材。柏油是石油精製後的垃圾當然用來鋪設道路，工廠排灰在中和之後產生的石灰做成石膏板是很常見的。希望我們所衷愛的建築領域，不要再被當成產業的垃圾桶才好。此後還能歡喜高興接受的，只有便宜而安全的隔熱材而已。除此之外請各產業在自己的地方想辦法處理好吧。

回到主題，那麼，為什麼要用自然素材呢？為了生態、永續、綠色的說法，很可惜是無法解釋完全的。實際上在現代要使用自然素材，是要消耗諸多能源，比起材料和工程費用來說是很浪費的。幾乎不輸給製造像ＣＤ那樣小的太陽能電池所消耗的能源那樣的耗能。就像只想在住宅自己取得能源，竟然需要維護太陽能電池將近二十五年那樣，到底是打算要怎樣。而維護自然素材的麻煩完全不輸給它。這世間，好像把原因與結果的方向完全搞錯

了。

我之所以使用自然素材，在諸多辛苦的考量下，只因為自己喜歡而已。材質也好風貌也好，我都喜歡。如果更極端的說，就是表情很好。表情好到可以不厭其煩的品味。

鐵、玻璃和混凝土的表情我絕對不是不喜歡，由同世代的建築家們手中創作出來的前衛作品看了也很愉快，萬一是經由自己創作的話，事情一定變得更為艱難。真的只有自己身體熟稔的材料才行，不然就不可能帶出那種本質性的表情，要是我的話，就會朝著土材或木材的方向去做。而且我有打算，自認為用自然素材決勝負的話，我是不會輸給同世代的建築家。

並非為了地球或是人類的未來，而是為了建築的表情而使用自然的素材，說不定這樣的態度會讓大家感到驚訝。如果是批判性的話，就變成會說是只為了表面或是外貌視覺而已。但是，表情真的是很重要。只要反身回顧就好，人都是先看對方的臉，閱讀表情。也有人說，過了四十歲之後，就要為自己的容顏負責。如果一個人的臉無法表現這個人的種種的話，人類為何需要有臉掛在那裡呢？每個人都帶著面具生活就好。走在街上都是面具，回到家裡坐在餐桌對面的是大面具與小面具。

建築是從空間的構成開始到材料、構造、設備、家具等等，集結了各樣的技術與物資，結合各種人的能力而成，說到其中建築家的工作是什麼，終究就是將這些物資與技術統合為一，並賦予建築物表情的這件事。除此之外就沒有別的事了吧。

那麼在最後，我將完全透露使用自然素材方法的藤森流秘訣。並不是思考又再思考的方法，而是在這樣做的過程當中就明白過來的方法，但也是跟前述鐵與玻璃與混凝土三大材料是安全的這件事有關。這些是在二十世紀前半葉就已形成的工業產品，不會釋出不好的東西，並且特別強而有力。而且可說是低調的東西。另一方面說到自然的素材，木頭容易腐爛，土容易崩壞，石頭容易開裂，表情富於變化而有深層的味道。如果是這樣的話，我想把鐵和混凝土當作骨架，在上面包覆自然素材，再打開玻璃窗就很好。就是科學技術用在裡面，自然素材用在外面。

重用杉木招來日本建築的不幸

杉的木頭紋路，均質到彷彿是用規尺畫出來並列在一起。
如此規則明確的線條排列，這不就跟工業產品一樣了嗎？

因為工作的關係會到全國各地，當我搭乘列車經過田園地帶時，或者坐汽車在鄉村之間移動之間，會透過窗戶往外眺望。無論是山或川或海，古建築或橋梁，這些我是很熟悉的，而這幾年，有件事是讓我意識到而特別注目的。

就是製材所。

是的，挽鋸將原木製作成板材或柱子的地方。即使這麼說，在高速移動中的列車或汽車，透過窗外是無法知道製材所中的情況，但一定有堆置原木的場所，看到在製材所前面，帶有樹皮的原木或隨意隨地放置，或整然有序地堆高木材的景象。

不過，有件事從車中就可一目瞭然，大概可以知道製材所正在處理的木材種類。

整齊而堆積如山的，就算未堆高也是整齊並排在一起的，絕對是針葉樹，粗而長的一看果然就是美松，有些粗有些細的，或是有點短的，應該就是杉或是檜木。

隨地隨意放置的是闊葉樹木材，首先是櫸木，櫸木之外就是栗樹，或是水楢（櫟屬的一種），或是楓樹，無論哪種都是在地的樹木。

整齊堆置的是針葉樹，隨處放置的就是闊葉樹。使用這樣的識別法從車中檢視製材所的話，就會知道現在日本的製材情形是陷入怎樣的狀況吧。

都是針葉樹，幾乎沒有闊葉樹。占了大半的針葉樹也顯露出優劣，北美松與杉木壓倒性的占了多數，檜木是少數派。

現在所謂日本的木材，主要是北美松與杉木。北美松由北美洲進口，杉是國產。戰後日本的歷史，歸結起來就是「日本與美國」的歷史。以樹木之國稱呼的日本，結果戰後的木材史成為「日本杉與美國松」的歷史。

與美國松對抗的日本杉是驍勇善戰的。如果沒有杉的話，恐怕現在日本的木材市場恐怕是被以美國為首的進口木材所壟斷。說到松的話就是美松，說到檜木的話就是美檜，說到杉木的話也一定變成美杉沒錯。現在日本的山林完全被杉木林淹沒，減少了生物的多樣性，杉木的花粉造成很多人的痛苦

等等，杉木是多被批判的。然而想到沒有杉木的話，會使人背脊打寒顫。就像沒有豐田汽車的話，今日的日本會是怎樣。

麻煩的是，日本引以為豪的杉木我並不喜歡。並非因為生物多樣性或是花粉症的因素，而是作為建築材料，我實在無法喜歡杉木。

首先來了解杉木在日本建築界的一般定位。質佳取勝的是檜，量多取勝的是杉，可以這樣說吧。杉在木材的強度、色澤、紋理、觸感各方面，是輸給堪稱木材女王的檜木，但是在數量上遠遠超越檜木，而與美松相較，在材質感與木頭的紋理上，日本杉較能獲得好評。

喜歡杉木的建築家也很多。代表性人物就是已故的吉村順三，他的代表作新宮殿的確並未使用很多杉木，但另一代表作的京都某旅館，在俵屋的部分是全面使用的，床之間的柱子也好，橫樑的長押也好，天花板也好，都是杉木材。滿眼盡是杉木、杉木、杉木。

即使不到吉村那樣的程度，設計數寄屋建築時喜歡使用杉木的建築家居多。從吉野杉到秋田杉，有許多品牌化的杉木材。在京都洛北的北山杉被稱為「象徵性的圓木材」是被珍貴地使用在樓板柱上，一根要價十萬日圓。在出雲大社的境內，前年發掘出來的鎌倉時代的巨大木頭柱子也是杉木。日本

木材的主流，在繩紋時期是栗木，從彌生到古代、中世時期是檜木，近世是杉木，如此演變到今天的。

關於我自己對杉木的感受，開始能清楚有所自覺並不是很久以前的事，是在數年前由熊本縣委託設計學生宿舍的時候。縣府負責人帶我到木材市場導覽時，在堆積如山的杉木前，對於自家縣產的杉木十分自豪。在聽他喃喃自語地說可以大量又便宜採購的同時，看到眼前杉木圓木切口，突然生氣地很想把木頭啃下去。如果他還繼續講下去的話，我想會大叫說：「這不是木頭，是蔬菜啦！」然後把杉木當芹菜一樣啃下去。

圓木切口出現的年輪，就像我講的蔬菜一樣，實在沒辦法接受。年輪是由夏目和冬目的層次形成。夏目如同字面一樣是夏天的成長期形成的層，容易思考理解，但正確的說應該是由初春到初夏形成的層，因為成長很快所以層厚，材質柔軟，色澤淡薄。另一方面所謂冬目，並非在冬天（冬天是停止成長的），是由盛夏到立秋的層，成長遲緩所以層薄，材質密緻堅硬，色澤帶赤而濃。數算年輪的時候算的是冬目。

眼前圓木的年輪，夏目成長過速而疏鬆，彷彿看到蔬菜一樣。就在那時候，才發覺自己討厭杉木作為建材的這件事。

又為了熊本縣產的杉木的名譽，在此添加聲明：會因為孕育杉木林的山林條件而有所不同，在北側斜面並且海拔較高的地方孕育的樹木，是不會像那樣蔬菜化的。

最初無法喜歡杉木，是因為它在強度上偏弱的問題，但之後逐漸明朗化的是理由並不止於強度，還有其他原因。

杉木最北限的產地秋田所採伐的杉木，因為是寒冷的地帶，夏目的成長較少，強度是足夠的，但是好像對我還是不行。秋田杉是天花板材當中的名木，卻與我的審美觀不合。秋田杉之中尚有上等材以名木為眾人所知的「中杢」（木紋細長如舟形）的天花板，如果一直盯著看的話，會產生懷疑這真的是自然產物嗎？

也未免過於乾淨整齊了吧。自然的各樣條件，例如颱風會造成樹枝折斷，或者水分不足時成長不得不受遏止，或者是碰到什麼樹皮會被削下來，在長年歲月中應該曾經發生什麼事情吧，像這類曲折的經歷在中杢幾乎感受不到。

當然也許只有這樣的優良材料才會釋出到市場來，但就算是挑選淘汰的結果，這樣杉木的木紋也過於整齊一致。京都洛北的觀光照片上，固定會使

146

用的北山杉的景色，是真正述說了杉木的本性。

杉的木頭紋路，均質到彷彿是用規尺畫出來並列在一起。再說杉的自然木紋是明快呈現的，線條分明。如此規則明確的線條排列，好像是跟我的肌膚不合的。這不就跟工業產品一樣了嗎？

工業產品是以均質為宗旨的，以維持筆直、水平的標準而持續發展。如果不是這樣，就無法大量生產。

自然產物的木頭為何非要模仿工業產品不可？各樣條件中生育而成的木頭，一根根都長的不一樣是理所當然的事，節目紋理雜亂，有鬆的孔洞進來，壞死的地方出現節（樹枝完全拔開的節）也可以說是自然的吧。

杉就是如此自然的話，應該會有不規則性或個別性、混亂或偶然。除杉木以外沒有其他樹木如此遠離木頭的性格了。根本不是杉木自己的責任，說句難聽的話說，是成了所謂學校選出來的秀才。

我懷疑，以這樣的杉木作為建築主力的事情，不就是與後述的今天日本木造的不幸有關嗎？

我認識的建築家曾在東京的郊外設計住宅。業主是位文化界人士，平日就會發表要重視自然的言論，在討論地板要怎麼做的時候，說出希望鋪設剝

皮的栗木板，不愧是自然派的期望。目前在市場上已不供應那樣的材料，所以委託鄉下的製材所收集栗木材，加以乾燥再運到東京，由木匠師傅鋪設，果然出現栗木材才有的強力感與溫柔感調和的地板。然而業主看了後的說法是什麼呢？他蹲著以手掌撫摸地板面之後，要求「板與板間的接合處有高低差，希望修改平整」。既然是自然素材，並且還是剝皮的闊葉樹，出現高低差本來就是當然的事。

或許業主將所謂自然的事情，當作是思想、文化或是藝術上的問題，是一般所熟悉的，但無疑的他未在具體物質層面上真正理解自然這件事。

在物質的層面上，日本人的自然觀念有弱點，這是我所在意的。而這件事在某些地方和日本人喜歡杉木的事情是連結相通的。

我在四十五歲時開始做設計，至今已經十三年了，因為上述的理由，我盡可能不去靠近杉木。只要是針葉樹就使用檜、赤松和美松，闊葉樹的話使用過水楢、櫟、栗、紅豆杉、桑、桐、柿等等。但是，還是有無論如何不得不使用杉木的時候。熊本縣的學生宿舍的時候也是這樣。以所謂振興縣產木材為大前提開始的建設事業，所以是沒辦法的。

要在哪裡如何使用杉木還未決定的階段，拜訪了當地的製材所，晃來晃

去眺望的話，看到寬30公分、長3公尺、厚4公分左右的杉板堆積著。以杉板來說是異樣的厚，有普通的兩三倍。成了如此厚度的話，就不會有杉木的脆弱感，甚至飄逸出堂堂大方的風格。內側的紅色與外邊周圍的白色的構成也很好。通常數寄屋造使用杉木時會以紅色來統合，讓白色不會成為片段，所以像這樣紅白的構成是很有趣的。

因為未曾見過如此厚度的杉板，就詢問製材所，對方表示這不是用在建築上，而是在建築現場搭鷹架用的踏板。價格也因為是腳踏板用的材料，所以比建築用的便宜。

結果，把腳踏板用的杉木鋪在建築的地板上，順利而成功。

這時候，縣府承辦人不斷地提醒：說法上可不能說是拿腳踏板用的材料來運用，而要說使用了4公分厚的杉板啊。

只有日本才有的銘木概念為何？

相較於日本的銘木概念，歐洲氣派的建築都是石造或磚造的，

具有的應該是對大理石的銘石意識吧。

很久以前日本有所謂「家譽」的良好習俗。這在江戶時代左右形成的，直到二次大戰以前廣為實行。說不定八十歲以上的人或許有人有過這種經驗。現在雖然已經消失了，至少還以說書的演出題材存留著。

就如同字面的意思那樣，讚譽家屋。這可不是偶然經過的時候稱讚一下而已，而是熟識的親友十分期待的新家興建完成時，在慶祝落成儀式上請賓客致詞讚美新居。

如果現在讀者諸賢被邀請去落成慶祝儀式時，你會怎麼辦呢？不就是講述一些感想，頂多會講一些「啊，從這裡可以看到富士山喔！」或者是「好棒的房子啊！」或是「好明亮好舒服喔！」之類的印象評論的話。我認識的朋友當中，有人連庭院裡植栽的數量都可以評論，不過那是例外吧。

主要是被邀請去了也言不及義，是現代的習俗。與其說是習俗不如說是

150

基於禮儀。

為何這種事變成了一種禮儀，那是因為在現代並非任何人都蓋得起自己的家屋。蓋不起的人多，而就算蓋了也沒有任何特色，只是司空見慣的房子。

而從家屋還會看穿另一面，就是「金錢的世界」，不得不謹慎用詞遣字。住在出租公寓的上司，如果被蓋了獨棟住宅的下屬邀請去落成慶祝活動，也只能生氣而已，但是反過來的話，作為部下能說的話也不多。例如，寬敞的廚房設置了看起來超過百萬圓的系統廚具，說不定因為這樣主人的書房面積被削減變小了，做主人的可能有苦衷，但也有可能希望被稱讚很疼愛妻子。所以，作為客人的還是別自己惹火燒身的好。

那麼，以前的「家譽」儀式到底讚譽了些什麼呢？是隔間嗎？不是。大致上家屋都很相似，所以不能成為話題。家屋整體的形式嗎？不是。如果是民居的話，每個地方的形式都已被決定了的，也沒什麼好稱讚的。如果是大都會的宅邸，形式上只有書院造和數寄屋造兩種，這也沒什麼好評論的。

那麼，當時什麼會被讚譽呢？是材料。

被落語家讚美為「Uzuramoku」。寫成漢字就是「鶉杢」（像鵪鶉羽毛

紋路的斑紋木紋）。那是欅木的木紋的一種，另有像似泡泡形狀或是渦捲狀的為「玉杢」，在我眼中看到的不過是一群發育不良的東西而已。並且在其中的一種是在順暢的流動之中到處有奇形怪狀，就是說那個奇怪的形狀就像鶉（Uzura）那樣。在前幾天拜訪的旅館裡，床之間的柱子上讓我第一次看到了，流暢的流動木紋把它視為是草的話，確實玉杢的部分也可以說看起來像鵪鶉羽紋那樣。

如果對象是材料的話，要怎麼稱讚都是有話說的。

首先是床之間，特別是裡面的柱子。床柱的三大銘木是以「紫檀」、「黑檀」、「鐵刀木」著名。「鐵刀木」因為像鐵一樣硬，所以這麼稱呼，甚至可以沉在水中，聽說過在社會主義的中國曾經被當作是滾珠承軸（ball bearing）的代用品來使用。

在普通的家屋也使用檜木之類的材料，所以稱讚說是「mubusi」或者「sihoumasa」就可以。Mubusi寫成「無節」，就如同字面上那樣。Sihoumasa寫成「四方柾」，說明表面與內側是柾木紋。平行流動的木紋、直行紋理稱為「柾目」。正確說來是二方柾，四方柾在原理上是不可能的。在現代的料亭等建築上也可看見四方柾，但當然只是表面貼出來的東

西。

　無論如何，一般人都會想從引人注目的床柱開始讚譽，但如果你想裝作是很精通的話，比起柱子不如稱讚地板還來的有效。讚譽床之間的柱子不如讚譽床之間的地板。為什麼呢？那是因為比起柱子的銘木，地板的銘木是更難取得的。

　柱子與木板相較，特別是與床之間或玄關踏階所使用的寬幅木板相較，當然是木板更需要粗大的原木材料。不只是粗大還要無節，不可以有空洞或是鬆軟的材質在裡面，並且在乾燥的時候不能有隙縫開裂。萬一有節的話，如果是生節也就還好，死節是不行的，會整個脫開成洞的就是死節。

　所使用的銘木都是百年或二百年以上的木材，在生長期間會有颱風，也會有蟲來。蟲進入的話也會引來啄木鳥。木頭就是要有節（樹木年輕時分枝的痕跡）才能成長。

　所以幾乎關於銘木的軼事都是有關木板的。

　根據最後一位伐木師傅林以一的說法，他在採伐陡急斜坡生長的直徑超過5公尺的巨大櫸木時，會先把上邊分枝的部分伐除，順著巨大枝幹的分枝切割狀態，由兩人分持特製的又長又大的鋸子兩端，站著鋸木，然後巨大的

木板由直升機吊出去。即使做的到，幅寬5公尺的欅木板到底要用在哪裡？

一塊這樣的板材，可以做出八疊榻榻米大小的空間。

我曾見過的例子，是紀州檜木的重要產地尾鷲，當地的土井家，就是紀州主公居住的房間。那房間的床之間就使用了寬1公尺（可能更寬）、長4公尺左右真材實料的檜木板。

遠山證券的創業者遠山家的洋式房間的門，也是用了寬1公尺左右的門板，是很厚的桐木製作的。原以為是接續的板材，仔細的察看，是一塊完全沒有接縫的桐木板。所謂的「桐」，從字面上看也是很奇怪的，是與木相同的意思。雖是木頭卻是與木相同，這是怎麼了？其實，它是玄參科植物，茌胡麻（胡麻的原種）的兄弟，並不是樹木，是草。所以一年也可以長高2公尺、長粗4公分，如此生長快速，柔軟而易長蟲，遇風易折。即使在桐的特產地會津，桐的直徑也不過是50至60公分，在土井家的板子竟然寬達1公尺，到底是怎麼回事。那麼它的原木直徑應該有110公分或120公分吧。口

傳歷史是說約在大正年間，在賣場上與岩崎家競標獲勝而取得的。

之所以想要寫與銘木有關的事情，是因為前天看到了前述的夢幻鵝杢。

這是位在箱根湯本，以溫泉老店聞名的溫泉旅館「福住樓」看到的。福

住樓在明治十一年蓋了萬翠樓、金泉樓二棟，這在溫泉旅館是少見的，不如說是唯一的，因而被指定為國家重要文化財。我在研究所的時期曾經參與調查，這次相隔三十年再次拜訪，是老闆娘告訴我鶸杢這件事情的。年輕的時候因為對銘木不感興趣，也就沒有留意。

珍貴的資料也拜見了。竣工當時遞給住宿客人的印刷品上面，標題是「金泉、萬翠二樓石室外迴西洋風內造作本朝風」，內容是寫著「右建築造作用木材」的清單，盡是銘木。雖然很長，但是可以知道一棟建築所使用的銘木一覽表，十分珍貴，所以抄錄於下。

鳳凰木、檳榔樹、紫檀、黑檀、鐵刀木、耶年、鷲甲木、閈伊吳、槇櫨、唐棕櫚、檮木

以上是外國材

神代櫻、神代梅、神代桑、神代槻、神代杉、小笠原島桑、深山桑、如輪木、櫻木、皺木、白檀、楠木、秦椒、山梨、蘭木、令法、猿滑、薩摩杉、伊予杉、黑部杉、島樫、栃木、杉柾、梅柾、樅柾、躑躅、洗出木、相

生松、結松、日向竹、二俣竹、連理竹、布袋竹

以上是本國材

雖然寫的是「建築造作用材木」，但不是簡單的杉或是松。松的話用的是相生松、結松，杉的話用的是與神代杉等等那樣特別的材木並列一起的東西，由此可以看出這個其實是銘木一覽表。

以上四十四種材木的當中，你知道那些呢？記得聽過的是紫檀、黑檀、鐵刀木，然後是白檀這些吧。而且這些實物的樣子是想不出來的狀態吧。我也是一樣。

全世界擁有銘木概念的地方只有日本而已。在歐洲，黎巴嫩杉雖是史上有名，那也是以黎巴嫩地方出產的杉的種當中特別的狀態。所謂的銘木，是指同種類的杉當中也有分神代杉（土中挖掘出來的埋藏木）、薩摩杉（屋久杉）、伊予杉（愛媛縣產）、黑部杉（黑部溪谷產），以及注目於杉柾（柾目）等等那樣，特別珍視杉木的某種狀態，或是嚴選產地的事情。

在中國或是韓國，有名的古寺、大寺也只是使用松而已，像那樣從以前森林狀態惡劣的話，並非是銘木所在。加上氣派的建築物表面塗上塗料裝

156

修，所以木料的節、目，或是樹種就不再講究。日本的銘木，也可以說是要使用素材顯露出木頭的節理才能成立的，反過來也可以說，是因為有了銘木的意識，變成只要素材就好。到底是素材概念在先，或是銘木概念在先呢？

在歐洲原先氣派的建築一定都是石造或磚造的，木材的不過是二次施工的建材，加建上去，塗上塗料來使用。和日本銘木意識相當的，應該是對大理石的銘石意識吧。

我自己設計創作的時候，比起針葉林木，我更喜歡使用闊葉林木，並沒有上述的嗜好，對於銘木我想敬而遠之。

空間分割界的橫綱「起居間」

放在家屋正中央的相撲競技場上來看的話，在漫長人類居住隔間的歷史中，最後的勝利者是起居間，廚房與餐廳皆臣服其下。

如果你即將要建蓋住家的話，會從哪個地方開始思考呢？在屋頂上種蒲公英，或者鋪設華麗的屋瓦，或者在男廁恢復直立的小便斗，如果是從這些事開始思考的，應該是相當奇怪的人，善良的市民應該都是從隔間開始思考的吧。

隔間就如同打仗擺出陣勢一樣，放了書齋就擺不下小孩的房間，設了廚房就無法設儲藏室，幾乎都是夫妻和小孩子空間，有時候還有先生母親的空間混雜在一起，進入複雜的內戰狀態一般，要從這樣的泥沼脫困，手法只有一個。以家族團圓的場所為優先，其他就只能妥協了。

現今家庭最重要的事就是家族團圓了，為此有了起居間（living room）。參訪住宅展示場的樣品屋，或是翻開生活類雜誌就知道，最寬大的房間就是家族起居間。每坪單價最高的是太太的廚房，只要有擺設沙發的起居間，和有亮晶晶流理台的廚房這兩個空間的話，其餘的一定可以解決。

起居間就像這樣想推也推不倒的，可以說是空間分隔界的橫綱。如果追溯它的來歷，本來是相當隨便的。也不清楚是從哪裡產生的，而且意外的年輕，缺乏像橫綱那樣人生深厚的底子，是個新加入者。

首先可以斷言的是它沒有顯赫的出身。

請大家回想一下。在《源氏物語》裡面曾經描寫過家族團圓的景像嗎？

在NHK的大河連續劇裡，曾經有過武將與妻子兒女一起吃飯或是毫無嫌隙談笑風生的畫面嗎？就算不談那麼古老的時候，在二次大戰前，即使從大門走到玄關要二十秒以上的家屋，也不曾有為了家族團圓而設計的空間。

例如昭和三年在駒場所蓋的前田侯爵邸如何呢？我曾經訪談過他女兒酒井美意子關於以前居住方式的事情，根據她的說法，即使正式設置為了養育孩童的育兒室，卻沒有為家族設計的起居空間。家人要聊天歡聚的時候，是聚集在母親專用的起居間。

昭和八年建的朝香宮邸又是如何呢？根據長男朝香孚彥的口述，總之沒有家族聚集的專屬空間，通常是吃過飯後再決定要在誰的房間裡聽唱片。

前田侯爵一家或是朝香宮一家，在昭和時期已經開始有家族團聚的習慣，但是為了那樣的日常活動而設的所謂起居間的空間還未存在。

餐廳和個人房間當然有，有許多房間對應到各種用途，卻沒有為了家族團聚而設的起居空間。大家現在知道了起居間對應並非有這樣深厚的出身背景，那麼它到底是從哪裡出身而成名，好不容易奮發圖強到今天的地位呢？

二次大戰戰敗後翌年出生的我，如果披露自己經驗的話，在信州山野裡面的我家是有一家人團圓空間的。那是江戶時期建造的茅草民宅，有著圍爐之處，大家圍坐在一起煮東西吃，吃完後就在火光輝映中一起聊東聊西。

我老婆的娘家是商家，在店後面有茶之間，大家圍坐在那裡的矮桌袱吃飯，飯後那個空間也就成為起居間。又所謂的茶之間，今天會把它視為和起居間一樣，但原是意指著用餐時的房間。

一直到經濟高度成長期之前，大部分的民家都是那樣的話，這種家族團圓的景像，迂迴繞過了家境好的房子，往前可以追溯到什麼時代呢？可以遠溯到繩紋時代或彌生時代吧。

如果去博物館看復原的繩紋時代豎穴住居的展示像，會看到正中間的爐裡火正在燃燒，披著毛皮的家族正圍繞著火坐著，很美味的吃著鹿肉或其他食物，周圍放置著土器、陶器、石器或皮毛之類的生活用品，樹木種子也被儲存下來。彷彿可以聽到繩紋時期的父親正述說今天狩獵得意的事情，一家

團圓的光景，過於反映現在家族的景像，推測考古學家會說這並不是真的。

只要不是下雨天或冬天的日子，可以推測是在家屋外面吃飯或進行各種事情（在很多住家屋外面都挖掘出土器或石器）。最重要的是，並不是說一家人就一定在同一棟家屋裡面生活。

眾所周知的，猿猴族群中的父親、母親與幼子幼女雖然一起進食遊戲，但年輕的雄性猿猴就被趕出群體。如此從猿猴時期來的所謂傳統的習性，就算進入人類的時代也未消失。平安時代的所謂「通婚」，說不定是從猿猴的母性社會來的。例如在斯堪地那維亞半島，直到近年都還是維持著冬季家族雖然同居，一到春季男子就必須到庭園的儲藏室居住的習慣。

原始時代的家屋只有單一的空間，所以表面上乍看是家庭團圓的狀態，實際上有時候是大家圍著爐火，雖有積極的意義，但亦未必如此。說不定是因為只有單一的空間，所以造成一家團聚的結果。

稍微再詳細說明的話，我們的祖先們為了躲避寒冷的風雪，而構思了原始的住屋。開始有了住居後，若圍著爐火只是呆坐著，彼此就覺得無法喘息，為了緩和場面，就聊東聊西，而產生團圓之樂這件事。

只有那樣嗎？如此團圓時說的話或顏面的表情，刺激了人類的腦部而產

生進化，也不能說沒這個可能性。

有種學說相當具有吸引力，學者將人類腦部進化的原因歸結於語言交談，如果這是正確的話，作為進化發生的場域，狹窄幽暗鬱悶的原始住屋裡面應該是最為適合的吧。越是狹窄，越是幽暗，越是鬱悶，交談的必要性就越高，人類就越加進化。現在人類的祖先被認為是生於非洲酷熱又潮濕的大地墊地帶，在那之後，隨著進入又涼又冷的北方，腦部的進化逐漸加速，原因是為了防寒，在各種嚴苛條件下的原始住屋裡，可能長期間過著半強制性的家族團圓生活。

人類進化，北方住居的起源學說。

越說越興奮，話題的方向不知往哪裡去了。

關於一家團圓的起居間，在大宅邸是沒有那樣的空間的，但是在過去茅草葺造的民家裡面爐火周圍是那樣的用途，商家的茶之間也是團圓的場所。在民宅或商家確實有家族團圓的場所，然而卻不被稱為起居間。因為這個空間也有團聚以外的用途，圍爐之處或茶之間也都是用餐的地方。

那麼作為一家團聚專用房間的起居間，會形成是因為什麼樣的事情？如果要討論什麼樣形態的住家會形成起居間，我們已經看過的大宅邸、

茅草葺民家、商家案例，這些都不是正解，是在中小型住宅開始萌芽的。如果從地域來看的話，不產於都市中央的商業地區，也不是遙遠的田園地帶，就是在中間像甜甜圈圈那樣，廣大薪水階級的住宅地區成為孕育它的母胎。

薪水階級的住宅形式，追本溯源是中小型的武士家屋敷。在明治之後成為政府中階公務人員，住進了中小型武士家屋敷，自此展開了薪水族的歷史。在薩長土肥的武士之間，維新之役看起來並未有太多貢獻的一群，在明治之後上京成為政府中階公務人員，住進了中小型武士家屋敷，自此展開了薪水族的歷史。

他們繼承的江戶時期的家屋，當然沒有起居間。即便很小也是武士家屋，親與子，男與女，關係親密談笑風生的房間，要說是違背儒教的教導也是師出有名的。要求要長幼有序，男女有別才行，針對武士階層應該思考的是建築的格式，要建造漂亮的門與玄關，在面向庭園陽光照射充足的南側，設置為訪客的座敷才是……。

剛開始是住這樣的房子，但也不可能一直就繼續住在這種空間。產生變化的能量來源是茶之間。在中小規模的武士住宅，在靠近廚房位置的北側照不到陽光的地方，有個小房間是作為吃飯的茶之間。即使同樣是茶之間，也不會像商家那樣用來兼用為家族團圓的起居間，不過這時武士階層已成了近代的領薪族，儒教的時代已經結束了。飯後，親與子，男與女，促膝而

談，關係變親密了。明治時期，如此小小的變化在北側的小房間發生，然後進入大正時期。眾人皆知，這是領薪族的時代，眾人搬到郊外住宅的時代。現在家族團圓是生活所不可或缺的，作為其舞台在聚光燈底下的茶之間，被一直擠壓在北側這樣就好嗎？

如此，茶之間逐漸移至南側是經過思考的。在南側陽光照射佳的房間裡，透過中間裝有玻璃的紙拉門眺望庭園的同時，在矮桌袱全家團聚吃飯。從天花板垂下來戴有斗笠燈罩的燈泡，旁邊也有餐具櫥櫃喔。

在小津安二郎的電影裡經常出現的畫面，則是從大正開始，到了昭和時期普及而成一般家庭的景象。

雖然茶之間往南推進了，但是尚未產生出專用起居間來。就和商家相同，用餐空間和家人團聚的空間是相互兼用的。

商家也好，領薪族的住家也好，傳統住宅自自主成長所能達成的，就僅止於充實茶之間的空間而已。

無論用餐與全家團聚的空間是分開或相連著，家族歡聚的專屬空間被正式稱為起居間，甚至提升為住家中心地位，肯定是從國外學習的。

二十世紀出頭的美國，家族團圓專用的房間稱為是向美國學習的。

living room，以此為中心布局的住宅形式，成了為住在郊外的領薪階層住宅的改良運動而被推廣，獲得很大的實際成效，因而被推介到日本的。

如此，在大正時期的日本，為了家族的所謂起居間的空間就此誕生。

然而，並不能因此就說可喜可賀，為什麼呢？因為戰前所建的這樣以起居間為家屋空間中心的案例，就算搜尋了日本全國也幾乎找不到多少存留下來。起居間在日本全國的廣泛普及，是必須等到二次大戰之後。戰後民主主義的時代，家族本位的時代，主婦的力量增大以後才開始，起居間才達成佔據所有住宅中心的位置。

在漫長人類居住隔間的歷史中，最後的勝利者是起居間，使廚房與餐廳臣服其下，放在家屋正中央的相撲競技場上來看的話，是不能不這樣說的。我在設計住宅的時候也是如此，但也不能說沒有一點孤單的感覺，因為是自我了結的，把它整理成小空間，因為它的未來可能不怎麼重要，我不得不這樣想。如果一旦決定了空間配置最後的勝利者的話，等於是說住宅已經不會有根本上的進步，也不會有變化了。

去你的起居間！應該是夫婦的寢室更重要吧！像這樣嶄新的發展不會是沒有可能的吧。

城是建築史上來自不明的突然變異

國籍不明，來歷不詳，看不出來是哪個國家的哪種建築變化而來的。
即使如此，日本城依舊威風凜凜，明亮地發出光輝。

我開始從事建築相關的書寫已有三十年，至今寫過古今中外各種類型的建築，不知為何，現在才察覺僅有一種建築不曾寫到。

就是城。

在高高的石垣上堆疊著好幾層屋頂的天守閣的城。關於這個，不曾記得有寫過任何一次文章。到底是為什麼呢？不曾寫過是確實的，那麼為何不去寫呢？也不是說對於城覺得有任何厭惡或反感。如果是那樣，註明理由就好。如果被問是喜歡城還是討厭它的話，我想好像是喜歡的。這樣邊寫邊回顧自己的過去，越來越確定自己的感覺，喜歡的證據是，現存的城我幾乎都已去參訪過，也曾推薦信州的松本城以及播州的姬路城給留學生和外國的建築人，無論如何一定要參觀。

即使這樣，我卻不曾撰有任何一文，這是因為找不到任何關於城要寫些

什麼、如何寫的切入點。這對我而言，要將它訴諸言語是很困難的。

其實，這個問題對任何一位日本的建築家都是共通的。我所認識的建築家，從戰前培育出來的大師到年輕的好手，從來不曾聽到有誰提到說關於城的什麼優點，或是任何相關的言論。這是從明治時期出現建築家以來都可以這麼說的事情，城並未成為建築家在設計上關心的事情。僅有少數的建築史學家把它當歷史研究的對象。

日本的歷史性建築，從種類來說的話，可分為住宅、寺院、神社、城廓、商店、劇場等等類型，在這每樣的建築上，明治時期以後的建築家都從其中汲取了設計上的養分。例如明治時期的建築家對寺院表示關心，因而嘗試了和洋折衷的設計，而大正時期的青年建築家是被能樂的舞台所魅惑的。到了戰後的話，桂離宮和伊勢神宮加上茅草葺的民家，被稱為「繩紋性的建築」，而吸引了年輕建築好手的注意。最近，連棟商店形成街屋群的美感也正受到喜好。

不只是在日本國內這樣，日本建築家將腳蹤伸到歐美甚至亞洲各地，從各式各樣的歷史性建築獲得各種想法，但是，為何只有對城是例外的呢？

話題變的越來越複雜了，所以下面只談日本的城的議題，而不談建築家不將城當作設計上興趣的對象的事情。

然而，另外一方面有個有趣的現象，就是世間人喜好城的為數眾多。城的粉絲的瘋狂度是深不見底的，將自己的家蓋成像天守閣那樣，還取名為某某城的怪人盤據在日本各地。會將自己的住宅蓋成像寺廟的只有僧侶別無他人，但將住宅蓋成像城那樣的人相當多。在松本和小田原也曾有那樣蓋法的商店。一般人對城的共同感受是那樣根深柢固的，已經消逝的城加以復原重建的案例也不勝枚舉，也曾在新聞看到有某市鎮過去不曾有城，卻說要復原天守閣的事件，引來專家們的取笑。在江戶時代初期因大火而燒毀的江戶城天守閣要復原的事情，也曾三番兩次不斷出現在新聞報紙上。在總選舉的時候，如果在分區立委的投票欄旁邊上接著順帶票選日本的歷史建築的話，結果一定是由城當選最高票無誤。

即便如此，在日本的建築設計界，既不反對，也不贊成，對城幾乎是投空白票。在國民和建築的專家之間，沒有其他建築會像城那樣存在著不同的評價。

各位讀者也是一樣，姬路城也好，松本城也好，希望在你們腦中回憶浮

168

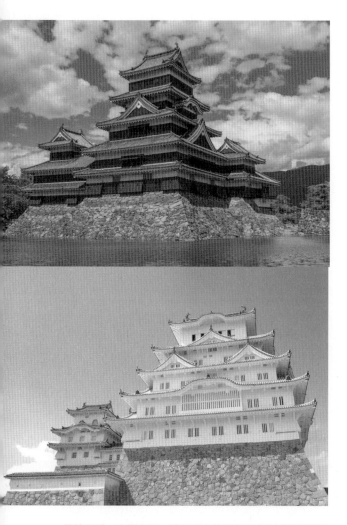

國籍不明，來歷不詳，看不出來是哪個國家的哪種建築變化而來的日本城。

現城的景象，難道不覺得有種奇怪的存在感嗎？好像不是日本的東西。可以說是國籍不明，或是來歷不詳，看不出來是世界上哪個國家的哪種建築變化而來的，即使如此也不會發育不良，而是威風凜凜，威震四方，潔白明亮地發出光輝。

天守閣看起來很奇怪，是真的有視覺上的理由，那是現在才想起來的。

難道不就是「雖然高聳卻是塗成白色」的緣故嗎？

只有屋頂層層疊而高聳的部分的話是與五重塔相同，而與法隆寺或藥師寺的五重塔趨於相似，但是以灰泥塗成白色是不可以的。自己想像將法隆寺的五重塔塗成全白地試試看，這種事情可以接受嗎？可以塗成白色的只有低矮的建築，如果是向天高高聳立的建築的話會令人困擾吧。

同樣的事情，在現代的超高層大樓上也可以這樣說。不曾聽聞全世界有塗成全白的超高層大樓。從新宿中心大廈應該可以看到前面的京王廣場旅館才對，那樣雖然偏白色卻不是真的全白。也不曾聽說法律上禁止蓋全白的超高層大樓，如果思考為何沒有的話，就是高的白色建築對誰來說都是具有違和感的，好像是有這樣的默契不是嗎？

以上單純是在假設性上的推論，那麼，為何大家都對太過高聳的白色建築具有違和感呢？

思考關於這個問題的時候，需要了解所謂白色這個顏色的特質。因為白色是不具備存在感的顏色。為何白即是無，如果被這樣問就很困惑，但也許從人類史上來說的話，不管是鐵也好岩石也好，大體上重的東西都偏黑色，

也許是因為有這樣的經驗吧。白色的東西，例如雪是輕的。所以向天聳立的建築物，卻是沒有存在感的話是很奇怪的，那樣的奇怪應該是任何人都可以感受到的吧。

除了這個本質上的問題，再加上一件事，就是城的形成歷史背景並不清楚，是出生不明的不幸。天守閣是有一天突然以它那高高的姿態出現的。就是織田信長的安土城。

那麼從歷史上的連續性是令人困惑的，即使是我也曾從教科書上學過「在那之前已經形成的金閣寺或銀閣寺那樣，附有望樓的二層樓造建築物，藉由織田信長一口氣向上延伸成為安土城的」。然而強而有力的反論說「藉由洋人而知曉基督教建築等等高層建築的信長，從歐洲拿到範本而創造了天守閣」。就是日本自生論與歐洲起源論的這兩個說法。如果從日本建築史上唯一怪異存在的角度來說的話，起源於基督教會也不是不有可能的⋯⋯。

茶室是世界上稀有的建築類型

四疊半的極小空間——茶室。即便空間很窄小，
也能在那裡獲得作為空間的自律性與整體性。

這幾年，關於自己過去從沒想過的某建築類型，左思右想地思考了許多事情。

Chyasitsu。

是的！就是茶室。當然，那樣令人生畏的領域，不可能是因為自己喜歡而一腳踩進去的，只是偶然我為細川護熙設計建造了工坊，又為他設計了「一夜亭」，以及為長久以來的友人德正寺住持的秋野等・井上章子夫婦設計了「矩庵」，任何一個都是因為受委託設計而成為契機，因而不得不去思考。

設計建造完成後交出去的時候，有了奇妙的感覺；就是交出茶室時變得很惋惜。這樣的事情，是從事建築設計至今沒有的經驗，自己也感到驚訝。

當初對於所謂茶室的建築類型（building type）的「私人性」是知道

172

的，真正應該說是「極私人性」，所以應該要自己為自己建造才正確。因此，四年前就為自己在地上六公尺高的樹上建了「高過庵」。

因為「一夜亭」與「矩庵」兩個茶室的契機，我不得不思考茶室這種建築，然後在「高過庵」的契機更進一步思考了茶室。茶室最大的特徵是狹小。狹小但空間很充實，而且作為不比宗教建築或住宅低劣的一種建築物是成立的。如此，它在世界上也是稀有的建築類型，它是如何產生的呢？

首先茶室是從飲茶的習慣來的，雖然這是過於基本的說法。據說在飛鳥時代曾經一度由中國傳來喫茶的習慣，但並未紮根就消失了。理由並不知曉。既有藥理效果，對身心也有益，為何消失了呢？

持續到現在的茶，就如同大家所知道的，由鎌倉時代的禪宗僧侶自中國引進日本，所以茶園位於禪宗寺院附近，當時只有僧侶在喫茶。就如「出了山門便是採集大和茶的歌聲」所說的那樣。

僧侶傳統的喫茶方式，現在鎌倉的建長寺仍然持續著。但以今日的茶道來看的話，是相當粗糙而簡單的飲法，說起來只是一口氣喝下去而已。

無論是補充維他命Ｃ，或者說是提神去眠，謀求的應該還是覺醒作用吧。當時的禪宗寺院，就算吃得十分樸實貧苦，作為武家政權幕府的精神支

持者，理應具有強大的力量，所以喫茶就成為精神性、文化性菁英要學習的知識，而在日本生根定著下來。

利休曾在大德寺習茶，而進入茶道。所謂的大德寺當然不用說就是具代表性的禪寺，所以看起來也像是從禪寺喫茶的習慣產生了利休的茶道。即使希望它的由來的可能性是這樣，但卻沒有批發商提供茶葉。如果喫茶只是禪宗寺院的習慣的話，寺廟自耕自飲就好，茶的批發商就不需要了。

從鎌倉時代榮西禪師引進茶葉，到利休在大德寺習茶為止，約有四百年歲月，在這期間應該不可能什麼事情都沒發生吧？茶並不只是作為飲料。前面是寫說「提神去眠」或是「覺醒作用」，但若從當時人們日常使用藥物的微弱姓，或是飲食中缺乏辛香料，或者空中毫無刺激物質來思考的話，茶對於他們如赤子般的肉體與腦神經細胞，無疑就像是興奮藥劑那樣的東西。喫茶就會十分興奮。如果是現在的話，政府一定會禁止。

如此被藥效顯著的東西，當時那些放蕩者一定不會放著不用的。

他們被稱為「BASARA大名」，這可不是我隨意取的名稱，是正式出自於《太平記》的典故。BASARA以漢字諧音書寫的話就是「婆娑羅」。

就像婆‧娑‧羅唸起來的語感那樣，並不是堅強的氣勢。而是無視秩

序、輕視傳統、暴亂狼藉、誇張亂調、豪奢奔放……。在室町時代的初期，大約是朝廷分為南北互鬥的時候，對朝廷的向心力或者足利氏的統馭能力還很弱，把那樣的脆弱當作是好事的守護大名們，在都城大道上招搖橫行，於是被稱為是婆娑羅大名。

這些婆娑羅大名，缺乏本來禪宗僧侶那樣趣味性的喫茶舉止，敗壞了婆娑羅的名聲。

直到數十年前，世間仍然稱那些將作為男人的樂趣就是「飲酒、賭博、消費」的人，抱持著「婆娑羅心態」。但當時和數十年前男子的消費方式不同，婆娑羅大名他們飲茶、賭博和購買舶來品。

集結同好，然後飲茶。但只有飲茶的話相當無聊，所以還要賭。賭的當然就是茶，當時稱為原產地作樂。與鬥犬、鬥雞是相同的。

順勢寫了與鬥犬、鬥雞相同，但其實內容有些不同。仔細想的話是大為不同，不同處在於賭的標的物。並不像鬥犬、鬥雞那樣賭錢，這邊賭的是超高級舶來美術品。

在婆娑羅大名中著名的是佐佐木道譽（高氏），他常穿著全身華麗大搖

大擺的走在都城的大馬路上，對於朝廷極盡暴亂狼藉之事，但他在和歌和連歌方面的造詣極高，是當代首席文化人。不僅是歌唱，對於繪畫及陶瓷器也眼光獨到，由中國明朝源源不斷採購當時稱為「唐物」的美術品而感到自豪。

在聚集同好開始賭之前，當然每個人要把自己帶來的東西放在面前，拿出全部的學識談論價值的好壞。他們並非為鬥茶而神魂顛倒，無非是想要誇耀自己對品嘗茶味的熟識程度，也不是在乎賭博是否賭贏，而是想誇耀自己對於美術品的鑑賞眼光。

不只是賭博，也泡澡。當時的泡澡是非常好的款待，稱附有泡澡的茶為「淋汗之茶」。

像這樣沏茶活動到底進入了何種場所、何種空間呢？實在的案例並未留下來，所以無從得知具體的事情。目前知道的僅有極少的事情；場所是在屋敷中稱為「會所」的房間。在房間北側的牆壁一側，繪畫、書法、陶瓷器和文房四寶等等密集的擺飾在那裡，可以說是為了自豪而擺設收藏品的藝廊吧。在這裡聚集同好，把各自帶來的東西並排在榻榻米上面，所以呈現像骨董店的店頭狀態。

沏茶的房間，或許是和會所之間以紙門相隔的「次之間」吧，風爐、茶碗、茶具等等一整套的道具，收納在稱為「台子」的移動式棚架裡，放置在地板上。這些婆娑羅大名們自己是不沏茶的。

會所不會只是為了茶的空間而已，所以這時候茶室尚未誕生。

婆娑羅大名們的鬥茶與淋汗之茶，在茶的歷史上被視為是異端，沒有獲得很高的評價，然而我卻想給予較高的評價。我也想跟同好一起去泡湯，同時誇耀收藏的美術品，拿起來撫摸看看。如此個人的慾望之外，從歷史的潮流來思考的話，對以禪宗寺院為據點開始持續發展的茶而言，當然其中是具有宗教性與精神性的寓意，但婆娑羅的大名們卻是藉著茶從宗教與精神上得到解放。如果說是面對什麼得到解放的話，就是在慾望上得到解放的。如果沒有這個階段，在那之後的茶道一定會變成何等的微不足道。

比如說，就算現在由利休確立了茶道，但茶碗或掛軸的鑑賞極受重視，這是在中國茶看不到的情況，可以說是多虧婆娑羅大名的影響才有的。

在茶的歷史上，婆娑羅大名確實發揮的重要的角色，因為他們茶得以離開寺院，除去了佛教氣息，下到凡俗世界，在社會上廣泛地形成新的樂趣。

我也注意到賭博的影響也意外的大。那是因為在賭場上，參加者得以超

越身分地位的緣故。若無法超越身分地位，賭博就無法成立。在賭博隨機的偶然性面前，無論是公家或是大名、市井小民都是全部平等的。假使有考慮到身分差別的賭博的話，賭博驚險緊張的趣味性就消失了，身分高者也就不會參加了吧。

還有一件重要的是，因為鬥茶而使參加者的審美眼光可以得到鍛鍊。賭的是中國傳來的高價書畫或器物，自己的賭物與對方的賭物價值判斷錯誤的話，會導致極大的損失，有氣度的審美眼光必須受到鍛鍊，和現在的美術品交易沒有兩樣。

以上回顧了茶的歷史，接下來是建築方面。

茶在世俗擴展開來的南北朝到室町時代，藉由稱為會所的房間舉辦鬥茶。所謂會所，具有人與人之間能平等相會的場所意義，而所謂的人與人，其實是有地位權力的人，聚集在會所，吟詠歌曲，彈奏琴笛，以茶行樂，鑑賞美術品。這樣的會所舉辦的最大活動是鬥茶。

會所是面南設置的，基本上是三間（5‧4公尺）乘以三間的四方形空間，因此稱為九間。此後九間成為日本房間的基本單元。

會所成為茶的中心，然而另外還有一種為數較少的茶的場所。就是追求

文學性與精神性的隱者，或者想遠離世俗的人們，在都城的郊外建造居住的草庵。自從西行、兼好等文人以來，這個國家具有影響力的文化人士有著離世而居的傳統，如果真的捨棄世俗的話，大可引退到遠離人煙的山中居住，但不知為何卻喜好「隱於市中」，從林間可以眺望都城人家屋頂的地方，在此結草為庵，這些人也是喫茶的。房間是1·5間四方的四疊半榻榻米大小。在四疊半榻榻米的中間圍爐裡，自己沸水沏茶而喫。

在都城中心的婆娑羅大名們，在他們所建造的會所裡。而在四周都城邊緣圍繞著捨棄世俗的人，建造1·5間四方臨時建築的草庵裡，各自喫茶。

這是利休尚未登場前喫茶的光景，但在這個室町時代的光景，與戰國時代利休的登場大約二百年之間，有個不可忽略的現象發生。

在都城邊緣遠離世俗者專用的四疊半空間，被正式引進都城的家屋角落建造起來，並不是作為一般的房間，實際的例子就是作為書齋；從這裡可以找到實際的案例來介紹了。會所也好草庵也好，都只能藉由文獻得知，並無實例留傳下來。在銀閣寺寬廣的敷地裡，面對銀閣寺建造的東求堂往東北向的一角落，留傳下來稱為同仁齋的四疊半建築的實例。即使是小小的房間，為了讀書還是設置了書院與棚架，小小的卻可以靜下心來適合讀書的地方，

成為很有味道的空間。足利義政曾在此讀書寫信。在日本的家屋中開始出現了九間的空間，接著四疊半的空間也被置入家屋中。直到現在脈脈相承，房子當中最小單位的四疊半就誕生了。

會所是面向庭園，並且被設置成面向南方，相對地四疊半的空間是被放在北側的一個角落。

然而，不久之後，在會所鬥茶的時代結束，也不再以茶興賭，變成以一般文化性興趣而聚集的茶會（稱為「茶寄合」）。不只是鬥茶消失，取而代之的是以歌唱、音樂等等可以使人對等聚集的會所，也用心設計出單純以喫茶為樂的房間，茶室因而形成。茶室不像九間（十八疊）那麼大，是四間（八疊）或是三間（六疊）大小。從九間的會所開始的茶空間，發展到了四疊半的茶室。今天一般所說的茶室就這樣誕生的。從整個大潮流來說的話，在會所的茶會舉辦的鬥茶與在茶庵的一人茶，二者融合了。招來少數的客人，深深品嚐主人所沏的茶，同時鑑賞茶具與書畫。蕭穆寂靜的文學性與精神性是從草庵來的，鑑賞藝術品和品茗是從鬥茶開始，少數人取其二者之間而做成茶室的。茶室成立的時期是在室町時代的末期，大約是利休的前前代師承系譜上的村田珠光那時候開始的。四疊半的茶室稱為草庵風茶室，今日

180

聽到茶道時意象中的茶室是在那時候誕生的。現在茶室的原型無出此外。

再來思考一下四疊半的茶室吧。

首先是火的問題。無需贅言，對人類而言火具有特別的意義，人類有聚集在火的周圍的習性。也許是在那裡有食物和溫暖，就算是從這樣的實用性產生的習性，當人看到火的時候是不會厭煩的，而且心中會有安全感。火在人類想像力的深處，具有驅動的能力。一個空間，只因在那裡有火，就能統整事情；進入那裡的人，就能感受到作為人類的整體性。即便空間很窄小，也能在那裡獲得作為空間的自律性與整體性。

接下來是所謂四疊半的問題。四疊半是1・5間四方的正方形，比起長方形更具原型的性格。三間四方為九間，二間四方為四間。中世的日本家屋以九間為基本，近世與近代以四間也就是八疊為基本，從這樣的事情就可以了解四方形的原型性吧。所以在更狹窄的1・5間四方的四疊半，再更小的話就是一間四方的二疊，這樣作為房間是無法成立的。就是四疊半才是具有極小意義的原型。

四疊半在中心放置火的話，可以進去四人。在火的周圍坐著四個人。坐著是需要半疊，躺著是一疊，所以四疊半的面積四個人都可以躺下來。這樣

的四方形容納了四個人坐臥的空間。

無論是從面積大小，或是可以容納人坐臥的事情來看，這樣一定是住宅的原型無誤。

或許是偶然，也或許是必然，有火的四疊半與日本住居起始點的繩紋住居是相通的。繩紋的住居是中央放置爐火，以四根柱子支撐屋頂，它的面積也約略是四疊半。從面積和柱子的位置來看，適合四個人的坐臥，可以供父母和二個小孩生活。

也可以說四疊半的茶室回歸到了住居的原點。

四疊半茶室的成立在建築的歷史上不得不說是極為珍奇的現象。一般在全世界也好，在日本也好，建築的發展說起來是很複雜的事情。宗教建築或是住宅也好，經常都是這樣複雜地發展過來的，而茶室因縮小且單純而受到矚目。它的原型與原點的事情受到關注。

在四疊半的茶室當中，與茶相關的人際關係也改變了。如前所述鬥茶是以賭博的魅力，使得參加者處於對等的狀態。人們超越身分對等地以茶為樂。但並非是自己沏茶，而是服侍者在別的房間沏好之後拿過來獻上的。也可以說婆娑羅的大名們是在別人的協助下才得以品茶為樂。

四疊半的面積是從草庵來的。在草庵裡面因為是獨居，所以坐在爐火前的人，只能沏茶給自己喝了。茶具的選擇也好，室內的擺設也好，所有的都要自己來。然後，在這裡偶然有親友來訪時，腦中浮現親友臉龐的同時為他挑選茶碗。切花插花，掛起畫軸，然後拿出備好的茶，歡喜款待。

如此草庵一人茶的方式也被引進四疊半的茶室。招待方與被招待方之間清楚的區別開來，主人一人，而客人是一人或幾個人。茶的空間是主人一人所設定的世界，少數的客人被邀請進入品味主人的世界。

因為茶自成一個世界，因而產生所謂茶人的職業。到底是四疊半的茶室促成職業茶人的出現，還是在職業茶人形成之後才確立四疊半的茶室空間，已是不可考的事情，然而四疊半的茶室是與茶人成為組合出現的。

目前所知最初的職業茶人就是村田珠光，據傳他是草庵風茶室的祖師爺。

村田原是奈良的和尚，來到京都尋求大德寺的一休禪師的教導，受到禪宗的影響而產生了「侘茶」。在理論上也好，藉由「冷」和「瘦」追求終極的蕭穆寂靜之美。草庵風四疊半裡的侘茶，在室町時代末期，終於確立了和今日相連結的茶與茶室。

進入由爐分割出的狹小房間裡，由主人泓的茶給少數的同好來喫，鑑賞茶具和美術品來取樂的品茶方式，與今天的茶道一樣並無改變。這麼一來，茶道的始祖就是珠光，這麼說表村田家與裡村田家應該引領茶的世界才對，為何今天的茶卻是千家的呢？心裡應該會跑出這樣的疑問來。這周邊的問題等哪天再來談論吧。

那麼利休到底對於已經確立的侘茶與草庵風茶室做了什麼事情呢？一般來想的話，珠光作為祖師爺所做的已經足夠了，利休不須要再做什麼才對啊！

茶室中爐的存在意義

我在京都寺廟的庭院裡建造了樹上的茶室。茶室已經建好，就快要啟用的竣工前夕施工中，體驗了件有趣的事。那所寺廟的住持秋野等與井上章子夫婦正在學習茶道，茶道師傅小川後樂偶而會來拜訪，登上了已經蓋好的樹上茶室，坐在地板上眺望視野很好的庭院，大體上很喜歡的樣子，就說道：

「茶室啟用儀式由我來好了。」後樂先生是小川流煎茶的第六代本家師傅，位居煎茶界的領導地位。

到這裡都是令人高興的事情，但最終做了唯一的要求。「不要砌爐。」

他爬上來時先這麼說，下去的時候又重覆一次「不要砌爐。」

樹上茶室的樓板為了設置火爐而挖了一個洞，他看到這個而質疑了一下「為什麼？」剛開始不知道他的意思。我認為茶室應該要附火爐才對啊。

臨陣磨槍也必須要先查清楚才行。章子夫人匆忙地跑到書店幫我買回來小川後樂監修執筆的《煎茶入門》（淡交社出版），一頁一頁的看裡面的照

片，竟然沒有任何一張照片設有火爐！都只是在榻榻米上面放入一個小炭爐，上面放著土瓶而已。秋野先生至少學的是煎茶，而藤森作為建築史學者也至少聽過或看過幾處煎茶的茶室，兩人竟然都看走了眼，沒注意到煎茶的空間沒有設爐。注意到沒有爐的這件事情，是需要高度知性的驅動，我並不是要談這樣層次的話題，而是說我至今對於煎茶毫不關心的結果，所以沒辦法。

後樂先生對於破壞規則在樹上建造奇形怪狀的茶室竟全然認同，但只有拒絕一件事，就是砌爐。爐是煎茶之敵。

對於煎茶不清楚的讀者應該很多，所以先簡單地回顧一下。茶的喝法有兩種，就是抹茶與煎茶。將茶葉以石臼磨成粉末之後，以熱水溶解來喝的，例如千家的抹茶，這在茶道的茶席之外幾乎無法看到。另外一種是將煎過的茶葉注入熱水，來喝它煎汁的煎茶，一般餐桌上的幾乎都是這種的。

哪一種才是古老的喝法呢？一直以來都認為是簡單而輕鬆的煎茶，但從歷史來看好像抹茶才是原始的喝法。在室町時代，榮西禪師從中國將茶引進來時，中國也好日本也好，據說都是飲用抹茶。想起來是那麼的麻煩，但如果回顧歷史，茶並非像今日的日常嗜好品，而是非常好的藥物，確實抹茶比煎茶還更具藥效。總之，因為把茶葉全都喝下去了，有效成分在瞬間就滲透

186

進入體內。

首先是茶進日本來了，然後逐漸廣傳，成為日常嗜好品，賭上中國傳來的寶物或其他東西（我想連女色都賭），所以出現連茶產地也賭的豪奢婆裟羅茶，接著有與其對抗而追求精神性的「侘茶」產生，在那樣的潮流下，千利休集其大成，決定性地成為承續至今的茶道主流。一直到這裡如眾所周知的，都是抹茶。

那麼煎茶是什麼時候、在哪裡產生的呢？這件事似乎是不清楚的。在《廣辭苑》裡的煎茶式的項目裡記載著，「批判江戶中期的抹茶方式，追求高雅的茶味品嚐，與文人精神而創設的」。在那之前是沒有煎茶道嗎？已知江戶時期的文人石川丈山也曾用過。當然如果不是這樣的話，東海道五十三處山凹處的茶屋，就會變成是供應抹茶了。彌次先生、喜多先生在抹茶的「點前」茶道作法又是怎樣的呢？

批判表千家、裏千家（之外還有武者小路千家）的形式化，以及與幕府或朝廷臍帶相連的茶道，改以追求高雅的文化性及市民自由的品茶流派自居的煎茶，是出現在江戶中期。如此煎茶的潮流中，扮演著重要角色的是京都的醫生小川可進，就是後樂先生的祖先。

這些事情透過書本的閱讀，終於逐漸了解小川先生的話「不要砌爐」的意義。爐作為煎茶的敵人，是父親的敵人，也是祖先的敵人。

對於小川的發言，讓建築史學家藤森老師震盪不已。關於茶室的事，第一次感到震撼。關於茶的空間的意義、茶室的歷史，已有先前的建築家、建築史學家極盡能事地調查和論述，我想不會因神秘登場而令人羞愧的事，所以十分放心，然而結果不一定如此。所以震盪不已，像獵犬初次嗅到新獵物的味道那般地抽著鼻子。

爐，是爐啦！爐被煎茶的始祖視為是敵人的事情，不就是因為由千利休所完成的「侘茶」草庵風茶室的本質，就是那個空間的核心是爐嗎？

敘述茶室的歷史，論述那樣獨特空間的書為數不少，然而在這些論述當中，幾乎是無視爐的存在。專門以狹小的平面與多采多姿的設計為思考的對象，例如如何做到比一坪稍大的極小空間，或是床之間是如何設計的（甚至談論說豐臣秀吉在利休的茶室裡坐在茶之間的可能性），或者如何讓人不會覺得狹窄的設計巧思等等，是被談論的議題。未曾聽聞注意到爐的茶室論。

那麼，就讓獵犬不斷抽動鼻子追索下去吧。

冷靜思考的話，比一坪稍大的空間還要刻意設置火爐，真是奇怪。只要

188

像煎茶那樣拿個小爐火進去，或者像廚房那樣在後場煮好開水後再遞進去；雖然可行的手法有很多，但為何「侘茶」的門派卻是那麼執著於設爐，是想到達像待庵（是經過確認由利休設計而唯一現存的茶室）那樣，在一坪多的總面積中砌座爐來的境界嗎？

回溯茶空間的歷史的話，就知道最初是沒有爐的。後側是有傭人站著，把茶送到座敷來，讓主人和客人在那裡飲用。作為接待客人的方法來說，現在大致上的家庭也是這樣做的，這樣很普通吧。既不是火鍋料理，我們也不會把喝茶用的瓦斯爐放在餐桌上煮開水吧。

瓦解如此理所當然的事，在飲茶的空間裡砌座爐火來的，終究是「侘茶」的門派。除了刻意將寬廣的座敷變成狹小，還併行地開始砌爐。

我想砌爐有二個意義。一個是主人可以自己沏茶，不再由傭人遞送茶水，而由主人沏茶後端給客人，產生只有主、客人在的場域。即使這樣，拿個小火爐進去應該也是可以的。「侘茶」也是有所謂「風爐」的移動式爐，冬天就用固定的爐，夏天就使用風爐，分別使用。

為何要刻意切開地板來設爐的思考重點，是在當時都城的上層階級家中，爐或是灶在空間上的地位。爐與灶是附設於廚房，而廚房是傭人專用的

工作空間，如果主人的座敷空間是列為首位的話，廚房只能敬陪末座，是在內側而無法拋頭露面的。在建築的作法上爐灶也和座敷完全相反，設置在落地的土間，或是與土間一體的板與板隔起來之間的地方，抬頭往上看的話，可以看到裸露的圓木樑黑黑地架在那裡。當時的農宅整個是這樣的作法。都市之中的上層階級的家中，只有設置爐與灶的廚房才像似農宅的作法。都市之中唯一鄙陋的是廚房空間。在那個廚房空間的機能上或意象上佔據中心位置的是爐與灶。當然火在其中白炙地燒著。

作為有爐才有火的廚房空間，與鄉下的農舍是相關聯的，再由農舍往前追溯的話，就會直達繩紋時期的豎穴式住居。以利休為首的「侘茶」的開拓者們，應該不知道繩紋時代住居的形式。當時像長了毛一樣的豎穴式住居的農宅，只要到了鄉下就會看到好多，所以在都城裡洗練的、文明或文化的相對性極致就是爐，這些人一定意識到作為爐的中心的火準沒錯。

如果是這樣的話，利休就是將火帶進茶室的確認現行犯。因為這樣，才必須要在茶室中切割出爐的空間。將火投入了所謂茶道這個上流階級的、洗鍊的文化行動之中的是利休。

將空間限縮到一坪，這樣的舉動亦非尋常。在這樣狹窄之處，令人感覺不

到狹窄感的床之間的設計也非比尋常。將茶碗做成黑色也很厲害，確實美感並不平凡，但將火投入茶室空間的方法就更不平凡了，不是嗎？無需贅言，火這種東西是比美感的問題更具深層存在的意義。

茶室的核心有火。新的茶室理論是透過火的問題才能書寫的不是嗎？從京都搭新幹線回家的途中想到這件事的是茶室開幕的一週前。

已經打開一個洞的爐怎麼辦呢，希望在這裡交代一下。現在這樣也不可能再把它填起來了，所以裝了水盆上面浮著花卉。火來水淹。那麼，到底會變成怎樣呢。

第四章
發明與巧思

羅馬人偉大的發明

玻璃這種材料，即使存在，看起來卻像不存在，有如魔術般有趣。

人類製造玻璃是很古早以前的事，據說最早製造出玻璃的是四千年以前的埃及文明。日本彌生時代的遺跡也有玻璃製的身上裝飾物出土，而奈良的正倉院仍傳留下來幾個波斯傳來的像紅酒杯的器物。

因為玻璃是貴重的東西，最初只是作為王族身上的裝飾或者是特殊的食器，後來集結一定程度的製造量之後，一定有人開始想「在建築物上試用一次看看吧」。某個羅馬人想到也許可以做出透明的玻璃窗戶來。

是建築家，還是玻璃的匠師，當然是不清楚的，但對我來說真希望是個建築家。平日會吹入寒風或飄雨的窗戶，總是會要想想辦法，某個週日的午餐後，看著剛剛喝完紅酒的玻璃杯，忽然想到⋯⋯

波斯、中國或是日本過去都產過玻璃，但很可惜並未因此發明玻璃窗。在中國或日本，可以取得薄而強韌又具優良透光性的紙，就那樣結束了問題。有時也會因為受惠於自然在日本就是障子紙窗，中國也只是在窗上糊紙。

194

的資源，反而使得技術不會發達的情況。

那麼那個巧思的羅馬人，不等到週一就衝入玻璃工坊，一邊大叫「我要平的玻璃」。在那之前，不管是身上的裝飾物或者是食器都做過，就是不曾做過平而透明的玻璃，匠師雖有點困惑，但並非沒有勝算。

做杯子的時候，首先是把玻璃吹成球狀，球的尖端剪開一個洞，然後將吹管轉一轉的話，離心力就會把洞擴大成為杯口的形狀，這樣還不能停，再繼續轉的話，不久玻璃就成為盤狀，最後應該可以變成平板狀。試著做做看，果然變成這樣。

因而世界最初的窗用玻璃就此誕生了。

我在群馬縣的玻璃工坊曾尋求體驗，如果可以是厚的、而且凹凸很大也沒關係的話，做起來並不會很困難。

看看羅馬人做的窗玻璃，現代人能夠看出這是用在窗戶的玻璃的應該很少吧。直徑約15公分、厚約5公厘左右的圓盤狀，中間鼓起來，從吹管切開來的痕跡就像肚臍一樣留在上面。

在現代人的眼中，這塊玻璃只不過是像牛奶瓶底的玻璃放大兩倍的樣子而已，羅馬人卻是何等地雀躍叫說：

「皇冠玻璃。」

顧名思義，在他們看起來像皇冠那樣。正確地說，並不是羅馬人而已，也許在那之後的人都這樣稱呼它。

以鉛條當框，將幾面這種大型牛奶瓶底接起來，就成為大塊的平面，然後嵌在木框裡，就產生了世界上最早的玻璃窗。

圓形的玻璃用鉛條連起來並排形成的玻璃窗，在羅馬時代之後的歐洲地區仍長期持續製造著。如果在歐洲的古老市街當中散步，就會看到厚實的石牆裡開著小窗，窗戶使用著皇冠玻璃。當然就算不是羅馬時代的玻璃，也一定是至少數百年前或是百多年前的東西，即使四方形玻璃開始出現之後，這種玻璃窗仍以一種古老的形式而受到愛好。

今天在歐美建造以前田園樣式的建築時也還在使用，而日本的建築家白井晟一在昭和十二年（一九三七）蓋的作品歡歸莊上也使用這個。

其實，我也是愛好者。雖然已經不用圓形的了，而是將四邊形玻璃用鉛條連結成框，在我的作品裡一定使用。只是價格不便宜，有時只能在玄關門面的位置稍微用一些。

十年前，在建造神長官守矢史料館初次使用的時候，並不是稍微用一些

而已，而是全部的玻璃窗全用上了，只能使用德國製的手吹玻璃。和普通的玻璃比起來，當然很有味道，然而不只是展示大廳連事務所的窗戶都用了手吹玻璃，真的需要反省一下。事務所內的大叔們往窗外眺望所看到的景色，變成有點扭曲了，就像下雨的時候，在靜止的車內往車外眺望的景色一樣。

這樣還學不乖，我二年前在秋野不矩美術館的辦公室用了更大的面積，但是成了應該被罵的理由。辦公室的窗戶面對前面的庭園是敞開的，用這種玻璃是為了防止遊客對辦公室內部一覽無遺，這是相當有效的。雖然不是半透明的玻璃，卻看不出裡面人的表情或是文書內容。但是雖然看不出人的表情，卻可以分辨人是站著或是坐著。在手吹玻璃的表面會有凹凸，或是小氣泡被封在玻璃裡面，有各個製作過程的階段，只要配合用途來選用，是可以期待有好的效果。

現在的我為何執著於以前的技術呢？後來曾經想過，是為什麼呢？

歷史研究是我的本業，所以想試試古老的式樣，這樣在知性上的好奇心確實是有的，但關於這件事，基本上只要視覺上好就做了。但到底討厭現代玻璃的哪個地方？我想是討厭現代的玻璃，覺得以前的較好。

仔細思考的的話，是討厭現代玻璃「透明得看起來像沒有的樣子」。

玻璃本來就是想做到「看起來像沒有」的那樣，孜孜不倦持續改進，期待這樣結果的玻璃使用法，是在我的最新作品（熊本縣立農業大學學生宿舍）才剛試過，想到這裡……就只好暫時停筆休息。

我也希望有一天可以認同現代的透明玻璃，但話並不能這樣說，總之，就算這樣，也還是會繼續說討厭它的話。

即使存在，看起來卻像不存在，像這樣變魔術般有趣的材料本身是如此，但對於使用魔術的方法還是有所要求的。我是不能容忍盡可能除去窗框或窗櫺，只使用大片玻璃的方法。在那裡什麼都沒有，雖然有室內外之別，卻只使用連續玻璃的方法我也不能接受。就像是詐欺的感覺。

至於我的最新作品，在設計大廳面向中庭的開口部時，豎立幾根大圓柱，採用大鼓削切法（圓木的兩側削平），然後在柱子之間嵌入一片玻璃。那就像是走在山林步道之間，透過樹林之間突然可以看見對面的景色那樣。透過大廳的圓木柱之間可以看見中庭的景色，希望這樣有趣的空間演出而已，絕對不是著眼於在那裡什麼都沒有的事情。並非要變成什麼都沒有，只是想強調圓木柱的存在。是為了強調什麼的存在，而使玻璃幾近於無的狀態的手法。

如果希望眺望外面美麗景色的話，窗戶要怎麼處理呢？我的話就會使用透明玻璃，然後植入縱橫的細線。外面的景色雖然可見，為了確認所謂玻璃的透明性的存在感，而使用細線來暗示。如果希望沒有線條影響視野享受外面的景色的話，打開窗戶就好了啊！那樣的舉手之勞，就請自己付出勞力吧。

可以接受玻璃是「石頭」嗎？

為了讓玻璃有視覺上的實在感，把玻璃想成是像水晶那樣透明的石頭的陶特，而把它染上顏色，像帶有顏色的水晶那樣。

比較現在和過去的建築物最大的差別，就是室內的明亮度。如果原始人進入現代的建築物內的話，不知道會怎麼想。就像現代人會對洞窟的陰暗感到畏怯一樣，原始人無疑地也會對室內的明亮感到畏怯。也許會以為到了另外一個世界。

讓室內能夠如此明亮的，就是玻璃。玻璃能夠堂堂皇皇的使用在普通房子上，是經過很長很長的歷史。前面一節已經提到，小片的手吹玻璃在古代已經出現，也說到在那之後一千數百多年漫長的歷史過程，然而玻璃在手吹製造的階段，仍然是面積小而昂貴，除了用在教會與王公貴族的館舍之外，是很難普及化的。

突破這個界限的當然是英國的工業革命。從用手工吹出玻璃，轉變為用機器製造玻璃之後，才可能大量生產。

200

建築家們好像引頸期待很久那樣，開始建造大型玻璃的建築，使光芒四處漫射……其實不是這樣。建築家的反應意外地遲鈍，停留在只是擴大窗戶大小的程度而已，並未以玻璃為主題展開果敢的設計。

真正面對與處理玻璃的，是英國的園藝師約瑟夫・帕克斯頓（Joseph Paxton）這位大叔。發明鋼筋混凝土的是法國的園藝師約瑟夫・莫尼爾（Joseph Monier），而這次建築家還是輸給了園藝師。

園藝師出身的帕克斯頓，企圖將殖民地運來的椰子樹等等珍奇的熱帶植物在寒冬中培育成長，而注意到開始便宜販售的玻璃。他在鐵骨的構架之間嵌入平板玻璃，做成了今日的溫室。這是一八四〇年左右的事情。以日本而言，大約是天保年間。

帕克斯頓接著在一八五一年在倫敦完成了人稱「水晶宮」而史上著名的萬國博覽會場，將玻璃建築無限的可能性，在技術上或形式表現上明白的展現出來，然而在當時的建築界，除了極少的一部分人之外，一樣是反應遲鈍的。為何那麼的遲鈍呢？這樣的話題一直都是這樣，都是思想意識成了阻礙。

十九世紀建築家的腦袋裡面，塞得滿滿的美學典範就是希臘、羅馬或者

哥德、文藝復興等樣式，毫無玻璃容身之地。正確地說，應該是容不下使溫室成為可能的鋼鐵和玻璃。建築家熱衷於大理石柱頭的裝飾，或是柱身微妙的曲面。至於如鋼鐵玻璃這樣的材料，歷史和由來尚淺的材料，都被認為是溫室、工廠或是車站月台的屋架等等實用建築專用的東西。

整個十九世紀，建築家並未超越園藝師的水準。如果從內部來看現代的建築界的話，流行著所謂「高科技」的說法，就是如何引進先端的技術來做看看。但建築的所謂高科技也不過是鋼鐵與玻璃，頂多再加上鋁而已，從電子技術或生物科技的技術來看的話，不得不說是落後百年以上。

建築家正式面對與處理玻璃是何時的事情呢？又到底是誰呢？

在科隆，時間是一九一四（大正三）年，如同其名的建築物

陶特的作品「玻璃之家」，1914 年。

「玻璃之家（Glass Pavilion）」誕生。設計者是日本人熟悉的早年的布魯諾・陶特（Bruno Julius Florian Taut）。在日本，陶特是以首先讚譽桂離宮等日本美學而知名，但從世界的角度來看，他是最初以運用玻璃而得到優異成果的建築家，因而名留青史。

陶特在日本被雙重誤解，不得不在此說明。其一是關於「桂離宮的發現者」這傳說。不管怎麼說，這真是個錯誤。當時只是一群京都的年輕建築師認為，陶特對於桂離宮的美感應該可以理解，所以陶特到日本後隔天就帶他過去參觀，果然如同預期，陶特很喜歡，就這樣而已。日本粉絲對陶特的另一個誤解，或者是說不理解的是，陶特在世界建築史上所做的事情，彷彿無人知曉。比起對桂離宮的啟蒙，還有更重要的決定性成績留存下來。

那就是「玻璃之家」。終究是被拆毀了而無法看到，然而數年前在德國與日本舉辦的陶特展上，展出精巧的模型，讓我眼睛為之一亮。真是對陶特十分失禮。直到看見模型之前，並未認知到它和帕克斯頓的溫室在本質上的差異。帕克斯頓將玻璃弄成像折紙鶴那樣的凹凹凸凸，就像水晶那樣，所以被稱為水晶宮，而陶特只是做的更像水晶那樣頭形的突兀造型而已，我當時只把它當作是類似的東西而已。

見到模型令人驚嚇，首先是，顏色！原想說是像溫室那樣鑲嵌著透明的玻璃。但並不是，陶特的玻璃之家是以黃色為中心，加上青、赤、紫等顏色的玻璃，使得室內充滿帶顏色的光。即使不是原始人，只要踏入其中一步，好像就會懷疑是否已到極樂世界。鐵製的螺旋梯迴轉的同時，就像在五彩光中向上爬昇。

還有一件驚奇的事，就是玻璃磚的存在；一樓外牆整個是玻璃磚砌了一圈，連二樓的樓板也是玻璃磚。

染色玻璃和玻璃磚，是現在也好，過去也好，在溫室裡是看不到的。為何陶特在玻璃之家積極的使用這二個作法呢？我推測這個理由是：

「在他眼中玻璃是薄的石頭」。

對於建築相關者以外的讀者來說，說不定比較難以實際感受這件事，然而在二十世紀的建築家們站在玻璃面前，被課以一個問題：像玻璃這樣的東西，你是認為它在那裡什麼都不存在，還是認為有個像水晶般透明的薄薄的石頭一樣？這真是個寓意深刻的問題，還是個傻瓜問題？然而就像是禪學問答般，站在大塊玻璃的前面，陶特、葛羅培斯、密斯等人，堪稱當時世界上最先端的德國年輕建築家們確實都深入思考了。

陶特與密斯的答案都是，玻璃是石頭的一種。葛羅培斯的答案是，把玻璃當做就像什麼都沒有那樣。

把玻璃想成是像水晶那樣透明的石頭的陶特，為了讓玻璃有視覺上的實在感，而把它染上顏色，像帶有顏色的水晶那樣。

牆壁和樓板都使用玻璃磚，正是把它當作石頭來用的證據，玻璃磚像石頭那樣可以層疊砌造而獨立站起來。這是和必須由鐵骨支撐才能成立的溫室的玻璃，在根本性質上是迥異的。園藝師的玻璃建築，雖然遠眺全是玻璃一色，可以說是水晶宮，但是靠近確認的話，支撐構造的卻是鐵，玻璃只是像小片的魚眼那樣貼在上面而已。是植入鐵骨的假水晶。

陶特作為一位建築家，追求的是百分之百的水晶建築，而驅使有色玻璃和玻璃磚來達成它。當然他也使用鋼骨，卻和溫室做法不同，讓它不會醒目。

陶特、密斯與葛羅培斯對於處理玻璃方法的基本差異，在那之後絕非把它埋沒，如果不知就覺得沒什麼，注意的話就會看到以恐怖而深刻的分裂狀態持續下去。在這裡轉到專業的話題，陶特將玻璃當作是石頭的概念由密斯繼承了下來，受納粹逼迫而逃到美國的密斯，做出了像水晶那般透明而深

具韻味的超高層玻璃大廈。同樣亡命美國的葛羅培斯，乍見如同密斯一樣，然而他著手的超高層玻璃建築卻是味道淡薄，缺乏深層的感受性。

日本的超高層玻璃大樓，大部分是屬於哪一種的，則無需贅言了。

鋼筋混凝土是園藝師的大發明?!

世間對輕盈大架構的需求，最後由園藝師從植栽盆得到靈感……。

忘了是誰，只記得曾經從大阪以外的人士聽到這樣的說法。說大阪能誇耀全國的文化人，只有司馬遼太郎和安藤忠雄二人，而能在世界上知名的只有安藤一人。事實上，從大阪出發，不論在巴黎也好（世界教科文組織的冥想空間），紐約也好（近代美術館的大展覽會館），威尼斯也好（班尼頓Benetton的美術館），設計全世界通用的只有安藤而已。

能使難波的安藤轉換成為世界的ANDO，並非因為他曾是拳擊手或是因為是自學建築，不是這些世間喜歡流傳又不具確定性的傳說使然。在這些安藤傳說中，我所確認過的事實是，在還沒有什麼業務的時候，事務所的大夥們是以臉盆吃泡麵的，即使生意興隆的現在，事務所也只有一支電話，沒有秘書或事務人員，工作人員從準備鉛筆到影印都是自己來，到這種程度啊，還有一件事情是，在建築界吃燒肉速度最快的人，也有這樣的傳說，但這些事情都不足以讓安藤蛻變為ANDO。

是有技法的。就像柔道選手古賀的過肩摔一樣，只有一個絕招。靠著「清水混凝土」這個過肩摔的絕招，先是讓日本的前輩建築家們摔倒在在榻榻米上，接著把世界上的強手摔飛出去。所謂的清水混凝土，就是鋼筋混凝土構造上不要貼磁磚或者是塗刷水泥，以剛打完混凝土的肌理作為表面，是法國開始的構法，已經約有百年的歷史。

這樣古典的技術，為何連發源地的歐美的前輩強者都紛紛落地呢？應該不是因為ANDO腿短重心低，適合柔道的體格致勝的緣故吧。真正可以說的是設計的秘密，或者是它的歷史背景，被那邊的選手，也被這邊的選手隱藏起來了吧。

首先為了探查那邊的隱情，先回溯看看鋼筋混凝土的起源。

所謂的混凝土是由水泥與砂礫（含沙）和水混合之後變成堅固的東西，它的起源非常古老，可以遠溯到羅馬時代，使用天然水泥的混凝土，曾經用在體育場或者水道橋等等許多建物上。混凝土是非常強而能抵抗壓縮力的，對於拉張力或扭曲力（內部有扭曲的力量在作用）是脆弱的，所以只能使用在只有壓縮力作用的壁體或是拱的構造上。

只要對拉張力有弱點，就無法因應所謂近代這個時代對輕盈大架構的需

208

求，但是一位法國人找到了解決之道。在十九世紀中葉，一位上了年紀的園藝師約瑟夫・莫尼爾（Joseph Monier），做出了植入鐵線的混凝土製植栽盆。關於那天的畫面終究未流傳下來，但要想像並不困難。這位大叔用混凝土製造較便宜的植栽盆，取代日常使用的陶缽，但這樣容易因植物的根生長馬上破掉，於是拿鐵線來綑綁補強。然而有個晴天在太陽下山之後，有人說是在一八四九年，莫尼爾正眺望著用鐵線綑綁破掉的植栽盆時突然想到，乾脆從一開始就把鐵線放進混凝土中會如何呢？

中獎囉！這天，就這樣發明了壓縮力由混凝土承受，拉張力由鐵材來承受的鋼筋混凝土的原理。

然後，這個原理在明治中期引進日本，但即使土木技術人員或建築家也理解它的原理，在應用部分上還是有一件無法擺脫不安的事情。就是重要的鋼筋如果因為混凝土的水氣而生鏽怎麼辦？在某個工程裡面，先用油紙把鋼筋捲起來，在打混凝土之前才把油紙拿掉。東京車站的設計者辰野金吾，當初雖然設計了鋼筋混凝土結構，但因無法完全消除對鋼筋生鏽的不安，而變更設計為磚砌結構。其實水泥的鹼性成分會防止鋼筋生鏽的。

水泥、砂礫與水混合攪拌，當中插入鐵棒，放個幾天就可以成為比石頭

還堅固的人造石。這樣有如鍊金術偽造的性格，使認真的建築家感到不安的同時，對世上許多的發明家或愛好者也尚未發揮它的魅力。再怎麼說，在庭園裡自力製造的、強力的構造物，這三件合為一體的東西還是在人類歷史上初次實現了。

愛迪生將整個建築物，就像鑄造物從胚模裡面拉出來那樣，發明了鐵筋混凝土住宅（雖然沒有任何人委託他設計）。就像法國的郵差先生薛瓦勒（Joseph Ferdinand Cheval）一點一滴做出來的「薛瓦勒的迷宮」也好，洛杉磯的「華茲塔（Watts Towers）」也好，都是連一般素人也可以處理的強度無比的細泥工，是鐵筋混凝土的性格使得這些成為可能的。說到高第的造型，沒有鋼筋混凝土的話也是辦不到的。

在日本的話，昭和初期德島出現了庭園匠師三河義行，和工匠一起攪拌混凝土，在庭園前面做出造型像岩山外貌的附屬小屋和狗屋。

但是大多的日本人，站在這種鍊金術性質的材料前面，想像力貧乏到只能做到仿造木頭那樣的程度。例如擬木工法。根據我的擬木史研究，明治三十年建設新宿御苑時出現了庭園中的橋，以後在好奇的泥水匠之間逐漸發達起來，在昭和十年福井縣的右近橋左衛門宅邸的裡山的庭園時達到尖峰。在

這座庭園裡，圍牆的圓柱或亭子的柱樑都是擬木做的，甚至最後連屋頂的茅草葺也仿做了，出現「擬草」工法。

總是出現一些奇怪的案例，是由植栽盆孕育出來的鋼筋混凝土，就是充滿著奇怪的魅力。

另一部分不奇怪的歐洲人，讓鋼筋混凝土成長為近代的代表性構造技術。

在那裡還有另一個方向性。就是說，連石頭和紅磚都可以做出來的牆或拱的這些前近代構造不要去模仿，而是去追求鋼筋混凝土才會有的柱樑構造。支持這個方向性的，就是所謂「新技術期待新形式」追求技術與表現一致的現代主義的思想。

好像話題不斷變硬而混凝土化了，但這脈絡如果不通的話，就無法回到安藤忠雄這邊來，所以再忍耐一下。

使技術與表現一致！這樣的口號如果也適用於鋼筋混凝土構造的外表裝修的話，到底會變成怎樣呢。貼上磁磚或是石材而隱藏構造體的話就錯了，變成要把混凝土的肌理直接顯露出來給人家看才行。赤裸裸地。

這裡談到的時期是一九二○年代到一九三○年代，鋼筋混凝土是以「柱

樑構造」以及「清水混凝土」為主旨來做的，成為當時歐洲的現代主義建築家們的默契與理解。

然而在日本卻不是這樣的。因為，就算是清水混凝土是好的，但如果做成柱樑構造的話，也未免……。在歐洲的建築家們矜持的柱樑系統，是基於過去古老的牆或拱的構造，如何以新技術＝新表現的意識形態來思考的；在日本搭柱架梁本來就是自古的技術，完全不能成為新技術＝新表現的做法。

對於日本的建築設計而言，不如說壁體的構造才更有新意。那麼，「清水混凝土」與「壁體構造」的組合結果，第一號作品就是在大正十二年，由對日本傳統造詣甚深的駐日美國建築家安東尼・雷蒙（Antonin Raymond），著手設計的雷蒙自宅。在那之後，有許多日本建築家嘗試了清水混凝土壁體的表現，就是在這樣的累積之上出現了安藤忠雄。

安藤忠雄的過肩摔絕技，就是將清水混凝土徹底地用在壁體上，用這點直接攻擊歐美自古以來強者的弱點，而能將他們摔飛出去的。

奈良之都是磚造的?!

直到幕府末期日本開國而使歐洲人的西洋館進入之前，日本列島並無「煉瓦造（磚造）」建築物，一般是這麼說的。雖然沒有磚造的建築物，但並不是說連磚這樣的材料都沒有。

其實它曾經一度進入日本。而且是奈良之都！戰後，平城宮遺跡被挖掘的時候，才初次明白這件事，就是用在宮殿主要建築的基壇上。並非全面的鋪設，而是在三和土（土、灰泥與水三者混合的土）堆積起來的土堆上面，使用作為表面覆蓋材料。第一次在挖掘現場見到時，當時年輕的建築偵探十分激動，只會想說是與西洋館一起登陸日本的。

窺視一下它的尺寸與色澤，幾乎可以說和今天的紅磚是相同的東西，但名稱不同，發音是sen，字寫成「塼」。如同字體那樣，是來自中國系統的磚。當然不清楚它是從廣大的中國的哪裡傳來的，但我私底下懷疑，奈良這個都城建造時的範本是唐朝的長安，恐怕就是從那裡直接傳入的。總之並非

沒有理由。來到過去的長安，就是現在的西安市，以為可以看看長安令人思古的優美寺廟，然而古建築卻幾乎是全部毀滅的狀態，只剩下大雁塔了。長安令人思古之幽情唯一的那個佛塔是磚所疊砌建造的，像個巨大磚材的結晶聳立在那裡，留下強烈的印象⋯⋯由長安→磚→奈良的意象之中，關聯性直接地連結起來了。

都城長安毫無留下形跡的理由之一，應該是都城中的許多建築都是使用磚或是日曬磚的緣故吧。雖然無論使用任何材料，當都城滅亡的時候所有的也都消滅，但是磚和日曬磚是特別容易消逝的。雖然不會腐朽或是燒毀，但相對的是以人手就很容易搬運的缺點。不像今天有水泥，只是用泥土或三合土夾在磚中間疊砌而已。在唐朝滅亡的隔天，四周或地區上的農民或村民馬上像螞蟻一樣靠過來，把它拆解後堆在車子上拖回去了，一定是這樣。就算是平城宮基壇的磚，也只是留下下面的部份，所以在政權經常轉移變換的中國是更甚的吧。

磚從中國進入都城奈良的時候，我懷疑另一個日曬磚的材料也跟著進來了。埃及也好，中國也好，都是人類最早使用磚的地方，磚一定是和日曬磚成為組合被使用的。為什麼呢？首先泥土只是靠陽光曬乾成塊而成為日曬

214

塼，而磚是以它的改良形式誕生的。二者的母親都是泥土，彼此是兄弟。

戰前所建造幾乎要傾倒崩塌的工作小屋，但事實上走在法隆寺附近的時候，看見不曾聽聞平城宮有出土日曬塼，真正成形為四方體，而是大塊球狀的東西，牆上就是疊砌著日曬塼，雖然並未國從以前到現在的民家或小房舍都還在使用。我想難道日本也是這樣，做了調查的結果，這種被稱為「Neko」，只有奈良地區才有的民家的傳統技術工法。我的懷疑雖然已經帶有預先的想像，但確實是那樣，和磚一同傳入奈良之都的兩兄弟，當弟弟的磚已經早逝之後，哥哥的日曬塼仍然在奈良的土地上涓流細長地存續下來。

那麼，一度進入奈良之都被稱為「磚」的煉瓦，為何快速地消逝了呢？

為何日本建築後來成為木造一枝獨秀的情況呢？從全世界來看，也只能說是十分獨特怪異的現象。

就像我們知道希臘神殿的形式是起源於過去的木構造，原來地中海沿岸地區都是木構造建築，後來轉變為石造。葡萄牙和西班牙在大航海時期，為了造船用的木材過度砍伐樹木，造成森林消失，只好捨棄木造建築。英國產業革命初期為了獲得製鐵用的木炭，外加倫敦大火後推動不燃化的磚造建

築，而耗盡了森林資源。砍伐大樹作為造船或建築之用，而細小的樹幹用來燒製木炭，或作為製造磚塊的燃料使用，這樣的話只剩下草藪而已。如果看上這些草藪還能放牧牛羊的話，就沒有樹木能夠生存的餘地。中國也有同樣的經歷。

世界建築的變遷，一定就是從木造到磚石造，為何只有日本磚造並未落地生根，而持續著使用木造呢？北歐或俄羅斯，或是東南亞，這些森林資源豐富以木造為基礎的地區，教會或是宮殿也是會成為石造的，為何只有日本從小屋舍到宮殿都是一貫的木造呢？日本是唯一的純木造國家。

可能的理由可以有各種想法，所以就交給各位讀者諸賢，請你們想想看吧。在這空檔容許我的故事飛越到幕府末期。

幕府末期，磚和西洋館進入了日本，地點是長崎。江戶的幕府招聘了一群荷蘭的技術人員，建設長崎製鐵所（就是後來的長崎造船廠），那時燒製了工廠建築用的紅磚，成為延續至今最初期的磚。

因此紅磚是荷蘭傳來的，很多時候都想就如此斷言，然而從歷史起源的說法來看又常常無法如此。關於煉瓦起源的研究，先行者是我的恩師建築史學家村松貞次郎，在耳濡目染之下，我也略知一二。是有幾個問題，但我已

經將近二十年不再思考、不再調查這些了，就把過去放進建築偵探抽屜裡呱待解開的謎題，拍拍灰塵重新拿出來看看吧。當時放進抽屜之後，誰也不曾提出結論，所以仍然保持著謎題的新鮮度，我想今後恐怕在這方面再也不會有舊事重提的道地研究者出現，經過一些事情之後希望先把某些東西寫下來。

　　和現在的紅磚有直接延續關係的是長崎製鐵所，這是不會動搖的事實，但在這個脈絡的周邊散落著一些奇怪的影子。有兩件事情，其中之一是長崎的唐館相關的建造物，在唐館裡面中國人建造了磚造的圍牆或是很小的磚造廟堂。在現在僅存的一點磚造遺構之中，有比長崎製鐵所更早的磚，這也不是奇怪的事。雖然不奇怪，但是無法斷言這是日本最初的磚，是因為在製造時期上仍然無法明確的判別，以及它的產地也不清楚的緣故。因為磚也可以用燒瓦的窯來燒，所以也許依照唐館中國人的需要，由長崎的瓦窯燒出來的也說不定。但也無法捨棄用船從中國運來的可能性，石材或是磚材常作為壓艙材（為了船的安定而加諸的重量）堆積在船底，這是任何國家都經常有的事情。

　　另一件是，關於「蒟蒻磚」這件事情。村松老師在戰後開始調查的時

候，蒟蒻磚以最古老的磚的一種存在形式，在建築界以及鄉土史學家之間相傳已久。以日本最初的洋風建築而知名的長崎大浦天主堂等建築上面已經使用了蒟蒻磚，這麼說這才真的是日本磚的源流。

把蒟蒻磚視為堅固的磚的源流也是奇怪，為何長崎的人都那樣稱呼它，是因為它的外觀與蒟蒻很像。比起現在的紅磚小而薄，那樣的形狀像似蒟蒻。如果只是這樣就算了，問題是顏色，並非是紅的，而是黑的。不僅是黑色，而且表面留著低溫燒出來的磚才有的一粒一粒的狀態，這樣被稱為蒟蒻磚也是它自己本身的問題。

為何長崎製鐵所的磚以及唐館的磚都是紅的，而蒟蒻磚是黑的？

想法上也可以不要去執著紅色或是黑色。確實當磚裡面的鐵分充分氧化燒出來的話會是紅色的，而燒出來之前關閉窯口的話同樣的鐵分會發出黑色。鐵鏽也有紅色和黑色，是同樣的。化學上只是那樣的差異而已，但我想在建築上卻是重要的差異。為什麼呢？因為是顏色的關係，和人種的顏色同樣，在建築的表情上顏色具有決定性。歷史悠久的歐洲磚造建築，不曾使用過黑色的磚。正確說的話，在十七世紀的英國，是為了強調建築的韻律而使用紅色的磚。

另一方面，中國的磚只有黑的一枝獨秀，日本的平城宮也是黑的。這麼一來，蒟蒻磚是從中國來的可能性就產生了，但即使是這樣，從哪裡傳來、如何傳來？然後如何被長崎天主堂為首的初期西洋館納為構造材料的呢？

我想主張蒟蒻磚的上海起源說。相較於平城宮的長安起源說，我的學說有點使論述過於單純化了，但是對於蒟蒻磚的上海起源說，我是有自信的。

為什麼呢？因為我曾調查過上海開放通商港口初期的西洋館實際案例。

建築外牆是用灰泥粉刷，牆裡面使用了什麼材料並不清楚，所以瞞著管理員稍微敲除了一點牆壁。然後就看到裡面疊砌著小型扁平的黑色磚。比這個還令人驚訝的是，磚與磚之間灰縫的材料，不用說不是水泥，但也不是灰泥，竟然是黏土。因為是上海開放為通商口岸初期正式的西洋風住宅，本以為一定是以水泥砌造紅磚，實際上卻是以中國傳統的技術工法建造的。

仔細想想並非不可思議，在中國的外國人居留地工程建設現場勞動的工匠都是中國人，所以使用過去學習熟練的砌磚技術是理所當然的。我們已經知道長崎最早在開設外國人居留地的時候，為來到這個地方的歐美商人建設商館、住宅等設施的，是跟著他們一起上岸的中國工匠們。一定是他們把在上海（或是香港也好）的外國人居留地累積的經驗應用出來，因此將黑磚運

進日本來。也許這些黑磚映入日本人的眼中正像蒟蒻一樣吧。

政府（幕府）依賴外國政府（荷蘭），派遣一流的技術者來指揮建設的長崎製鐵所，是歐洲系統的紅磚造的，而另一方面，由商人或教團借助中國工匠技術所建的住宅或是大浦天主堂，是中國系統的黑磚造的，如果這樣解釋應該可以接受吧。

在時間上，長崎製鐵所比長崎開港還早一步，所以首先是紅磚先開始，黑磚隨後就接踵而來，真相應該是這樣吧。

在那之後的發展很簡單地回顧的話，中國的黑磚品質差，色澤亦非歐洲的性格，在日本一直未能定著下來，而紅磚一枝獨秀的在長崎、橫濱、神戶等外國人居留地上被廣泛的使用著，同時並行的明治維新相關的建設也在使用，不久紅磚就成為所謂明治這個時代的象徵而成長茁壯了。

如果說到明治的西洋館，日本人最先會想浮現在腦海裡的應該就是紅磚，但在這裡也有若干的誤解，歐美人如果被問到代表歐美的建築材料，是不會想到紅磚的，想到的應該是石材吧。在量方面磚用的比石材還多，但事實上的狀態是，在磚造建築表面塗上灰泥來仿石造建築。因為磚材比起石材是被視為低一等的材料的。

明治時期的建築物，會稀鬆平常的使用露出在外的清水紅磚，是因為日本近代化的範本是英國與德國，剛剛好在那時候，紅磚成為最新潮流的緣故。如果是拿法國或義大利當範本的話，全國各地存留下來的明治時期的紅磚建築，也會被塗上白色灰泥，裝作是石造建築吧。

清水混凝土牆追本溯源是……

清水混凝土的魅力在於素材感，並且逑說在近代的工業材料當中，

只有清水混凝土與大地之間有親和性。

「澆灌清水混凝土」在日語是寫成「打放しコンクリート」。而「打放し」在日本上班族之間是意指高爾夫球練習場，在建築意義不同，是意味著建築裝修的方式。是的！它是安藤忠雄很喜歡的作法，讓鋼筋混凝土的肌理直接顯露出來的外表裝修方式。最近安藤忠雄在同潤會住宅遺留跡地的開發案上，也都完全用清水混凝土來做。

這個澆灌清水混凝土裝修方式的發達，在日本建築界具有很大的貢獻，所以想來說說這方面相關的事情。

說到最初做鋼筋混凝土的時候，也已經是一百年前的事情了，就是世界上開始在建築上使用鋼筋混凝土的時候，誰也沒有想到要用澆灌清水混凝土的作法。也許從「打放し」的「放」的意思，也能感覺到輕蔑的語氣吧。

做完就放著擱置，或者出來就放著，並未照顧它到最後，給人很隨便的印

222

象。

寫出來也好，從口中說出來也好，這種技法缺乏日本建築界細心的精神，好像從頭就是隨便你做的意思，到底是誰開始這樣稱呼它的，並未調查過。恐怕是戰後初期工匠之間用的言詞，一定是模板工那邊的說法，也許吧。

如果當初知道這樣的裝修工法，將會具有戰後日本建築工法的象徵性地位的話，一定會好好考慮用其他有品味的詞彙。比如說「美肌混凝土裝修」或者是「素肌混凝土」之類的，就簡稱「美肌控（コン）」、「素肌控（コン）」吧。

以一般人都知道的戰後建築家來說，丹下健三帶頭，跟著磯崎新、黑川紀章，直到安藤忠雄，如果能夠巧妙地使用澆灌清水混凝土，就能成為代表日本的建築家，然後以那樣的成果為墊腳石，到全世界也能獲得極高的評價。

日本戰後的建築界是和清水混凝土一起走過來的。戰後的全世界，就算沒有日本那樣熱門的程度，清水混凝土也呈現了過去未有的活絡的狀態。

也可以說是象徵二十世紀後半的⋯⋯正打算這樣寫的時候，突然想到磯

田光一在大約二十年前說過的話。磯田是以都市與小說關係的評論而知名的，當我們這群建築偵探邀他來演講的時候，他斷言「清水混凝土終結了日本私小說的傳統。」確實，又乾又硬又粗糙的清水混凝土，是無法成為濕濕的私小說的棲息之地。

可以說是象徵二十世紀後半的魔王般的產物。在巴黎的園藝師莫尼爾（Joseph Monier）以植栽用的盆子開發了它之後，一直到建築上好好使用它之前，都是被包在石頭、磚塊或是磁磚裡頭的命運。如果去到巴黎或是倫敦的話，五六層樓的磚石造建築櫛比鱗次，那樣古老市街大量建築物的形成，大體上是從十九世紀到二十世紀之間，在鋼筋混凝土構造外面用磚石裝飾出來的，東京車站也是如此。

理由是它的出身、教養和外貌都不登大雅之堂。它的出身是植栽的盆子和小型船舶，它被養育在土木的家庭。就算被養得很好，來到建築界，如果以混凝土原本的肌理，就是粗糙、凹凸不平，最糟糕的是臉色難看的樣子，灰灰的！這樣的東西誰願意把它放在外面？就算是現在，澆灌清水混凝土一不注意的話，結果就很慘。即使對於喜歡粗糙材質的我來說，也是慘不忍睹

224

的建築表情。對於有疑問的人而言，會以為是預定要貼石材或磁磚裝修的大樓，剛打好混凝土而已，或者看作是沒有預定要做表面裝修的地下室。如果這樣，即使是安藤的粉絲，也會奪門而出吧。

為這種灰色粗糙的肌理直接露出的作法打開出路的是建築理論，不近情理的力量使然。進入二十世紀之後，變成高喊著機能主義、合理主義、科學主義的時代，不具實用性的裝飾性物件從建築上被拿掉。首先脫除的是希臘也好，哥德也好，文藝復興也好，所謂歷史主義的樣式，然後是扭來扭去的新藝術等等裝飾。在理論上，阿道夫・路斯（Adolf Loos）的《裝飾與罪惡（Ornament and Crime）》發揮了很大的影響力。

背上背著理論，前衛的建築家們捨棄了樣式與裝飾之後，在混凝土的構造上，留下了再怎麼樣也無法脫下的最後一層面紗。在澆灌好的粗糙混凝土肌理上，如果不塗上薄薄的白色灰泥，就無法安心。至少要用薄薄的白色衣物包起來，否則是無法讓可愛的女兒站在人面前的。

這樣的方式，到底是誰，是什麼時候，把它外露出來的？

現在知道曾經有很多人嘗試要把它外顯出來，陷入點泥成石的所謂混凝土煉金術的發明家也很多。他們並非是建築家，比起美感更加重視技術的趣

味性，非常稀鬆平常地試驗起清水混凝土來。美國的某位企業家，在二十世紀之初，從牆壁到醜陋的窗戶都用清水混凝土，打造了自己的博物館。連窗框都是清水混凝土，所以重到無法開闔。

並非是那樣的混凝土狂達成的。在全世界最初實驗清水混凝土建築，並對建築界產生極大而廣泛影響的應該是奧古斯特・佩雷（Auguste Perret）。

他以清水混凝土之父之名，成為在二十世紀建築史上大發光芒的法國建築家。

佩雷最初也是戰戰兢兢的做清水混凝土。一九〇三年完成了巴黎法蘭克福街上的公寓，骨架全部都是鋼筋混凝土造，然後在上面貼上新藝術運動的磁磚，但是在露台等一小部分地方，把混凝土外露出來。確實是做了鋼筋混凝土構造的實驗，但是否有意識地實驗清水混凝土的表現就不清楚。為什麼呢？因為他實現全面清水混凝土的做法已是二十年以後的事。

在那之後經過二十年的一九二三年，他在巴黎完成了蘭西教堂（Church of Notre Dame du Raincy）。沒有磁磚也沒有石材，從這個角落到那個角落都是清水混凝土。在清水混凝土的教堂內，陽光透過彩色鑲嵌玻

226

璃折射進來，將灰色的混凝土肌理上色彩的樣子，今天回想起來也是滲透人心，真是很棒的建築。

在八十三年前開始了清水混凝土的作法。雖已開啟先端，卻是難得出現後繼的建築家，佩雷十分孤獨。佩雷的學生知名建築家柯比意，這位二十世紀建築界的橫綱，對於他的老師的嘗試也只是冷眼旁觀而已，並不能了解那件事情的革命性意涵。那麼是誰接下佩雷的交接棒呢？弟子並不出手，交接棒就滾落到二十世紀建築奧林匹克競技場的草地上。

後世代的建築家們，我也是其中一人，對於交棒的走向感到不安。在眺望歷史的競技場時，場外突然有一個人飛奔出來，他拾起了交接棒，握緊之後開始跑了起來。

從他的長相、體型，怎麼看都是個歐美系的選手，然而圍兜上卻是日本的太陽印記，一定是從日本來的年輕建築家沒錯。就是安東尼・雷蒙（Antonin Raymond）。

希望關心日本的二十世紀建築的人，能把雷蒙的名字深深刻在記憶當中。大正時期的堀口捨己、昭和時期戰前的雷蒙，以及戰後的丹下健三，日本建築是以這三人為主軸而流動的。

雷蒙生於一八八八年的捷克鄉下。我曾去拜訪過當地一次，是相當鄉下的地方。有人說是猶太人，也有說不是的。在布拉格學了建築之後，去了美國，大正八年，成了美國建築家萊特事務所的工作人員，為了帝國大飯店的建設來到日本。在工程途中因為和萊特吵架而離開萊特，獨立開業。爾後，除了在第二次世界大戰期間以外，他的建築家生涯幾乎都是在日本度過的。

在雷蒙事務所工作過的建築家，是前川國男、吉村順三等等領導戰後日本建築界的有頭有臉的人物，並且由前川國男事務所出了丹下健三，丹下健三的地方又出了磯崎新、槙文彥、黑川紀章、谷口吉生等人才輩出，由此想來可以說，二十世紀日本建築界最大的人脈，是從雷蒙開啟的。

滾落在競技場上一直放在那裡的交接棒，由雷蒙拾起來的時候是大正十三年，西曆的話就是一九二四年，是一九二三年佩雷的蘭西教堂落成的翌年。

一九二三年佩雷在巴黎初次完成清水混凝土，翌年，在東京的雷蒙以清水混凝土做出了他的自宅。時期上也未免過於接近了，也可以想成是同時並行的。一九二三年雷蒙看到關東大地震的慘狀，而決意自宅採取全面的鋼筋混凝土化，因此，清水混凝土的歷史，一定是依著一九二三年蘭西教堂的落

成與大震災↓一九二四年雷蒙的自宅的順序發展過來的。

巴黎的佩雷與東京的雷蒙，開拓了世界清水混凝土的二人，當時似乎並不是自信滿滿的。總之，即便是以前衛的姿勢大鳴大放的柯比意，也是在雷蒙那樣在自宅試過的十年之後，才遲遲初次嘗試的。沒有自信的證據，呈現在每當佩雷有較高建造單價的工作進來的話，就以貼大理石做裝修，雷蒙也是在蓋完自宅之後，暫時回復到他以前的作法。

雷蒙雖然一時興起，但在十年的空白之後重新操刀，與新加入戰場的柯比意並肩，領導全世界一九三〇年代清水混凝土的創作。

當時的日本與現在不同，不過是在世界地圖中落後的遠東孤島，以此為根據地的雷蒙，為何能夠那麼快速地對佩雷的清水混凝土做出反應呢？我注意到日本傳統的有利之處。

在大正八年帝國大飯店建造的時候，以萊特事務所的職員來到日本的雷蒙，強烈感受到日本傳統民居與古寺廟的魅力，和萊特吵架分手獨立開業之後，對日本的熱情越發高漲，他開始思索如何把這樣的魅力，應用在現代建築之中。他所感受的魅力之一，是對木材這樣素材的處理方式，與歐美相異，完全不塗油漆或是清漆，以原原本本地顯露木材肌理的方式作為裝修。

恐怕他是因為能夠感受到那樣的魅力，特別是以一位外國人極度意識到那樣的美感，因此才能夠立即理解佩雷的清水混凝土的意義。

直到戰後，雷蒙才談到清水混凝土的魅力在於素材感，並且述說在近代的工業材料當中，只有清水混凝土與大地之間有親和性。日後很多建築家發現，清水混凝土適合現代建築「表現構造或材料本身的美感」的理論，因而說出這番話，然而與大地有著親和性的事情，只有雷蒙知道，令人想到他理解的深度。

鐵與鋼筋混凝土無疑是二十世紀構造材料的二位主將，如果以和大地的關係來看的話，把大地的意義擴大到大自然或是存在感也沒關係，二者是正好相反的。

在雷蒙事務所負責雷蒙自宅的是杉山雅則，在他生前我曾經訪問過他。他告訴我說「那時候老闆去了歐洲拜訪佩雷的事務所，好像十分感動的樣子，歸國後都是在講那件事。然後把佩雷事務所的捷克人貝德里奇・費斯坦（Bedřich Feuerstein）請到日本來」。

依據杉山先生的記憶，雷蒙拜訪了佩雷的事務所，知道了佩雷的清水混凝土，歸國後接續用在自宅上，但這裡產生了問題。那個證言所說的那個時

候到底是什麼時候，杉山只有淺薄的記憶，這件事就和歷史的蛛絲馬跡混淆。根據雷蒙的年譜（三澤浩製作）的話，雷蒙在蓋自宅之前可是還未到歐洲的。自宅完成的翌年一九二五年去了美國，然後繞到歐洲，可以把這個時候的事情視為是杉山所說的那時候。那麼費斯坦來日本也是一九二六年的事，所以應該是一九二三年蘭西教堂落成、大震災→一九二四年，雷蒙自宅完成→一九二五年，訪問佩雷事務所→一九二六年費斯坦來日本進入事務所的順序。如果這樣想的話，就可以解開混淆的歷史了。

但是，如果是這樣解開的話，長久以來我所做的解釋部分就有些動搖了。在雷蒙自宅建造前的階段，雷蒙果真知道蘭西教堂的事情嗎？自宅在關東大地震之後開工是確定的，如果雷蒙是在一九二三年九月知道蘭西教堂的話，一九二三年落成的蘭西教堂，必須在雷蒙自宅建造之前的一月到九月之間落成，落成後拍了照片發表在雜誌上，加上雜誌抵達日本的時間都考慮進去的話，果真在九個月內是可能的嗎？

就在撰述這篇文章的時候，意想不到的來到了謎題解答的方向。如果雷蒙完全不知道佩雷的清水混凝土的話，很有可能是靠著自己的能力來到清水混凝土的這條路上。

要回答這個謎題，就要調查蘭西教堂是一九二三年的何時落成的，什麼時候在雜誌發表的，怕岔開話題就此打住，最近再來詢問佩雷的研究者。

那麼，雷蒙與佩雷的關係就留下謎題，即使這樣，以全世界第二棟清水混凝土的表現，在距今八十四年前的大正十三（一九二四）年，接續佩雷在日本實現了，而且只落後佩雷一年，這是如何劃時代的事情。只要看佩雷的弟子，以清水混凝土的作手留名青史的柯比意，第一次做清水混凝土是在一九三二年的瑞士學生會館，比雷蒙的自宅還晚八年，就可以理解吧。

在二十世紀建築奧林匹克的清水混凝土競技場上，雷蒙勝過了柯比意，這件事情在二次世界大戰之後雷蒙曾經自誇的寫了下來。然而關於雷蒙選手，只有一件事情是十分可惜的，在一九二四年建造自宅之後，不知為何並未熱心地繼續做清水混凝土。雷蒙從佩雷那裡刻意請來的費斯坦，原本應該是要致力於清水混凝土競技的，但也只是在橫濱的Rising Sun石油公司（一九二九年）的列柱上使用過清水混凝土而已，還和費斯坦吵架分手。

雷蒙再一次對清水混凝土表現出認真的時候是十年左右之後，在昭和九年的川崎守之助邸、昭和十年的赤星鐵馬邸等名作品創作的時候。這二棟都是全面施作清水混凝土，並且有企圖心地處理了在自宅未曾試過的曲面清水

232

混凝土牆。如果這裡讓我自誇一下的話，雷蒙自宅、川崎邸、赤星邸這三棟都看過的，只有我和堀勇良二人而已。再怎麼說，三十幾年前我已和堀勇良開始東京建築偵探團的活動了。雷蒙自宅和川崎邸是很久以前就拆毀了，所以想看的話現在也已太晚。川崎邸和赤星邸很明顯地都是受了瑞士學生會館之後的後期柯比意的影響，但這裡要強調的是，雷蒙卻是全世界最初嘗試做清水混凝土牆與曲面清水混凝土牆的，不是柯比意也不是佩雷（佩雷做的只有清水混凝土的柱子，曲面清水混凝土牆方面雷蒙比柯比意早做）。

在戰前的日本，雷蒙以外沒有人做過清水混凝土。正確地說應該是進入昭和一〇年代之後，就算想做也受到戰時物資統合管制的緣故而無法建造。

到了戰後，就如前所述那樣，是由雷蒙的弟子前川國男，或者前川的弟子丹下健三，讓清水混凝土如花朵盛開那般風行。雷蒙看似衰退，卻一直延續到現在全世界知名的安藤忠雄身上。戰後的世界一貫採用清水混凝土，而日本主導。

「清水混凝土是日本的家傳技藝」，二十世紀前半是法國領先，後半是產生了優秀的作品。

從雷蒙到安藤之間清水混凝土的光榮歷程中，有一位建築家藏在榮光的

陰影底下，在這裡要把他寫下來，就是京都的本野精吾。他的父親是男爵，是《讀賣新聞》的創業者，在這樣家庭的養育下長大，經濟上也好精神上也好，受到很好的照顧，所以在建築上也不能不盡全力去做。他在建築界的評價與雷蒙相比較低，然而特別在混凝土的表現問題上，是絕對不能遺忘他的。

與雷蒙以清水混凝土在東京建造自宅的同一年，本野也在京都建造了裸露混凝土的自宅。即便是這樣，長年未受矚目的原因是，它不是澆灌清水混凝土，而是以清水混凝土空心磚砌。過去我也是輕視空心磚的，但拜訪實物之後令人驚嘆不已。不僅沒有空心磚造便宜簡易的感覺，映入眼簾的是如同澆灌清水混凝土的兄弟一般。如果說像是安藤忠雄的長輩的作品，也確有這種感覺。

拜訪他在那五年之後著手設計的鶴卷邸（現在的栗原邸），又再次令我大吃一驚。當然還是裸露清水混凝土，但不是澆灌清水混凝土，亦非空心磚，而是將混凝土的表面削除一層皮，表皮一層下面的砂礫與水泥露出，就成為混凝土的表情。如此奇異的混凝土裝修作法，在這之前未曾聽聞也未曾見過。對於混凝土的材質感如何表現的現代主義建築的議題，本野精吾重複

234

不斷的試行錯誤，結局是為走到澆灌清水混凝土的這個正確解答。

說到這裡，在去年新加坡的一個國際研討會議上，提到本野精吾論是從纏繞著雷蒙展開的時候，會場有人舉手發問。想說到底是誰，原來是日建設計的林昌二，是戰後現代主義建築的推手之一，建築界的長老前輩。

「說澆灌清水混凝土就是它自我的表現是合適的嗎？那不過只是模板的表現吧？不如說最後並未歸結於澆灌清水混凝土的本野精吾努力的方向，才是接近正確的解答不是嗎？」從未聽到混凝土的論述有如此衝擊性的見解。

確實澆灌清水混凝土，倒印了所謂澆灌模板的雌型，如果模板像以前那樣採用杉木的話，杉木的紋路就被漂亮的倒印出來，即便是現在的合板模或金屬模，事情也是不變的，模板的接縫或是緊結器的痕跡（規則地並列的圓形痕跡，是模板緊結器端點防水塞的痕跡）非常清晰的浮現出來。正因為這樣，建築家必須把木模的排列方式，當作重要的牆面設計來決定，板模工匠也必須非常注意切割模板，並加以組合。只要鋸子刀刃錯亂出現一個痕跡，就會浮現在澆灌出來的清水混凝土上。

「澆灌清水混凝土不就是板模的表現嗎？」

林先生如此的一句話，現在還是懸掛在我腦海中搖晃著。如果是這樣的

話，混凝土本身應有的表現到底應該是什麼呢？

澆灌壁式的清水混凝土是由雷蒙率先開發出來的，安藤的清水混凝土的

源頭往前追溯的話，就會碰到雷蒙的牆壁。

從這個世界消失的最初超高層大樓

在建築界，超高層大樓的存在是不滅的神話。然而，WTC在眾目睽睽底下死亡。

紐約的世界貿易中心大廈（WTC）被客機撞擊的畫面，令一般人感到很驚訝，但它倒塌的畫面對建築家而言，更像是虛假的幻象。因為從來都不曾想到它會在瞬間倒塌。並不是只有我而已，全世界的建築相關者應該都這樣認為的。

為什麼呢？因為在建築界超高層大樓的存在是不滅的神話，並且眾人一直這麼相信著，這是有其理由的，因為在日本倒塌或燒毀而改建的建築實例當中，超高層連一棟也沒有。不僅是日本，全世界除了美國少數的一部分之外，也是一棟也沒有。

人類對於自己可能什麼時候會死的事情是有覺悟的，因為是從已逝者的例子會知道的，全世界至今蓋出的好幾百棟超高層當中，從這個世界消失的實例一個也沒有，所以認為超高層不滅是經驗上的真理。

WTC是史上在眾目睽睽底下死亡的超高層。

為何超高層無法像其他的普通大樓那樣拆掉改建呢？是因為太過龐大。要協調進駐使用的公司也很耗時，為了在高密度的街道中拆解所需的時間也好，需要搬運出去處分的建築廢棄物也好，任何一件事都會讓開發商退縮的。日本第一棟超高層大樓是霞關大樓（一九六八年建），近幾年也在檢討重建，最後以大規模的修改建收場。據說自然界的恐龍就是因為太過巨大而滅亡，但在人類的世界過於巨大似乎反而不會滅亡。

儘管如此，WTC還是在眼前崩塌，使專家的腦中一時呈現真空狀態。一時的真空狀態過後，從像我這樣的建築史學家，到對WTC那樣特殊構造十分詳細的建築家，都在思考各樣的倒塌理由，大概的結論已經出來了。但先把追究死因放到最後，在此先進入更上一層的議題，來討論WTC對於二十世紀的美國與世界到底是什麼樣的東西？

WTC所象徵的超高層大樓，實際上是美國長期以來獨領風騷之物。

要怎樣的東西才叫做超高層大樓，是隨著時代定義不同的，二次大戰以前的時期，滿足①十層樓以上、②鋼鐵構造、③具有電梯設備三個條件就算是超高層大樓了。現在的話並沒有成文的規定，但是樓層數的話要三十層樓以上，高度要百公尺以上，大約是這樣吧。

238

能夠滿足這樣條件的超高層大樓的歷史，比一般人所想的還更古老，第一棟的住屋保險大樓在芝加哥誕生的時候，已經是百年以上，一八八五年古早的事情。相對日本而言就是明治十八年，後來變成丸之內辦公街區的地方，那時候還是蓋著以前的大名屋敷的狀態，作為當時最新式建築的鹿鳴館才在那兩年前蓋出來，高度停留在兩層樓。

爾後，如同打開了關閘那樣，從十九世紀末到二十世紀初，芝加哥的超高層大樓櫛比鱗次，彷彿逼近著天空，所以稱為摩天樓（Skyscraper）。今天說到摩天樓印象中好像是紐約的名產一樣，但最初摩天樓群生之處是以工商都市繁榮起來的芝加哥。

美國在世界史上何時超越了歐洲，有各式各樣的指標而解釋不同，然而如果建築是一個國家的政治、經濟、技術、文化、企圖心等等文明最後的產出物的話，我想可以說美國是在一八八五年超越了歐洲。芝加哥的摩天大樓，是為美國在世界成為主導角色的二十世紀揭開了序幕的鈴聲。

然而包括美國人在內，全世界沒有任何人聽到這個鈴聲。因為當時世界上的建築仍然以哥德或是巴洛克等歷史樣式佔據了主流地位，在那個扭來扭去的新藝術運動建築才剛展露頭角的時代，幾乎不具備像有裝飾性質的鋼鐵

與玻璃的、光溜溜的摩天大樓就和工廠或倉庫同樣，被視為僅僅是實用的盒子而已。

創造出這個世界上最早的超高層建築群的建築家們，至今仍然帶有敬意的被稱為芝加哥學派（Chicago School）。為首的巨星是路易斯・亨利・沙利文（Louis Henri Sullivan），在他底下工作、喜歡浮世繪的任性年輕人，不久之後來日本著手帝國大飯店的設計。

於芝加哥誕生的超高層大樓，在進入了一九一〇年代之後，舞台就移往了紐約，由工商業都市的芝加哥，移往商業與金融都市的紐約。就在移往紐約的時候，摩天樓就從那之前鋼鐵與玻璃的運動服裝樣子，換成文藝復興或者是哥德的歷史樣式，彷彿穿上了燕尾服一般。原本超高層根本是實用的建築，在運動服裝上面穿上燕尾服，所以顯得甚為厚重或者說是不上不下，從今日現代建築美學的立場看來，是比芝加哥學派的摩天樓評價還低，但仍然擁有帝國大廈或是克萊斯勒大廈等等世間的名作。

然而，在一九二九年的世界經濟大恐慌的影響下，摩天樓以帝國大廈及克萊斯勒大廈為最後盛開的花朵一般，結束了紐約的超高層建設。然後在短暫停頓之後，日本軍機攻擊了珍珠港……。在這裡提出完全不嚴謹的空想，

如果珍珠灣的氣勢持續不斷，日軍得以控制太平洋，不久之後日本軍機也將空襲紐約，向著摩天大樓而來……。

當然不是這樣，相反的是東京受到空襲，哦……那麼到底我想要說什麼呢？總之就是直到戰前的階段，除了美國之外，沒有其他地區有超高層大樓。歐洲與日本開始建造超高層大樓是在進入一九六〇年代之後，這方面美國持續維持了八十年間獨佔鰲頭的狀態。

在如此長期壓倒性的積蓄之後，到了一九七二年才有世界貿易中心大樓被建造起來。那就像綻放出極大的花朵一般。

哪裡說是極大、哪裡說是花朵呢？在此試著陳述一下。首先像似極大，是因為一百一十層樓建物，高達四一七公尺在當時的規模是世界第一，以後美國也不曾再蓋如此巨大超群的東西。現在日本第一高的超高層是橫濱的地標大樓（Land Mark Tower）只有七十層，WTC是它的一‧五倍。

像似花朵的地方，只要站在它前面就一目了然，現在讀者也不可能去到那裡，只好以口頭說明一下。首先是它的地點很好。不像其他的超高層擁擠的建造在一起，它稍為遠離超高層密集的華爾街，獨自站在廣大的敷地上。

而且還是雙塔的形式。

完全相同的大樓並列聳立在一起的超高層是以ＷＴＣ為首例，這麼一來產生了至今只有一棟所未有的視覺效果。突然插入話題，大家應該知道美人的基本條件吧。這件事曾經從顏面學家南坤坊氏的口中聽說過，左右對稱是不可缺乏的，左邊的眉毛稍微短一點，或者右邊的嘴角稍微歪一點，都會在那裡減損美的程度。美的基本就是左右對稱，這個法則自古就建立根基，在建築方面無論是埃及的金字塔、希臘的神殿或是日本的神社只要是追求美或崇高的設施，都會嚴守對稱性的原則。

當然超高層或是芝加哥的摩天大樓也是如此，但是狀況並不是很好，未免過於縱長形，左右的尺度不夠，所以對稱性並未被強調出來。歷史上最早克服這個弱點的是基督教的哥德大聖堂，以雙塔狀的作法讓對稱性浮現到前面來，因而獲得了優美和崇高的感覺。

視雙胞胎為神聖與否的習慣，因民族而不同，完全相同的東西安靜並排在一起的樣子，總是會讓人有鬼斧神工的感覺。在日本以前也是，有名氣的雙胞胎歌手。這種人類的深層心理，被反映在雙塔形式上面也說不定。

超高層的歷史上，初次採用像哥德大聖堂那樣的雙塔式，因而ＷＴＣ就以美國資本主義大聖堂的角色出現。建築方面說來就是這樣。

那麼，為何會是那樣子地崩塌，最後終究要來談這個問題。WTC的構造是非常稀有的作法，以在日本是完全不可置信的形式來做的。柱子在外環繞一周是和其他超高層相同，那些柱子非常的細，就像鳥籠那樣很多細的柱子排列在一起所構成的。中央的地方就像超高層的穩定構造，由稱為核心的電梯、逃生樓梯、茶水間、廁所、各種管道的區劃所做成，外圍的柱子與中央核心的柱子之間架著樑，形成柱樑系統的地方也是一般的作法，問題是在柱與樑的接合處。日本超高層建築的第一人林昌二，在專業的雜誌上這樣寫道：

「並非為何『倒塌』，而是懷疑它為何那樣逐漸沉下去『塌陷毀壞』的時候，讓我想到那個工地在快完工的時候，我曾經去參觀而看到的特異構造方式。在還未張貼天花板狀態的樓板，看到是採用纖細的桁架構造，外牆的列柱與它的接點，只是像似輕輕掛在那裡的插銷（Pin）構造，說是為了加上吸收風壓造成外牆變形的做法，那是前所未見的構造。超過一百層樓的超高層的話，就變成與我們身邊周遭的建築（藤森註：日本當時的超高層還是五十層樓以下）不同的世界而感到激動。」（《新建築》2001年11月號）

樑是由細鐵骨組成的纖細作法，並且它只由細的柱子輕輕的搭接著，那個接合處附加了可以吸收搖晃的可動裝置（damper）。特別是柱子是細的，在地震國家的日本看起來彷彿像是玻璃細工製作的樓板構造。在鳥籠之中組裝進去的玻璃細工……極端地說的話，這就是WTC的構造。

被撞進去的飛機的火焰燃燒的柱子馬上就潰散，上面就塌陷下來，受到上面重壓的玻璃細工那樣的樓板，像玻璃一樣絲毫無法發揮任何抵抗力而崩塌落下。

如此這般在專家之間逐漸得到了解釋，但是仍然留下一個謎題。如果是這樣的話，那麼為何隔著馬路的隔壁普通做法的高層建築也沉陷下去了呢？還不知道的原因，會因為震動而引起大樓崩壞的機制嗎？

最後，想在這裡談及WTC的設計者山崎實（Minoru Yamazaki），正如其名是日裔二代，可以說是戰後美國具代表性建築家的其中一人。在日本的作品，所知的有神戶美國領事館（現已不存在），以及神滋秀明會本殿建築，這二件作品我都看過，但是他在日本細膩的作法與在美國粗糙的作法同時並存，連我都不知道為什麼。

柔性結構還是剛性結構？這就是問題點

日本超高層建築的剛性結構與柔性結構之爭，歷經諸多天災考驗。

因為紐約的事件，繼續談談超高層建築的事情。這次回到日本的舞台來看看。

在日本想要試著蓋超高層大廈的計畫，是距今四十五年前的昭和三十二年（一九五七）那時的事情。當時的國鐵總裁十河信二企圖拆除紅磚建造的東京車站，在那個遺址上建造二十四層樓高的新大廈。

二十四層樓高的程度，現在任憑誰也不會認為是超高層，但在當時的建築基準法是有所謂的「百尺限制」，就是建築物被限制不得超過百尺（三十一公尺）的高度。三十一公尺以樓層數來說的話就是差不多九層樓，以現在來看就是較具規模的住宅公寓而已。如果以從前的大樓來看，就是稍早之前興建的丸之內大樓的高度。

如果要超越建築基本法，就要和會斥責你的專家商量，得證明蓋十層樓以上就算發生地震也沒有問題才准建造。建築構造學者武藤清，就站上了最

先端的地方。武藤老師很快地嘗試以虎牌的手搖式計算機，計算出鋼筋混凝土造二十四層樓的結構。

話，一樓的角柱就會變成1.8公尺四方的粗。柱子越往下層就越粗，從上而下依序計算下去的

距）設定為7公尺的話，實際上還能使用的空間就只剩5.2公尺了。雖然不是埃及法老王的神殿，卻會變成斷面有一坪大的柱子林立的狀態。

就不知道這到底是為何而做了，頓時遭遇到挫折。

如果要把鋼筋混凝土的柱樑做的堅固的話，無論如何就會變成空間裡面只有一堆柱子了。為何不仿效超高層先進的美國，檢討鐵骨造的作法呢？其實，日本對於美國流的鐵骨構造是曾經有過創傷的過往。

在大正時期，日本曾仿效美國的鐵骨構造，在東京車站前面建造了丸之內大樓和郵船大樓，被視為當時最先進的辦公大樓，卻是遭遇負責構造的武藤的師長佐野利器與內田祥三等一黨人的抨擊。當把結構計算上必要的鋼筋尺寸告知承接施工的紐約富勒公司時，富勒公司卻回答不需要那麼粗。即使主張日本有地震等因素必須考量，以風力引起搖晃為設定條件的紐約技術群，卻只是認為技術上落後的日本技術人員是杞人憂天。這樣那樣交涉的結果，雙方意見還是平行而沒有交集，從紐約送來的鐵骨包裝開封一看，仍舊

未採納日方的主張。那麼當時考慮到底是要接受還是拒絕的時候，以美日技術能力比較的話，是美國二百四十一公尺的超高層相較於日本的三十一公尺高大樓。落差二百一十公尺的水壓沖掉了佐野‧內田一黨的建言，開始施工，於是郵船大樓和丸之內大樓在大正十二年落成。

然後馬上遭遇關東大地震的襲擊，結果怎樣呢？雖然已經經過二十年以上，我曾採訪過負責設計郵船大樓的曾禰中條建築設計事務所前輩櫻井先生，聽取過去發生的事情。當時他接到所長曾禰達藏的命令，馬上趕往現場一看，外牆的陶瓦裝飾掉落，路面爆裂飛開來，而大樓的內部裝修正在不斷掉落。而我在不久前的神戶大地震時才知道一件事，戰前的美國系統的建築劇烈搖晃也不會馬上毀壞，只是之後會不斷龜裂開來，外表裝修材開始掉落。

茫然的高齡建築師曾禰達藏留下了「這裡就是我的葬生之地」一句話，為了檢查重要的地方，飛身衝入了灰塵不斷捲揚噴發的大樓之中，櫻井先生一時手腳無措的喃喃自語說「果然是殘存下來的白虎隊無誤」。曾禰達藏在年輕的時候曾經加入白虎隊，是經歷過會津戰役的建築家。丸之內大樓是在關東大地震稍早前發生的「東京地震」中受到損壞，在大補強之後馬上又再受害。

鐵骨構造雖然不會毀壞，但整體柔軟而在地震中不斷搖晃，外牆和內部

裝修以及配管變成不能用，在地震國家有著意想不到的缺點。

除了在美國流的鐵骨構造上被踐踏被蹴踢之外，佐野有另一慘痛遭遇。在他年輕的時候，曾經負責丸善大樓做出日本最早正式的鐵骨構造，在關東大地震時，鐵骨像麥芽糖那樣熔化變軟而潰散。雖然已充分考慮耐震的功能，露出的鐵骨卻因火災而熔解。

郵船大樓和丸之內大樓在災後如何被補強呢？我在這兩棟大樓解體時曾進入調查，都是在鐵骨的四周澆灌鋼筋混凝土來補強的。

這是對鐵骨的不信賴，以及對鋼筋混凝土的信任使然。

東大的佐野、內田二人，以及不像他們那樣慘痛遭遇的早稻田內藤多仲等等日本的建築構造學的領袖們，作為技術者在生存下去的過程中，獲得了嚴肅的教訓。人類的智能是有限的，明天還會發生什麼事情並不知道。這時候受到的心靈創傷，只要活著就會存續下去。例如戰後的事情，設計東京鐵塔的內藤多仲，在施工中抱著粗壯的柱子企圖搖動，這樣當然連些微的搖動也不會有，他在確認了之後說：「這樣應該沒問題了。」看到的徒弟們都笑了，但對於內藤而言，若不這樣做的話心裡就無法安心。

內田對於日本的超高層只用鐵骨來建造的事，終究無法擺脫不安，雖然

對於弟子武藤清推動建設的東京車站前面的東京海上大樓（昭和四十八年），還是採用了以鋼筋混凝土包裹鐵骨的構造來做。

對於弟子武藤清推動建設的霞關大樓（昭和四十三年）不情願地承認了，但在自己指導建設的東京海上大樓前面的東京海上大樓（昭和四十八年），還是採用了以鋼筋混凝土包裹鐵骨的構造來做。

東京海上大樓比霞關大樓更早開始企劃，因為影響皇居前面的景觀問題而遲遲未能動工，因而喪失了日本第一棟超高層大樓的名號，如果真的如預定計畫推動，日本的超高層歷史在世界上也將以珍奇的鋼筋混凝土包裹鐵骨的構造揭開序幕。

明天會發生什麼事並不知道，因關東大地震而毀壞的帝國首都，深深滲入了內藤或內田體內，影響核心的技術觀念，在那之後對於包含我在內的建築相關者，終究帶來了過度慎重症候群的影響，藉由這次紐約發生的事件，讓我更能思考理解正確的觀念。

那麼回到原來的話題，日本超高層的構造是怎麼建造的。

在東京車站超高層化計畫中以鋼筋混凝土構造挑戰失敗的武藤，在東京車站的話題結束之後，仍然為了哪天要蓋超高層，而持續從事相關的準備工作。他與在震災中受到心靈創傷，無論如何對美國的鐵骨構造一直不安的內田不同，推動的方向是與美國相同的鐵骨構造。

然而鐵骨構造如何應對地震呢？柔性結構的理論就在這裡登場了。就如風吹柳樹那樣，或者像木構造的五重塔那樣，對於外來的地震力，藉由本身也是柔軟的構造，搖曳變形來吸收化解外力就好了。武藤以柔性結構理論的實現，在日本最早的超高層大樓的功勳而獲得文化勳章，但當時在新聞記者的訪談記錄之中，記載著他說：「因為想到從五重塔學習柔性結構。」

他是說日本超高層的源流，並非來自美國，而是來自日本的五重塔。真是很好的說法，但我並不認為武藤自己是這樣說明的。頂多是說霞關大樓與五重塔一樣都是藉由變形來吸收外力，這樣程度的說法吧。也剛好順著記者的誘導，順水推舟而已。

為什麼我這樣想呢？因為我曾以建築史家的身分訪談過他，得到的並非是這樣隨俗的說法。

所謂藉由慢慢地變形吸收地震力的理論，是比霞關大樓更久遠，也比東京車站高層計畫更早，就在關東大地震之後馬上由武藤開始主張的理論。佐野‧內田一黨掌舵將高層構造由鐵骨構造切換到鋼筋混凝土構造，做了極大的轉變正是這個時候。而比起剛性結構（堅固而不易變形的構造）的鋼筋混凝土構造，柔性結構的鐵骨構造對於抵抗地震更加強固的反對理論，是武藤

從正面提出來的強烈主張。

如此建築構造學者未曾預想過的理論，最早主張的卻是進入海軍技術陣營而被傳誦的土木構造學者真島健三郎。如果他不清楚鋼筋混凝土構造的話就可以不管他，然而真島卻是以日本鋼筋混凝土構造的開拓者而被眾所周知，所以這樣的發言不能等閒視之。海軍的真島與執建築界牛耳的佐野、內田一黨之間，曾經引起所謂剛柔爭論的事件，武藤曾是佐野、內田一黨門下最有發展遠景的年輕學者，昭和六年，他也曾經具名發表〈對真島博士柔性結構論的質疑〉為題的論文。

在霞關大樓方面是想到從五重塔學習的說法，只不過是新聞記者製造的話題。

武藤在東京車站高層化計畫失敗之後，從剛性結構轉為柔性結構，使用虎牌計算機進行結構計算，在昭和四十三年順利完成了日本最初的超高層大樓（三十六層、高一百四十七公尺）的結構設計。即使是這樣，還是比戰前的紐約低了一百公尺高。

又因為柔性結構需要搖晃也不會損壞的裝修和設備系統的設計，在此就不碰觸這個問題了。

後記——逐漸走向建築原型的探索

我所接觸的建築，最初是近代建築。就日本而言的話，就是明治時期以後的西洋館，就歐美而言即是二十世紀初的現代建築。

我以這些建築為對象，研究它的形成過程，將探尋出來的這些成果寫成給一般讀者閱讀的書籍。

在這樣書寫的過程中，我關心的事情改變了。原因是，現在想起來，在四十五歲的時候跨足設計的這件事，確實影響很大，不過，我早就受到近代建築更古早前的建築風格所吸引。首先感到有趣的是仿羅馬建築。歐洲的中世紀雖可分為前半的仿羅馬，以及後半的哥德，但覺得有魅力的是前半段的，可以說是有點幼稚笨拙的仿羅馬，而後半完成度比較高的哥德就完全不感興趣。

追尋仿羅馬的時候，南由義大利的前端到北邊挪威的冰河峽灣的深處都走訪過。在看的當中，興趣更往仿羅馬以前的時期，甚至遠溯至初期的教會

252

建築。一心為了探訪初期教會建築，遠至敘利亞的沙漠中探訪了聖西蒙教堂（Church of Saint Simeon Stylites）。

然後也輕度涉獵了更早先的古代羅馬與希臘。建築物幾乎都坍塌到無法刺激建築上的想像力，不僅是羅馬，連同希臘建築也都強烈的定型化，只要看過巴特農神殿和帕埃斯圖姆（Paestum）遺跡二處就夠了。

在那之前的埃及也都輕鬆簡略的看過，探訪的力氣集中在新石器時期的巨石陣或Standing Stone，然後在這裡確信了人類在建築上的想像力是從這裡流露出來的。

當然，也遠溯了日本的過去．對於傳統的事這樣那樣想了很多，馳騁於日本與西洋建築在本質差異的思索上。

驚覺歲數已過六十又一時，就從近代出發，一口氣追溯到新石器時期。我絕不是因為自己的關心，而做了計畫性的研究。「建築」與「近代」這兩件事是在大學的時代就決意要研究的，然後的原野也好，山也好，都是在當時現場決意的。路上觀察也是，設計也是。

從近代建築出發，經過四十年的話，我所關心的事情走到了人類建築原型的探究以及設計這兩件事。從時間性來看的話，對原始與現代二極端的關

心，已經造成前無去路後無退路，無法再遊樂了。

這次整理成冊的文章，因為是在開始設計之後，由所關心的事情產生出來的文章，所以用「對人類而言建築到底是什麼」周邊的議題來做歸結。

如果走訪人類古老的遺跡就會知道，不論是繪畫也好，音樂、戲劇、詩歌或祈禱儀式也好，都將會消失。也就是說，人類的表現行為大部分都蒸發了，剩下的只是石頭或木造建築的孔穴。

若想知道人類表現行為的原型的話，只能傾耳細聽吹過石頭或洞穴的輕風形成的細語了。

國家圖書館出版品預行編目（CIP）資料

建築為何是這樣：藤森照信建築史的解題 / 藤森照
信著；黃俊銘譯. -- 二版. -- 臺北市：遠流, 2024.02
　　面；　公分.
　　譯自：建築史的モンダイ
　　ISBN 978-626-361-047-7（平裝）

1.CST：建築　2.CST：建築史

920　　　　　　　　　　　　　112003534

KENCHIKUSHITEKI MONDAI

Copyrights © 2008 by Terunobu FUJIMORI
First published in Japan in 2008 by CHIKUMASHOBO LTD.
Traditional Chinese translation rights arranged with CHIKUMASHOBO LTD.
through Japan Foreign-Rights Centre/ Bardon-Chinese Media Agency.
Traditional Chinese copyrights © 2017, 2024 by Yuan-Liou Publishing Co., Ltd.

建築為何是這樣：藤森照信建築史的解題

作者──藤森照信
譯者──黃俊銘
主編──曾慧雪
副總編輯──曾淑正
美術設計──李俊輝
封面設計──雅堂設計工作室
行銷企劃──葉玫玉

發行人──王榮文
出版發行──遠流出版事業股份有限公司
　　　　　104005 台北市中山北路一段11號13樓
　　　　　郵撥／0189456-1
　　　　　電話／(02) 2571-0297　傳真／(02) 2571-0197
著作權顧問──蕭雄淋律師

2017年11月1日　初版一刷
2024年2月1日　二版一刷
售價新台幣420元（缺頁或破損的書，請寄回更換）
有著作權‧侵害必究 Printed in Taiwan
ISBN 978-626-361-047-7（平裝）
遠流博識網 http://www.ylib.com　E-mail: ylib@ylib.com